沈鹏／著

书内书外

沈鹏书法十九讲

北京大学出版社
PEKING UNIVERSITY PRESS

图书在版编目(CIP)数据

书内书外：沈鹏书法十九讲 / 沈鹏著. —— 北京：
北京大学出版社，2020.4
ISBN 978-7-301-30997-1

Ⅰ. ①书… Ⅱ. ①沈… Ⅲ. ①汉字－书法 Ⅳ.
①J292.1

中国版本图书馆CIP数据核字(2019)第276172号

书　　　名	书内书外：沈鹏书法十九讲	
	SHU NEI SHU WAI: SHEN PENG SHUFA SHI JIU JIANG	
著作责任者	沈鹏 著	
责 任 编 辑	赵维　赵阳	
特 约 编 辑	衣雪峰　韩少玄	
标 准 书 号	978-7-301-30997-1	
出 版 发 行	北京大学出版社	
地　　　址	北京市海淀区成府路205 号　100871	
网　　　址	http://www.pup.cn　　新浪微博：@ 北京大学出版社	
电 子 信 箱	pkuwsz@126.com	
电　　　话	邮购部010-62752015　发行部010-62750672　编辑部010-62752022	
印 刷 者	天津图文方嘉印刷有限公司	
经 销 者	新华书店	
	700毫米×1000毫米　16开本　19印张　278千字	
	2020年4月第1版　2021年5月第3次印刷	
定　　　价	118.00元	

《思想者》是法国雕塑家罗丹的作品，一个体魄强健的男子右手托着下颌俯身而坐，冷静地注视着下方，陷入了深沉而痛苦的思索中。亚里士多德说："人生最终的价值在于觉醒和思考的能力，而不只在于生存。"人类社会的文明与进步源自不断的思考与不懈的追求，科学家用智慧揭示大自然的奥妙而为人类造福，艺术家施展神思妙想对生活进行提炼加工，塑造出各种美的形象。"人的天职在于探索真理。"在当代书坛就有这样一位勤奋的思想者和探索者，站在历史与时代的交汇点上，始终将自我置身于对书法本体、文化品格及精神内涵的思考之中，这就是沈鹏先生。

从沈鹏先生诞生到现在的近 90 年，正是中国由传统社会迈向现代化社会的时期，其间纷繁复杂的风云变幻和文化激荡都在先生心里留下了投影。作为中华人民共和国成立后培养起来的第一代知识分子，先生在人民美术出版社从事编辑出版工作 40 多年，先生既有从前辈学人那里继承下来的

学术品格和批判精神，又有扎实的美术学功底和宽博的学识与眼界。特别是改革开放后，先生身为当代书法40年不平凡历程的领导者、参与者，始终以一种深邃长远的历史眼光俯仰瞻眺，审视书法，关注现实。他在担任中国书协主席期间，敏锐地洞察到当代书法生存的内外部危机，发表了《书法环境变异与持续发展》《溯源与循流》《书法心态》《传统与"一画"》《书法环境、风格及其他》等一系列文章，指出书法正处在历史转型期，警示书法界不要陶醉于某些泡沫现象。他主持制定了《中国书法发展纲要》，将书法事业可持续发展这一时代课题摆在大家面前。在《共和国书法大系》序言中，先生对历史进行了理性的回顾与梳理，对当代书法现状和未来走向提出了自己的看法与构想，字里行间透露出很强的忧患意识。

近十来年，先生虽然年事已高，但是仍在中国书协、中国国家画院、中央文史馆等机构讲习传播书法艺术与古典诗词，以自己的智慧化育、启迪后学。在中国国家画院"书法精英班"上，先生提出了"宏扬原创，尊重个性，书内书外，艺道并进"的十六字教学方针，在书法界产生很大影响。这四句话是相互联系的有机整体，其中"宏扬原创"是核心，"要在整合前人传统的基础上，调动自己潜意识深处的积极因素，把我们的创造意识提到独立的个性这样一个高度"。"原创"强调主体的创造精神，将富于个性的生命意涵融入笔墨之中，以独特的风格呈现时代精神。"原创"的前提是要"尊重个性"，营造平等、自由、包容的学术氛围，体现出书法艺术开放、多元的特征。"书内书外"是实现"原创"的基础与

条件,无论是"内"还是"外"都是没有边界的"无限"。"艺道并进"寄托深远,对有抱负的书家而言,是毕生追求的人生境界。

沈鹏先生给学生授课,不仅传授理论知识和书法技法,更注重传授做学问的方法,培养独立思考的能力,增强学生的原创意识。他认为,中国传统的思维方式注重开放性、原创性,书法家不应成为只会用手写字的"笔杆子",要学会用脑子思考,只有理解了,笔下才有长进。当代书法迫切需要解决的是书家的思想认知问题,走出恒定不变的思维模式。书法家"要'思想思想'(亚里士多德语),前一个'思想'是动词,后一个'思想'是名词。你在思想的时候,还要经常去思想你的思想"。先生睿智包容的治学态度、开放多元的审美理想深受当代书家和学人的敬仰。他在治学上大致有以下四个特点:

一是博学融通。但凡听过先生讲课的人,都对先生的博学融通敬佩有加。先生从不就书法论书法,而是古今中外,旁征博引,天马行空,娓娓道来。先生的知识领域十分宽博,在专精书法和美术学的基础上,旁及古典诗词、绘画、音乐、舞蹈、戏剧等多个艺术门类,研究书法与它们之间的亲缘关系。其他诸如政治、哲学、历史、科技等,他也都感兴趣,纳入自己的视野中,在跨学科比较中寻找灵感。先生几十年来保持着每天阅读的习惯,不断地学习吸收。"不仅要读中国的书,还要读西方的书。"先生的思维方式既有中国传统"悠然见南山"式的片断感悟,又有西方学者的理性和缜密,善于用逻辑学的方式举一反三,层层推理。先生常从书法之外

看书法，强调内外兼修，不仅要注重传统功力、笔墨技法的锤炼，还要提高综合文化素养和精神品格，不断磨砺、提纯、升华，达到融通的境界。"书法的融通有几个层面，不同字体、不同派别的融通，各种艺术表现方式、表现方法和内在规律的融通，还有人把自然现象融会到书法当中，这也是一种融通，社会实践同样是一种融通。"我们可以看出，先生始终把书法纳入中国文化发展的大格局中，在传统与时代的变革中试图发现适合当代书法发展的新路径。

二是辩证思维。沈鹏先生在治学上有一个显著的特点，就是善于运用辩证的观点来考察世界、思考问题，无论是研究书法本体，还是审视当代书法发展，先生都能够看到事物的两个方面，用一分为二的观点，关注它们对立统一的关系。先生在书法界首倡"原创"精神，"原创就是要有我在"，要尊重并善于开发自己的创造意识。先生同时指出："原创强调个性的发挥，也要求我们对前人的作品、艺术有更深刻的理解，更好地去吸收，这两个方面都不可缺少。"先生科学地阐明了原创与继承、个性与共性之间的辩证关系："原创离不开继承，否则失去了根基。个性不能脱离共性，离开了书法形式美的共性，也就谈不上真正的个性。"先生从不孤立、片面、静止地看待书法，而是将书法放在大的时代背景和文化氛围中去考察，这使得先生对待现实的态度更加冷静深刻。在先生眼里，任何事物都是在不断发展变化着的，传统是流动可变的，要善于在古与今之间寻找自己的定位。因此"真正的理论是开放的，而不是封闭的。一篇好的发言、总结、文章，从来都不是终极真理，而是启示对真理的进一步探索"。

三是赤子之心。在沈鹏先生身上，我们可以看到老一代学者扎实治学、追求真理的精神风范，表现出高标独立的学人品格。先生治学严谨，尊重艺术发展的客观规律，不刻意强调书法在中国文化中的地位。无论是他的"书法可持续发展观"，还是"书法的形式即内容""心画""诗意""自有我在"等理论，都不拘已有的定论，让思想自由驰骋在纯粹的心源宇宙，道出自己的真实感悟，点化出中国艺术的深邃精神。先生一贯主张学术民主，倡导独立思考，对于已有的结论要加以辨识，以怀疑的态度去求真知，不要人云亦云；还要善于逆向思维，提高科学判断的能力，在思考中寻找答案、接近真理。他提醒青年书家和学子要力戒浮躁，静下心来，尽量摆脱功利之心，努力走出世俗的误区，不盲从跟风，坚守自己的审美理想，以赤子之心对待艺术。先生对新事物、新知识有一种超乎寻常的生命直觉，保持着一颗未泯的童心。他口中时常出现一些新词儿，比如"引力波""纳米技术""黑洞"。他甚至还爱好霍金的《时间简史》，觉得"真不好懂"，"但它能促进我的想象力，促进我思考"。想象力对于一个艺术家而言何其重要。先生十分推崇爱因斯坦的"想象力比知识更重要"这句名言。想象力能够激发人类的创造力，推动社会进步，而知识是培养想象力的土壤，我们要在整合大量知识和经验的基础上，展开想象的翅膀。

四是诗意精神。沈鹏先生是一位典型的文人书家，他身上保留着文人独有的气质风骨和与天地同在的旷达胸襟。诗意是沈鹏先生的艺术品格和生命状态的最鲜明的特质，也是他独特的精神标识。他的文章、诗词、书法无不洋溢着自由

浪漫、从容优游的诗意。先生的书学体系不拘泥于一点一画，而是带着流动与开放、批判与包容的纵横开阔气象，融哲思于诗情的创化之中，打破固有的思维定式，在不变中求变。他把书法特有的规律置于宏阔的文化背景中去思辨，既把握到其特殊的恒定性，又体会到书法艺术与时俱进的时代特征，不为历史陈规所囿，揭示出书法艺术表象下的本质内蕴。他的某些见解带有鲜明的哲人思索的印记，有的观点还比较超前，闪烁着智慧的光芒。先生在书法创作、学术研究、编辑出版、教学育人、美术评论以及诗词创作等方面均取得卓越的成就，得到社会和文艺界的公认、推崇。面对纷至沓来的各种荣誉，先生保持着一颗从容淡定的心，不为世俗浮华所束缚与羁绊。书法界的人都知道，沈先生不喜欢到处抛头露面，对先生来说，与其出席一些表面热闹的活动，不如多读书思考，做点有益的实事。他常年深居简出，潜心研究学问，让自己的心灵臻于逍遥独运、悠然远想的境地，用真诚与执着捍卫着书法艺术的纯粹与高雅。

沈鹏先生的书法十九讲以一种田园漫步的方式，神游于书内书外互为交织的世界，以哲人诗家的方式探寻其中蕴藉的美。这本书根据先生讲课录音整理，保持了口语化的风格，尽可能将先生的原意呈现出来，希望读者能够在轻松的阅读中茅塞顿开，豁然有悟。

2019 年 6 月

目录

第一讲

书学

中国国家画院举办"书法精英班"，30多个同学聚集一堂，研究书法问题，体现了画院对书法的重视和支持。我们把这个书法班看作人生旅途中的驿站，驿站可以送信，可以给牲口加料，可以供旅客休整，希望这个驿站能够发挥更大的价值。

班名"精英"，与画院其他的绘画班名称一致。从个人角度来说，我并不同意用"精英"这个提法，当然，"精英"可以解释为在座的同学都是精英，也可以解释为大家已经走在通往精英的路上，还可以解释为毕生都要为成为时代的精英、书法界的精英而奋斗。不管怎么解释，我想应该把"精英"作为相对的概念，把"精英"作为我们（包括我在内）努力的目标，对这一点应该有清醒的认识。

图 1-1
沈鹏
▼

另外，这个班叫"书法精英班"，"精英"是有定语的，它的特定对象是书法。提到"书法"这个词，大家可能都没有什么异议，但我想到另外一个概念——"书学"。在20世纪70年代末，北京市成立"北京书学会"，推选赵朴初先生当会长。赵朴老对会名"书学"做了反复的推敲。"书学"是一门学科，包含创作、史论、教育等方面的知识，而书法创作是"书学"这门大的学问中核心的部分。"书学"中包括篆刻在内的各个方面，比如史论研究、教育等，都可以形成专门的学问。所以，是不是可以考虑一下，我们这个班改称"书学"，这样包容性更大，更能体现出学术的品格。所以这个班叫"书学精英班"可能比"书法精英班"更准确一些，更能够体现这个班的性质。

两个问题

各位同学来这个班学习，我想最关心的是两个问题：一个就是当前书坛到底处于什么状况；再一个是，在这一年当中到底能学点什么。

对第一个问题，我的看法是，书法现在正处于历史转型时期，今天的书写工具，已经与传统的笔、墨、纸、砚不同，书法语境发生了根本性的变化，无论我们是否把书法创作当成职业，实际上我们走进了专业化时代，但这与赵壹《非草书》中说的"专门从事"还不是一回事。现在常说的"书法热"，其实是处在逐渐离开笔墨的时代背景下的一种现象。了解这种大的文化背景，对研究当前的书法现象和书法未来，是有

图 1-2
沈鹏"书法精英班"班委
2008 年
▶

帮助的。这话说来有点"煞风景",然而这是不以人的意志为转移的客观事实。

既然如此,为什么还有这么多人喜欢书法?我想,这是因为中国人内心深处有一种世世代代延续下来的抹不去的书法情结。这种情结,可以说是生命力顽强的种子,不管时代怎样发展,只要中华民族存在,这种情结就会延续下去,这也是书法最根本的生命力所在。记得有一次看电视,看到香港有一个人,文化程度不高,但喜欢写毛笔字,他在很多地方的墙上都写,有什么感想他要写,看到什么善事他要写,有什么看不惯的事也要写,但是没有人指责他破坏公物、污染环境,反倒驻足流连,我觉得这件事挺有意思。这是一种文化现象,从这件事情,我们看到一种心态,尽管这个人的书法写得并不好,但是他的动机是好的,心是善良的,所以大家觉得他这样做是可以接受的。这件小事情也从一个侧面

体现了中国人对于书法的情结。

再说第二个问题：个人如何发展，同学们来这个班学习什么。如果跟我刚才说的第一个问题相联系的话，实际上我们要从历史的坐标当中，寻找自己的"点"在哪里，知道怎么才能找到自己的那一个"点"。从整个历史坐标来讲，自己的那一"点"微乎其微，但是对每个人来说，不管是自觉还是不自觉，实际上都需要找到那个"点"。有的人自觉程度高一些，会较早找到那一"点"。希望通过这个班的学习，大家能够把自己的书法水平提高一步，在历史的坐标当中，找到自己的位置。这就和我说的第一个问题相联系起来，在今天这样一个时代，我们在发挥承前启后的作用。我们实际上在对历史尽着某种责任，能做多少，有待于努力。

两个不足

班上的很多同学在书法创作方面已经有了较大成绩，文化素养也比较高。那么还有哪些缺点，哪些不足？我想可能有两个不足：第一个是，很多同学有较高的创作水平，也有一定的创作经验，正因为如此，头脑中可能形成了很多思维定式。就是说，大家在书法、篆刻的创作方面，已经形成一定的路数，有经验，有一定的水平，这样一来，在书写过程中总是朝着固定的方向、套路去做。思维定式有积极的一面，但它带来的惰性通常是不容易发现的。有这样一句话：一张白纸可以画出最新最美的图画，如果一张纸已经写了字，画了画，盖了图章，可以说它不错，但它已经没有再创造的空

间了。思维定式不仅体现在书法创作上面，还体现在我们的思想方法上面，以及处理问题、研究问题的方面。所以我们要不断地学习、思考，要"思想思想"，前一个"思想"是动词，后一个"思想"是名词。你在思想的时候，还要经常去思想你的思想，检验立场、观点、方法，不断地去学习，不断在学习当中调整自己，这是很重要的。

另外一个不足的地方，我想大家虽然有一定的素养，但是学习多半是零散的，不够系统的，怎么办？那就要坚持，积少成多，今天看几页书，明天看一篇文章，逐渐累积起来，由不系统逐渐成为系统。学习的高境界是融合，但不是所有的人都具备这个能力，这就需要掌握一定的方法。比如说我们研究董其昌，就要有针对性地列出一些问题，他所处的时代环境、文化背景、生活经历，他的艺术传承、美学观点等各个方面，都要去研究，由宏观到微观，循环反复。把零散的知识逐渐整合，这就有一个融合的问题。我们不可能通过参加这个班学到太多的知识，但是我们可以学到更好地掌握知识的方法。

有一句话叫"因材施教"，每个人的"材"是不一样的，因此就要对不同的人实施不同的教法。大家可以把这句话反过来思考：我是一个什么样的"材"，因此我要怎样学。要去思考自己是什么"材"，擅长哪一个方面，在哪一个方面才能显示自己的才能，对自己的长处和短处都要有认识。比如说你喜欢"欧体"，那么你就去学，这是你的长处，但不能总是局限于一种字体，要懂得扬长避短，发挥自己的长处，还要懂得短既要避，还要加以克服、补足。这样就丰富了。那么

回到我们这个班的学习，"融合"是关键词之一。从教的方面来说，要因材施教；从学的方面，要知道自己的长处和短处。

图 1-3
中国国家画院沈鹏工作室书法精英班泰山诗主题书法创作展
2008 年
▲

学术民主与独立思考

办好这个班，我觉得还有两点很重要：一是要学术民主，二是同学们要有独立思考的精神。现在我们要建设和谐社会，和谐不是一个调子，真正的和谐不排斥并且需要多元化。我们听交响乐，一般的交响乐分四个乐章，在形式和材料使用上并非固定不变，主旋律在进行中形成、展开，这才

构成真正的和谐。大家不要把和谐僵化，不要为了僵化的和谐而不发扬民主，一定要有独立思考的精神，这样才能形成良好的学术氛围。

除了以上谈到的问题，我在这里要特别提到，同学们大都是在书法创作上已经比较有成绩的人，我们在今后的创作中要发扬原创精神，什么是原创精神，怎么来理解？我有一个基本的理解，就是要在整合前人传统的基础上，调动自己潜意识深处的积极因素，把我们的创造意识提到独立的个性这样一个高度。当然对原创精神的理解，它的内涵应该更丰富，每个人都有自己的体会，这个问题，在今后的学习中我们再进一步研讨。

<div align="right">2007 年 9 月 18 日，中国国家画院</div>

编者注：沈鹏先生随后提出了十六字教学方针："宏扬原创，尊重个性，书内书外，艺道并进。"作为一位学养丰厚的书法大家，沈先生在长期的艺术实践和美术研究中，以学者的睿智和视野，形成了自成体系的书学理论，其理论核心是以"原创性"作为书法创作和批评的主要标准，力主在继承优良传统的基础上，发挥书法家潜在的创造能力，求新求变，以创造出独具时代特色的书法文本。今天看来，沈先生的书学理论是极具前瞻性的。进入新世纪以来，当代书坛的历次论争不外乎是传统与现代之争、风格和流派之争，而沈先生的"原创性"书学理念，超越了流派、风格的藩篱，将书法艺术创作带入更核心的本体层面。

知识、想象力与原创力

想象力比知识更重要

爱因斯坦（图2-1）有一句名言：

想象力比知识更重要，因为知识是有限的，而想象力概括着世界上的一切，推动着社会进步，并且是知识进化的源泉。

把这句话介绍给大家，不仅是为了让大家知道这是爱因斯坦说的，更重要的是，增加一种观念，就是我们不但要学习知识，更要善于提高和发挥想象力。在艺术上是这样，在科学上也一样。科学也要有想象力。苹果为什么从树上掉下来，不往天上飞？从树上掉下来是一种思维定式，但是它为什么不往天上飞？这就是想象力。

如果按照常人的思维定式，牛顿恐怕就发现不了地心引力（此处姑且照习惯的来说）。所以，大家来这个精英班学习书法，不仅仅是学一些知识，还要善于在学知识的基础上发挥想象力，不断提高整合知识的能力。

我们这个班不是简单的书法创作班。如果说只是练字，那么在家里也一样练；如果就是为了读书，在家里也可以读。在这个学习班上，大家要学会交流，不仅跟当代人交流，还要与古人交流。今天这个时代，一个人想跟智永那样，30年不下楼，写上800本《千字文》，恐怕做不到了。现在是信息时代，我们面对太多的信息，不可能把自己封闭起来。信息多也有坏处，繁杂的信息容易把人的思绪搞乱，所以我们也要有所不为，要善于舍弃垃圾信息，分辨哪些是对我们有

图 2-1
（美）爱因斯坦（1879—1955）
和他的签名
▲

用的，所以我强调在学习当中要善于交流，这是很重要的。

恩格斯在《路德维希·费尔巴哈和德国古典哲学的终结》一书中，谈到费尔巴哈的局限性，费尔巴哈"不得不在穷乡僻壤中过着农民式的孤陋寡闻的生活……这种生活迫使这位比其他任何哲学家都更爱好社交的哲学家从他的孤寂的头脑中，而不是从和他才智相当的人们的友好或敌对的接触中得出自己的思想"。

如何培养原创力

在开学典礼上，我曾谈到原创力的重要性，那么如何培养原创力？我想可以重点谈谈。首先要打破自己的思维定式，善于独立思考，要有怀疑精神，还要善于逆向思维，不要人云亦云，什么事情都要问一个为什么。马克思回答女儿燕妮的提问时说"怀疑一切"，这话我想大家都知道。怀疑一切，就是对所有事物、所有问题，都不要轻易相信现存的结论，要通过自己科学的思考、独立的思考，加以检验鉴别，确认真伪。有句话叫"学会说不"，学会说"不"的同时其实也在肯定一些东西，不是什么，不做什么，不要什么，也就是在判断：我们要做什么，要肯定什么。

《论语》大约 16000 字，其中"不"是使用最多的字之一，有 540 多次。《全唐诗》42000 多首（还有一个统计是 49000 多首），其中含有"不"字的句子占的比例相当大，所以在求学问、研究古人的时候，我们所排除的远远多于吸取的部分。真正要吸取的，是我们所需要的精华，这就需要有独立

第二讲　知识、想象力与原创力

思考的精神和科学判断的能力。

为了能够独立思考，就要多读经典原著，这个很重要。从书法学习来说，即使不是专门研究理论的人，也要阅读、学习古人的一些经典书论，尽量直接去理解它们的意思。别人的解说、别人的翻译，也不是不可以看，但是如果我们自己直接去钻研原著，去通过好的注解来理解原著，再去看翻译，可能有另外一种收获。

反复咀嚼

《论语》一开始讲："学而时习之，不亦说乎？有朋自远方来，不亦乐乎？人不知而不愠，不亦君子乎？"三个"乎"，三个提问，"说"通"悦"，和"乐"有共同点——高兴，但两个字是不一样的。愉悦和快乐是不一样的，前者有更微妙的含义，大家可以去体会和理解。"乐"的情感是具体的，是在特定状态下产生的。"人不知而不愠"，意思是说别人不知道我，我也不生气；"不亦君子乎"，做到"人不知而不愠"，就是君子了。

有一次有人让我写《论语》开头这三句话，我当时感觉到这个人重点在第三句，他肯定有什么事不太高兴，有人说了他什么，所以他要我写这个字。其实，"人不知"，也可能是别人对你不认识、不理解、不了解，含有多重意思。"不亦君子乎"，"君子"在《论语》中是很重要的一个概念，君子是跟小人相对的，君子什么样？小人什么样？什么人是君子？什么人是小人？在孔子那里是有严格界限的。有的君子

是指社会地位，有的是说人的一种性格品性，也有兼指这两者的。而且在孔子思想里，君子身份一般是就君子的行为而言的，君子行为常常是有君子身份的人，但是也不一定，可能更多指品性，而不是社会地位。我举这个例子，是想告诉大家，我们学习要反复咀嚼才有味。

读书要有自己独立的见解

如果是搞书法创作的，也要学些书法理论。上海书画出版社出版的《历代书法论文选》（上下两册），是便于阅读的。印论方面，有韩天衡编著的《历代印学论文选》可以看，还有黄惇的《中国古代印论史》也可以读。书法方面，像赵壹的《非草书》、唐太宗李世民的《笔法诀》等都可以读。哪本书多读一点，可以看自己的兴趣和爱好。

有些经典作品，比如孙过庭的《书谱》，是非常好的著作，要反复去读，尽可能多地去理解其中的含义。像书中的"真以点画为形质，以使转为情性；草以点画为情性，以使转为形质"，我是反复思考和研究的。我在给马世晓先生的作品集写的序言中，阐述了我的意见，像这样具体的学术问题，我想我们在今后的学习过程中，还需要进一步讨论。

读书要有自己独立的见解，不要听见人家说好也说好，耳听而不以目鉴。傅山有句话说得有味："且说有个王右军，在世人果能真实尊敬其字耶？亦须人先告之曰：此是王右军。"原来许多人尊敬王羲之，不因其字，只因其名声大。我说一件我小时候的事，也算一个小插曲。我父亲有一次问

我:"京剧谁唱得最好,你最喜欢谁?"这个问题我回答不出来,我当时才 10 岁,根本不懂得。我就说:"是梅兰芳吧。"当时我父亲回答我四个字:"先声夺人。"其实我并不知道梅兰芳怎么样,我一个 10 岁的孩子,也没有看过多少京剧,但是梅兰芳的名字如雷贯耳,大人经常议论到他。另外我看到家里一面镜子,是椭圆形的,背面有一张梅兰芳的相片,一天到晚看着梅兰芳,我就说梅兰芳好,其实我根本不懂。

有一些东西名头很大,像传王羲之的《题卫夫人〈笔阵图〉后》,大家都知道。其实,在古代已经有人怀疑不是王羲之写的,近代余绍宋进一步提出来,文章为六朝人伪托。单就文字看,我觉得《题卫夫人〈笔阵图〉后》中,有正确的部分,比如"意在笔先""一波三折",又比如反对"状如算子",但是也有不怎么正确的部分,甚至有些思想带来不良的导向,对后人的影响是深远的。文章一开始就说:"夫欲书者,先干研墨,凝神静思。"意思是说,写字的时候要先有"意",再去写,不能没有思想准备就写。"夫欲书者,先干研墨",这个"干"字,在这里我认为应是"干"字,作"关涉"意,不能与繁体"乾"字混同。

接下来,"预想字形大小、偃仰、平直、振动,令筋脉相连",我觉得这话就有问题了。如果说是写少数几个字,或者说写一个招牌,也许可以考虑;如果要写一整幅字,写几十个字、几百个字,也要"预想字形大小",我看这样写不行。写字有很多性情的成分,草书当然更多。即使是写行书、楷书,也不是这样的,也不能说是每一个字的字形大小、偃仰、平直、振动,预先想好,才能写字。倘若如此,必定失去天趣。有

友人说，王羲之《兰亭序》中20个"之"字变化不同，必定是预先设计的，我说"书圣"如此写字岂不太累？我认为至少"设计"这个词的人工味太重，不适合王羲之。

还有传王羲之的《〈笔势论十二章〉并序》提道："二字合体，并不宜阔，重不宜长，单不宜小，覆不宜大，密胜乎疏，短胜乎长。""二字合体，并不宜阔"说的是一个字，比如一个"體"字，两个字并在一起，容易宽，所以不宜阔；"重不宜长"，就是上下相重的字，像"雪""霜"，不宜拉长；"单不宜小"，是说单独一个字，比如说一个"田"字，这样的字不宜写得小；"覆不宜大"，是说相互覆盖的字不宜大；"密胜乎疏，短胜乎长"，意思是说密比疏好，短比长好。但如果把这知识灌输进我们头脑里，我觉得不好。而且跟上面《题卫夫人〈笔阵图〉后》说的"若平直相似，状如算子，上下方整，前后齐平，便不是书，但得其点画耳"这句话有矛盾，应该不是王羲之所作。张彦远《法书要录》列入了篇名却未收录文字，他是有见识的。孙过庭《书谱》说：

代传羲之与子敬笔势论十章，文鄙理疏，意乖言拙，详其旨趣，殊非右军。且右军位重才高，调清词雅，声尘未泯，翰牍仍存。观夫致一书，陈一事，造次之际，稽古斯在；岂有贻谋令嗣，道叶义方，章则顿亏，一至于此！又云与张伯英同学，斯乃更彰虚诞。若指汉末伯英，时代全不相接；必有晋人同号，史传何其寂寥！非训非经，宜从弃择。

代传《笔势论十章》中，有一些还是《题卫夫人〈笔阵图〉

后》中的文字，所以当时看到的十章，有可能就是我们现在看到的十二章，因为有两章语言是重复的，可能是后来加上去的。

再举一个例子，欧阳询的《传授诀》和《用笔论》，应该说是权威的，没有人提出过反对意见。《八诀》和《三十六法》，很多同学可能也读过。这其实不是欧阳询的，在《三十六法》中有孙过庭的话，欧阳询是初唐人，他怎么会把武则天时代的语言用上呢，而且还引用了苏东坡和宋高宗的话，还说到"欧体"，欧阳询怎么可能说自己的字是"欧体"？可以肯定《三十六法》不是欧阳询的。

宗白华先生的《中国书法里的美学思想》是一篇精辟的书法美学文章，后面竟也引用了《三十六法》的全文。所以不能迷信，要有独立的思考。有些古人的观念，也不一定对。作伪者更当别论。如果我们不能廓清一些片面的观点，就会产生很多不良的影响。比如，"点如高山坠石""横如千里阵云"，意思是劲要大，气魄要大，其实是脱离实践的外行话。书法美是多样的。"细若游丝"也有劲，笪重光在《书筏》中说过。

在整合大量知识的基础上，培养想象力和原创精神

一些固有的观念，实际上是多种因素的积累，其中甚至有遗传的因素，因为心理因素是几百年、几千年积淀下来的，影响力很大。比如刚才说的"点如高山坠石"的观念，比如《三十六法》中的一些观点，不管你读过与否，实际上很多

已经在人头脑中存在了，只要一下笔，就会受到影响。所以，想象力、原创力、独立思考的能力、怀疑一切的精神，是很重要的。那么想象力怎么获得，原创精神怎么获得？那就要有很多知识，不能否定知识的重要性，相反，恰恰要在整合大量知识的基础上，才能形成想象力和原创精神。从传统和创新这个角度来说，要想创新，就要学习传统，在大量学习传统的基础上，才能够重新整合，这样的创新才有价值和意义。怎么来整合知识、发挥想象力，如何培养原创能力，是我们应该认真思考的问题。

2007 年 9 月 22 日，中国国家画院

第三讲

融通

有一句话："人心齐，泰山移。"现在咱们这个班里的人心很齐，这是好现象，这样就能出好作品，就能出好成绩。记得在开学典礼上我提到，学术面前人人平等，这一点很重要。学术面前人人平等，是人文思想的体现。在学术问题上，我认为任何一个问题都可以探讨。真正的理论是开放的，而不是封闭的。一篇好的发言、总结、文章，从来都不是终极真理，而是启示对真理的进一步探索。

多种面貌

看了今天上午的展览，我印象比较深的一点是作品有多种面貌，多种面貌主要不是说有多种书体，何况对于有些作品，不能固定地、简单地说是哪一种书体，比如有魏碑和隶书的结合，隶书和篆书的结合，某一碑和某一帖的结合，我们不能简单地定义为隶书、篆书……我说的多种面貌，是指大家的创作体现了一种多重思维的方式，体现了多重的创作意识，这是我看了展览以后整体的一个印象。

另外，这次是一个命题创作的展览，一般来讲，对于命题创作，我们要很好地熟悉文词内容，熟悉了内容才能够写好。大家都会有这样的经验，有一些内容，写得很熟悉了，一上手却容易写"油"了，写不出新意；一些不熟悉的内容，反而能写出新意，但是写不熟悉的作品前最好先熟悉它的内容。为什么要熟悉内容呢？一是避免有字写错，这是最起码的要求。二是，这幅作品写出来是不是有情感？要求有与那首诗或那段文字相应的情感，对书法来说做不到，因为书法的形式

德 德 德 悳 徳

图 3-1
"德"字的几种写法
▲

美是独立存在的。孙过庭《书谱》里讲到，王羲之写《黄庭经》是什么样的状态，写《兰亭序》又是怎么样的状态，都有不同的情感在里面。但读者欣赏这些作品，则是综合性的感受。书法艺术与所写文词，在感情上并不同步。但熟悉文词内容，对我们书法创作的构思，从笔法运用到经营位置，形成作品的意象，有很大的作用。

错别字

为了这次展览，大家曾经对作品进行过一次公开点评，我没有参加，我听说讨论每一个人作品的时候，错别字占了一些分量。本来今天不想谈这个问题，但既然错别字的问题客观存在，我还是谈一谈。写错别字一般有几种情况：一种是别字和异体字混在一起。我想到了"德"字的几种写法（图3-1），现在我们看到的字典中的写法是一种标准宋体，"心"字上面有一横，但是看过去的魏碑和行书，从魏以下，好多"德"字中间没有这一横，合篆字源头，柳公权《玄秘塔》中的"德"字就没有这一横。第三种写法，是左边为单立人旁，这是《爨宝子》碑中的写法。第四个字是"悳"，"直"字下面是一个"心"字，这是一个异体字，《现代汉语词典》

中的"德"字后面有一个括弧，里面就是这个字。第五个是篆书的写法。举这个例子就是想说明，写字时经常遇到一个字有多种写法的问题。过去琉璃厂文物商店的一位先生编过一本《碑别字》，收录了好多碑里的字，单是魏碑里面的《元祥造像》，不到200个字，就有6个别字。举一个例子，如"妃"字，有些碑里把"己"写成了"巳"，上面封口了；但后来的楷书、隶书，写成了"已"，包括很多大家的作品都写成这样。别字和异体字混在一起，可以说是别字，也可以说是异体字，怎么样来评价更好，文字学可以研究。还有一种情况，就是书写者的随意性。我过去写文章提到过，八大山人写的《欧阳修〈昼锦堂记〉》（南京博物院藏）。八大山人是画画的，他写一个字，如"年"，比别的字要长十来倍，他是把一个字当成一幅画来写。八大山人随意性强，高兴起来就那样写。写错别字比较多的情况，是把简体字还原成繁体字。如皇后的"后"，后羿射日的"后"，还原成繁体字"後"，就出错了，这是不能还原的，须知那"后"并非繁体字的简化。"游"过去写成带走之的，现在都是带三点水的。我最近写诗，开头有句"余遊长江"，按现在简体字写法，就是三点水的"游"，但这样的话，好像我在长江游泳似的，其实我是坐着船去"遊"，所以我自认为写走之的"遊"更切合。有人造假我的字，把宋代陆游的"游"写成"遊"，是不可以的。

再回到刚才说的异体字和别字的问题。一般来讲，碑帖里面的别字，我觉得尽量不要用它。当然有的书法家已经用了，而且用的是前人都用的，这种情况下，我提出一些建议供大家来参考。

第一点就是书写准确与否，不能够仅仅以《新华字典》和《现代汉语词典》为准，还要看书法字典，因为这是书法。看书法字典的意思就是要看看古人是怎么写的，古人用过没有。古人用过的，当然不一定照搬，但如果用过的确实是流传下来的，我们应该给予考虑。书法的"書"，上边部分一共五道横，有的写四道、三道，好像大家也没有什么异议。书法的"书"的草书写法，王羲之的时候没有一点，后来有的书法家加了一点，汉字简化的时候反倒加了一点，成为宋体字的一个规范了。当然有的字，书法字典里可能也有遗漏。一般书法字典选字，是以常见的为优选。所以即使字典里没有的，也未必是错字。第二点，我建议多研究字的缘起。比如刚才说到"德"字篆书的缘起，这会帮助我们把字写规范，对理解字的变化也很有益处。第三点，回到我刚才所说的，在写一首诗或一段文字之前，要把内容理解得比较透彻，把每一个字的写法和意义弄清楚，不出错，合文词的意境共赏。谈到文词的意境，不是说哪个地方重要就写大，哪个地方不重要就写小，不是这个意思，写大写小依书法作品本身的需要而定。

以上几种情况，最容易产生错别字的，一是书写人的随意性，二是简体还原为繁体时，没有理解它的含义。这两点是我们需要特别注意的。我在前面说到的八大山人《欧阳修〈昼锦堂记〉》，有些字多一笔少一笔的现象不在少数，严格来说是不规范的，但八大山人就这么做了，我以为也不必太较真，不要忘记书法毕竟不同于"写字"。评书法优劣，还是要着眼于大处。

提高人文思想

下面我再说一点大家关心的问题。参加这个班，书法怎么才能有进步？或者说怎么能比较快地获得进步？这可能是所有人的想法。我开始讲到要提高人文思想，我们曾请研究德国文学的专家讲课，提到卡夫卡的小说《变形记》。有的同学可能读过，这是一部中篇小说，写一个店员有一天起不来，突然发现自己变成一只大甲虫，大家都非常同情他，去看他，帮助他，但是没有办法，他已经变成大甲虫了。后来大甲虫在朋友与亲人渐渐疏远下死去，亲友们也松了口气。我在 20 年前读过这篇小说，简短，充满想象和幻想，非常耐人寻味。《变形记》中就有非常深刻的人文思想。

我举这个例子是想说明，我们讲书法家要提高人文思想，提高书法的创作意识、原创精神，但不能说有一些看起来对书法创作没有直接帮助的知识，就没有用。如果我们的整个思想境界提高了，人文意识提高了，自然而然地就会对我们的创作产生影响，而且这种影响是更深远的。

宋四家的异

我们的书法怎么提高，再具体一点，我想到宋代的四位大家——苏轼、黄庭坚、米芾、蔡襄，这四大家如果要比较一下的话，他们的学书经历是不一样的。苏东坡，大文学家，散文、诗词都非常杰出，是文人画的开创者。黄庭坚是大诗人。蔡襄是大官，官至副宰相。四大家里面，比较纯粹的书画家，应该

是米芾。米芾当过书画学博士，他的精力都放在书法和绘画上，他的"米点山水"是有创新的，鲁迅说"毫无用处"，我们对鲁迅的话也不必因人而贵。

米芾：集古字

米芾自述学书经历：

> 余初学颜，七八岁也，字至大一幅，写简不成。见柳而慕紧结，乃学柳《金刚经》。久之，知出于欧，乃学欧。久之，如印板排算，乃慕褚而学最久。又慕段季展转折肥美，八面皆全。久之，觉段全绎展《兰亭》，遂并看法帖，入晋魏平淡，弃钟方而师师宜官，《刘宽碑》是也。篆便爱《诅楚》《石鼓文》。又悟竹简以竹聿（笔）行漆，而鼎铭妙古老焉。其书壁以沈传师为主，小字，大不取也。

米芾七八岁时开始学颜体，字写得很大。学颜，是那个时代的风气，那个时代推崇"韩文、杜诗、颜书"：学文章学唐宋八大家之首韩愈，学诗学杜甫，学书法学颜真卿。所以米芾和另外三大家都曾学颜书，后来，"见柳而慕紧结，乃学柳《金刚经》"，看柳公权的作品，羡慕柳的结构严谨，就学柳公权的《金刚经》。

"久之，知出于欧，乃学欧"，学的时间长了以后，知道柳公权书法是从欧阳询来的，于是学欧。"久之，如印板排算，乃慕褚而学最久"，学的时间又长了，发现欧字像刻板一样，

规规整整，于是羡慕、学习褚遂良。褚遂良的字不像欧阳询、柳公权那么刻板、严谨，而是比较飘逸。米芾学褚遂良学得最久，之后"又慕段季展转折肥美，八面俱全"，又喜欢上了段季展。段季展现在知道的人少一些，在当时也是名家。"久之，觉段全绎展《兰亭》，遂并看法帖，入晋魏平淡，弃钟方而师师宜官，《刘宽碑》是也"，学段学得久了，发现段是诠释《兰亭序》而来，于是看法帖，进入晋魏时的那种平淡之境，后又学师宜官《刘宽碑》。后来又学篆，"篆便爱《诅楚》《石鼓文》。又悟竹简以竹聿（笔）行漆，而鼎铭妙古老焉"。学篆偏爱《诅楚》《石鼓文》，又悟到在竹简上面用竹子做的笔沾漆来写。鼎文铭刻都是很古老的，于是又学这个。"书壁以沈传师为主，小字，大不取也"，沈传师也是历史上的书法大家，书壁就是写在墙壁上。

我们可以看一看米芾提到多少人：颜真卿、柳公权、欧阳询、褚遂良、段季展、钟繇、师宜官、沈传师等。王羲之，算间接的学吧，从"段全绎展《兰亭》"可知。还学篆、竹简、鼎铭文，而且中间有三个"久之"和一个"最久"，这是他的一个学习经历，我们是可以参考的。

米芾的字是"刷字"，他自称为"八面出锋"，因为他学古人学得多，所以开玩笑说"集古字"，他觉得这样很好。米芾在当时是很有创造性的。他学了那么多古人，还能形成自己的面貌，也就是说，他在临写过程中，有自己独到的东西在里面。通过米芾这段话，至少可以总结出三条：一是他在临帖上时间不限；二是他能往上推，学了颜真卿，又学柳公权，还往上推到《兰亭序》，再推到篆书，推到竹简、鼎

铭文；三是转益多师，不是浅尝辄止。浅尝辄止是尝到一点甜头就放下，他是转益多师，学这个学一段，学那个再学一段，不断丰富自己。所以米芾的"集古字"，不能简单地评议。我们要认识到，他是不断在接近书法的源头，所以他的"集古字"是有原创性的，最终开一代书风，形成了个性鲜明的书法面貌。最根本的一条是，他善于融合，采各家精华为我所用。

蔡襄：百衲本

蔡襄的创作方法是有非议的。他写《昼锦堂记》，把一个字写很多很多，挑一个最好的，形成所谓"百衲本"。百衲就是一种衣服，是一块一块补丁加起来的，过去和尚是穿百衲衣的。就是这样，蔡襄把每一个他认为最好的字形成一篇。后来有人提出来，写字要有一个前后左右通篇的照应，要有总体的设计、设想，"百衲本"怎么能成为好作品呢？应该说，宋四家各有长处，但比较起来，前三个要比蔡襄高一点，但蔡襄的手札也能流露出性情，因为手札摆脱了拘束。据《宋史·蔡襄传》，宋仁宗要蔡襄写《温成皇后碑》，蔡襄不肯，说："儒者之工书，所以自游息焉而已，岂若一技夫役役哉？"可见蔡襄这等人也是有个性的。我们今天如何？

苏东坡："我书意造本无法"与"笔秃千管"

苏东坡又是怎么学书的呢？大家最熟悉的就是："无意

于佳乃佳。""我书意造本无法，点画信手烦推求。"(《石苍舒醉墨堂》)"意造"，就是按照自己的心思，师心自用，怎么想就怎么写，这是苏东坡的态度。

苏东坡把他的才华、学养、灵感，都运用到创作中。在苏东坡的著作中找不出米芾那样大段的学书经历，但是我们不要忘记苏东坡说过的话："笔成冢，墨成池，不及羲之即献之；笔秃千管，墨磨万锭，不作张芝作索靖。"他也是主张要刻苦学习。这在黄庭坚的文章里提到过，黄庭坚和苏东坡共同临一遍颜真卿的书法，黄庭坚说苏东坡比他临得好。也就是说苏东坡在学习古人方面下了很大的功夫，但是他跟米芾的学书经历、方法不一样。他的"把笔无定法，要使虚而宽"，既授人以法又不为法所囿，我个人以为远非"五指执笔法"可比。

黄庭坚："取古书细看，令入神"

黄庭坚是大诗人、大词人，很少讲到书法的事，但是刚才说到他和苏东坡共同临颜书，而且说苏东坡比他临得好，说明他们都是下过功夫的。黄庭坚十五六岁的时候学过周越的书法，周越是当时有名的书法家。后来觉得周越的作品有习气，所以，他就不学了。黄庭坚的书法理论是很值得学习的，例如，他说张旭的"折钗股"，颜真卿的"屋漏痕"，王羲之的"锥画沙""印印泥"，怀素的"飞鸟出林""惊蛇入草"，索靖的"银钩""虿尾"，都是什么法？"同是一笔法"。举了这么多，是什么法？"心不知手，手不知心法耳"，就是心和手融为一体了。

从黄庭坚的书法理论来看，他的眼界很高，他对张旭、颜真卿、王羲之、怀素、索靖等人的理解是很深刻的。黄庭坚反对俗书。俗，最不可医。另外在临摹方面他也提出了自己的观点："学书时时临摹，可得形似。大要多取古书细看，令入神，乃到妙处。惟用心不杂，乃是入神要路。"虽然临摹很重要，但只得形似，要想真正得到神似，还要取古人的书法仔细来读。即使学《兰亭序》，"虽真行书之宗，然不必一笔一画为准"。

这里，我从个人理解的角度说了宋四家学书的情况，每一个人都可以按照自己的特点来选择。有的靠苦行得以修炼成功，有的是通过顿悟而修炼成功。苏、黄、米、蔡，各有各的路数，我想在座的每一个人都有自己的悟性，问题是要善于发现自己，找到哪种学习方法最适合自己，选择什么样的字帖，采取什么样的临摹方法，采取什么样的观摩方法，写大字合适还是写小字好，写哪一种字体更适合自己，等等，都要自己考虑，找到最适合自己的方法，并且在实践中总结出新的思路。

宋四家的同

宋四家也有共同的地方：

一是向古人学习，师古人也师心。

二是临摹而又不拘泥于临摹。刚才说到米芾，临那么多，但是他不死临，他边临边创造。

三是要有广泛的学术修养。

四是丰富的人生经历对书法家很重要。苏东坡流放到黄州，四年当中，写了《前后赤壁赋》，画了《枯木竹石图》，书法有《黄州寒食诗帖》（图3-2），都达到了他本人空前的高度。我们现在讲书法怎么融通、怎么提高自己的境界，要学不同字体、不同字帖，其实融通还有很多方面，人生经历是非常宝贵的财富。没有丰富的人生经历怎么办呢？那就要善于深入体验生活了，体验人生的各种生活，观察社会的不同面貌。

五是要善于同自然界融通。黄庭坚有几句话："余寓居开元寺之怡偲堂，坐见江山。每于此中作草，似得江山之助。然颠长史、狂僧，皆倚酒而通神入妙。余不饮酒，忽五十年，虽欲善其事，而器不利，行笔处，时时蹇蹶，计遂不得复如醉时书也。"黄庭坚说他在开元寺的一个地方住着，看见无限江山，在这个寺中无他事，写草书，每每得到自然界的启发。古人有很多从自然事物中妙悟笔法的例子，如"惊蛇入草""飞鸟入林"，再比如"担夫同公主争道"，挑担的汉子很强，同很柔的公主争道走，强和弱的关系、动和静的关系、粗和细的关系都在其中。从自然界的生活现象当中去获得灵感，比前面说的将不同的字体、字帖融通，似乎深了一层。刚才说的卡夫卡《变形记》又是另一个层面，但这些对于丰富我们的内心世界、丰富我们深层次的艺术感受都是有益处的。

怎么能学得更好

讲了宋四家的异同，最终还是要回到我们每个人怎么能进步，怎么能学得更好。

一是要不断地总结。李可染先生的做法是天天、月月、年年总结。我觉得每写完一张字都要总结，一定要看，先放桌上，后放地上，再放墙上。放在墙上看是最重要的，要远观近察，要看总体，还要看局部，在这中间如果发现自己的字里有一些新东西，那就非常可贵了，说明比以前写得好。最可贵的东西是要作为遗产自己继承下来，自己好的东西一定要继承，用上并加以发挥。所以，我们要善于总结。

二是要多读好的东西，提高眼力。我在书协的时候，参加各种评选，要看很多作品，一天下来，把脑子全弄乱了。但是看好的东西，长久地观察学习，不管古人的还是今人的，都有一种快感，有一种心胸舒畅的感觉。好的作品要时常翻一下，仔细看一看，研究一下，都能获得许多益处。不要怕读书，一定要带着新鲜的感觉去读。《红楼梦》随便读一段，都觉得新鲜、惊讶。

三是要全面提高自己的修养。书法的融通有几个层面，不同字体、不同派别的融通，各种艺术表现方式、表现方法和内在规律的融通，还有人把自然现象融会到书法当中，这也是一种融通，社会实践同样是一种融通。为什么苏东坡在黄州流放期间，能在绘画、书法、散文等几个方面都达到新的高度？社会实践是他的铺垫。

四是要在自然界陶冶性情，提高自己的审美意识。

我刚才讲的各个方面，如果点题的话，就是"融通"两个字。

这次展览总体还是不错的，写得好的同志不要满足，我估计有的可能是写了很多遍，但是从长远来看，怎么提高自己的修养，提高原创力，仍是我们今后重点要解决的问题。

2007 年 12 月 9 日，中国国家画院

图 3-2
苏轼《黄州寒食诗帖》(局部)
▶

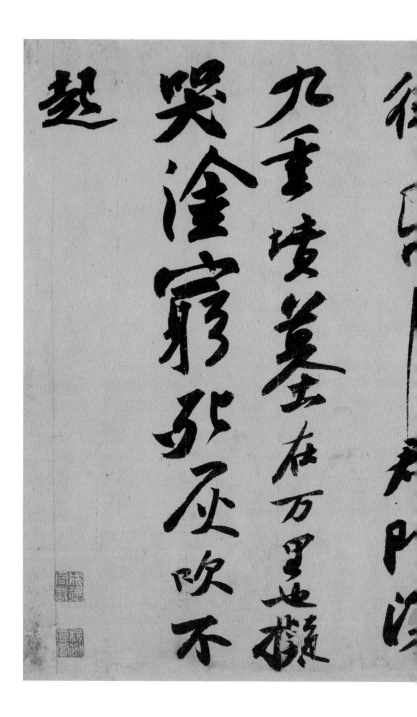

春江欲入戶雨勢來

不已雨小屋如漁舟濛

水雲裏空庖煮寒菜

破竈燒濕葦那

知是寒食但見烏

第四讲

松与紧

小品不是大作品的缩小或局部

谈写诗，有人说律诗的中间四句对仗特别难，有一个办法，是先把一联对出来，另外两句可以不对仗，即成一绝。还有人举例："白日依山尽，黄河入海流。欲穷千里目，更上一层楼。"倘在前面再加两句，后面添两句，就成律诗了。我不太赞成。王之涣写的这首诗，已经把诗意表达得很充分了，我们现在设想，前面加两句，后面添两句，变成一首律诗，无论如何都不会写好。我谈这些是想说明，我们思考问题时，要看重事物的本身规律。律诗、绝句、古风各有不同的构思和语言要求。一幅绘画小品不是大作品的缩小或局部，《清明上河图》任何一部分都很精彩，但不能截取一段成为独立的小品画。

刚才大家在讨论的时候，我便想，写一幅书法作品，应该按尺幅、比例、字数多少，有特殊的整体安排和构思。比如书写一首七绝，竖写，28个字，还有题款，怎么能够在有限的范围内，把你的艺术才能充分体现出来，让这幅作品如清风流水般天然形成，而不是通过添加或者删减来完成？我觉得这一点很重要。如果按照刚才讲的把绝句改写成律诗的方法，一定写不出好作品。

松与紧

我从一开始就讲了，树立一个好的学风，甚至比我们能写出好的字，更有意义。写出一幅好的字，可能是一时的，

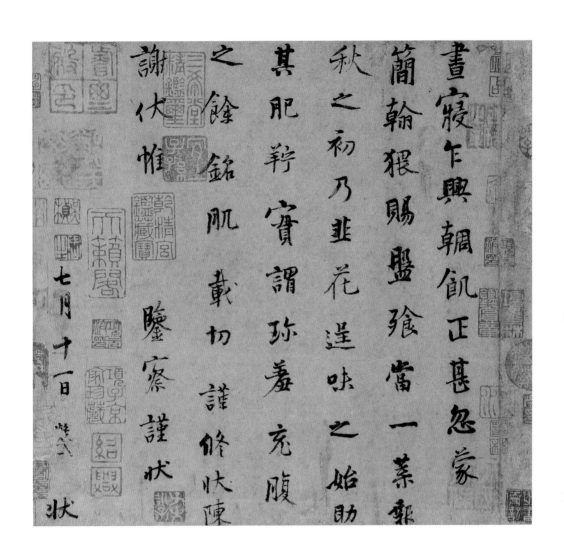

图 4-1
杨凝式 《韭花帖》
▲

　　　　　　　　　　　　　　　第四讲　松与紧

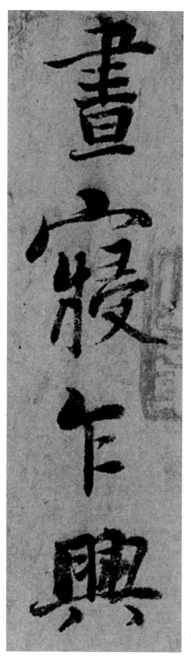

图 4-2
昼寝乍兴

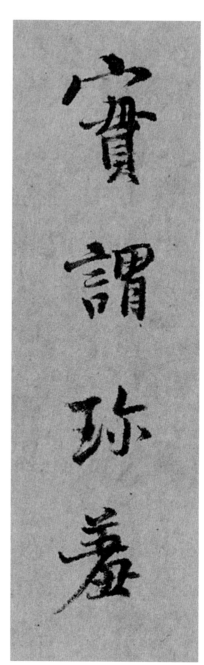

图 4-3
实谓珍羞

而良好学风则关系到我们长远的发展。所以我们班开学的时候，就提出一些原则性的想法。比如说我提出要有原创精神，要提高原创能力，那么原创精神、原创性、原创力怎么理解，怎么深化，这需要大家进一步来探讨。按照我的观点，原创有很多对立统一的关系，比如继承和发展、个性和共性，具体到创作中，笔法、章法也是对立统一的关系。面对这么多对立统一的关系，怎么来提高原创力？这就要学会用辩证的观点来思考问题。

以文永生为例，他的作品很雅气，他以"松"为追求。但字要"松"的话，就要考虑怎么写"紧"的问题。也就是说，当你有这个特点的时候，马上会有另外一个问题制约着。

杨凝式《韭花帖》（图4-1）也是"松"的，但它在"松"的整体风格中，有一种内在的"紧张"。开头的前四个字，"昼寝乍兴"（图4-2），处理得略紧，后面节奏放慢，松而不散，字的中宫收紧，字间距离超常的大，然而并不均匀，第四行"实"（图4-3）字在宝盖下留空，挪让，越出规范，加强了虚实对比，是神来之笔。

王献之《洛神赋十三行》（图4-4）的结字也是有松有紧，似松而紧，它内在的紧张通过行笔的挪让、连接实现，每个字有紧必有松，不让你感觉到吃力。比如其中的"倚"（图4-5）字，立人旁的一撇和一竖，略微离开而扣紧，立人旁的一竖和"奇"的一竖，像两根柱子，一横好比是一根梁，梁和柱之间卡得很紧。有了内在的"紧"，它外在的"松"才不是松松垮垮。我们再看《洛神赋十三行》的整体，虽然是楷书，但并不是每个字一般大，它有大有小，有的字向左一点，有

图 4-4

王献之

《洛神赋十三行》刻石（局部）

▲

图 4-5
倚
▲

的向右一点，充满变化。而且这种变化是非常微妙的，绝对不是"做"出来的，让人看出"做"的痕迹，就不高明了。

写书法，要给自己提出另一方面的难题。你追求"松"，就一定要想到如何"紧"，反过来，如果你写得很紧张，那怎么能给人一种举重若轻的感觉呢？这里面就有一个功力问题，另外就是要追"源"。

第四讲　松与紧

艺术作品中富有原创的部分，并不全能找到源头

我以前写过一篇文章，在《中国书法》杂志上发表的，我把八大山人的字同郑板桥的字进行比较，发现两个人都在"做"，当然八大山人比郑板桥高。但是将八大山人同"二王"比，"做"得太明显了。所以，"源"要比"流"好，"源"更清纯、更高雅，我们还是要多取"源"。

比如说文永生，大家谈到他学谢无量、徐生翁，那么谢无量的"源"是什么？徐生翁的"源"是什么？可不可以再去追寻，以便提高。再有一个问题，我以为艺术作品中富有原创的部分，并不全能找到源头，因为那里有着自我，可能有人说，怎么会有凭空掉下的自我呢？那么反过来说，如果人人失去自我，那源头又是怎样形成的呢？

"自我"的高度

现在书法中刻意做作的现象，确实很严重。我们都知道傅山的"四宁四毋"："宁拙毋巧，宁丑毋媚，宁支离毋轻滑，宁真率毋安排。"但是如果刻意地去追求拙、丑、支离、真率，实际上会适得其反。做出来的"不刻意"，本身就是一种刻意。那么对照文永生的这些作品来说，刚才有个同志谈到，他的字是同他的心灵相结合的，有自己的思想，有自己的个性。其实每个人都有个性，但问题是，这个思想和个性达到了什么样的高度。追求个性本身也是一种个性，但并不一定是一种高的品位。真正的个性是真情流露，天然去雕饰。

按我个人的想法，如果看到了十张作品，我就希望十张作品要有所区别，古代大家的作品，都不是一种味道。不光书法，其他艺术也是这样。我喜欢每次都给人一些新感觉，也可能多一点，也可能少一点。也不是说要求真草隶篆样样会，但都要涉猎，在作品中或多或少有所体现。如果涉猎得比较深广的话，味道不单一，在这幅作品中"甜味"多一点，在另一幅作品中"咸味"多一点，每件作品自然就有差别了，但首先是手里要有多种"佐料"。言不尽意，不知我讲得对不对。

2008 年 3 月 1 日，中国国家画院

精读：傅山《赠魏一鳌书》

事实和逻辑的统一

我讲课常常没有固定的题目，而是漫谈。漫谈也不完全是漫无边际，有一点中心意思，最终还是要回到书法上来。最近看到一篇《科学家是有遗传的吗？》，文章说，钱学森的侄子在美国得了诺贝尔奖，于是有人说科学家是有遗传基因的，然后列举了十来个事例，比如说居里夫人的女儿得过诺贝尔奖，某某科学家的父亲是著名的科学教授，等等。文章总共六七百字，举例文字占了一半。十来个例子写完后，作者提出问题：科学家有遗传吗？然后作答：否，没有，科学家是靠自己的努力、勤奋、不断探索，取得成功的。然后讲了一些道理，又是二三百字，结论是科学家没有遗传。文章想说明的问题是科学家没有遗传，但是作者举的例子全是有遗传基因的，而后半段证明科学家没有遗传基因的文字，又非常的空洞、虚弱，那作者到底要说明什么？我们写文章也好，讲话也好，要求事实和逻辑的统一。想说明科学家确实有一定的遗传基因也好，或者有一定的家族感染也好，都要讲出道理。如果要否定，也要有道理，讲出事实。

我虽然漫谈，但是也不能犯逻辑上和事实上的错误。我在开学典礼上讲的爱因斯坦那句话，其实在上一届精英班上课时也说过。就是说，一种具体的知识是有限的，但想象力是无限的。无论是科学研究还是艺术创作，都要有想象力。爱因斯坦在 26 岁的时候发表了"相对论"，靠知识，更靠想象力。在实际观测到黑洞之前，"相对论"提供了有力的理论依据。

苏东坡画竹子，拿朱红来画。有人说，竹子没有红颜色的，苏东坡问：竹子有黑颜色的吗？苏东坡是作画，不是留取标本。有些东西稍微脱离了一点常规，马上就有人认为不对，但是要知道，我们的思想有很多局限，我们常常局限在生活中接触到的经验当中，没有从生活经验中跳出来，再加以想象和发挥。

再举个例子：商品，我们每天接触很多次，茶杯、话筒、帽子都是花钱买来的，谁也不会想到商品的本质是什么。但是马克思研究商品的本质，并提出商品有使用价值和交换价值这两个最基本的因素。昨天晚上我偶然看到电视里的足球画面，就想起马克思说的那句话"资本主义社会里面，人本身也成为商品"，这是很深刻的话。马克思的有些理论，比如共产主义将来到底怎么样，现在不好说，我们不可妄言，但是人本身也是商品，已经很清楚了。我看到比赛的几个画面，就想，这些球员不也是商品嘛。现在体育运动越来越专业化，运动员身价多少，演艺界也是这样，演员身价多少，已经完全商品化了。

大家细想一下这些问题，有一些是我们日常接触到的东西，平时多想一想，书法也一样。有些观点我们不要轻易相信，对于现成的结论，要加以思考，再做出自己的判断。历史上的大家，也可能有被否定的方面，但这种否定，必须是经过自己切切实实的认识后得来的。比如说传王羲之《题卫夫人〈笔阵图〉后》，卫夫人茂漪是王羲之的老师，那么王羲之在上面题字了，这还能有错吗？其实不然。已经有人考证，这篇文字不是王羲之写的，理由之一是语言粗俗，不像王羲之

的文风，并从多种角度证明它不是真的。尽管不是真的，但不是说这里面都没有道理，其中有些东西也是可以吸取的，这就要经过自己的思考。比如说，里面提到写字不能"直过"，就很有道理。如果拿毛笔画一道，没有提按，没有正锋、偏锋、侧锋、中锋，线条就没有意味了。再比如说"一波三折"，强调一波当中要有转折、有变化。所以，这篇文字尽管不是王羲之写的，但是里面很多话是有道理的。当然，牵强附会的内容也不少。比如："每作一横画，如列阵之排云""每作一点，如高峰坠石""每作一牵，如万岁枯藤"，这些话怎么理解？其实说的都是怎么有劲。清代人笪重光在《书筏》中说："人知直画之力尽，而不知游丝之力更坚利多锋。"线条细得像游丝一样更有力，但如果要处处按照"游丝之力"来写，也不见得好，那样就都是一种表演的劲。

还有传欧阳询的《三十六法》，我以前也提过，昨天下午又重读了一遍。宗白华先生的《中国书法里的美学思想》，这样的文章要读。宗白华是北京大学教授，著名的美学家，他讲的书法美学思想有很多的真知灼见，但同样，我们也不要放弃"怀疑一切"。宗白华在文章中，从头到尾把传为欧阳询的《三十六法》引用了一遍，并做了美学分析，其实《三十六法》是假的。欧阳询是初唐人，《三十六法》却几次引用了孙过庭《书谱》里的话。孙过庭生活在高宗、武则天时期，欧阳询怎么能够引用尚未出现的著作呢？另外欧阳询怎么还会引用苏东坡的话呢？这是不可能的。而且欧阳询讲的有些观点也不对。比如他在《八诀》里面说："四面停匀"，写字四面都要匀称；"八边具备"，一点不能差；"短长合度""粗

细折中"，不能粗，也不能细；"不可头轻尾重，无令左短右长"，一个字有两边的结构，不能左边短右边长，这样写出来的字是不行的。可能有的人没有读过《三十六法》《题卫夫人〈笔阵图〉后》，但是从小接受的教育或者外来的各种影响已经潜在了，不自觉地会受到这些错误观念的影响，所以什么东西都要多想一想，不能轻易相信前人的结论。

另外一点还值得提一下，在上次精英班上，我也提出要有原创性，要提倡原创精神。原创精神同创造精神当然是一致的，为什么特别强调原创？强调原创就是更强调自我。当然我们不能离开过去的那些大家提原创，必须是在传统的基础上发挥自我的创造精神。传统的书论有一个缺点，强调某系统，比如欧、柳、颜、赵，然后按照那个系统来学习，来评论。日本书法界分很多派，一个派里都必须学老师，有优点，缺点也很明显，就是一个派出来的，写的字都一个样。记得20多年以前，我到日本去，只要看某一派的字，一定是差不多的。我当时比较年轻，就脱口而出，说这怎么行啊，都按照一个模式学是不行的。我说这样写字像土豆繁殖，遗传只会越来越退化，译员把我的话如实给翻译了，他们听了也不生气，大概觉得我讲得比较有道理吧。

我觉得，传统书评以一个书家划分体系的方法应该说是有缺点，书法学习更重要的是融会各家。历史上没有一个大家不是融会各家的。傅山就融会各家，他对于那些只学一家、不能够加以融通的字，称为"奴书"。假如我一辈子就学颜真卿，不就是他的奴隶了吗？颜真卿再高，我们也不能做他的奴隶，可以做他的学生。但好的老师并不会让学生完全学

他，而是要发挥各自的个性，在整合前人的基础上发挥自己的个性。可能有人会说，我连颜真卿或者连某某还没有学好，怎么有自我？我认为这个思路从一开始就不对。我没有说一开始就要写得比某一家好，但是要有一种自我意识，只是在学习他、吸取他，而不是做他的奴隶。在学某一家的过程中，因为是我在写，必然会有我自己。自我的东西要一分为二，并不等于全都是好的，个性有的是好的，有的是不好的，关键是如何淘汰不好的部分，发挥好的部分。这就需要不断提高自己的修养、认识，不断学习和改进。

书法学习中的自我意识很重要。我们看小孩画画没有很多束缚，他们按自己的观察，想怎么画就怎么画。但是小孩学写字，却受到很多的束缚。我在一家报纸上看到有个老师给学生批改作业，比如说学生学米芾的《蜀素帖》，临了一遍，老师就对着《蜀素帖》批改，哪个地方和原帖不一样，就标注出来，让学生照着原帖改。我觉得如果这样教人的话，还不如直接摹帖，拿一个透亮的纸敷在原帖上摹就行了。但就是这样摹也不一定完全一样，除非拿电子工具复制，但这就不是艺术了。我们常说，1000个人眼中有1000个哈姆雷特，同样地，1000个人临《兰亭序》就有1000种面貌。《兰亭序》是一件非常丰富、深厚的艺术品，每个人在临的时候，都会据自己的学养、素质，各取所长，发挥自己的个性。刚才讲到原创精神，原创精神是在整合前人的基础上发挥个性。我们强调原创，而不是一般的创造，这两者是有区别的，原创更强调个性的发挥，也更要求我们对前人的作品有更深刻的理解，更好地去吸取。也就是说，原创对个性和共性提出了

更高的要求。

书法的内容是什么

我有一篇文章，题目叫《书法，在比较中索解》，里面讲到书法创作中有关的一些问题，其中提出一个观点：书法的形式就是内容。我把这个观点展开讲一下。我们往往认为，书法的内容是所写的文章或诗词的内容，比如说写《兰亭序》，文词就是书法的内容，写的书法就是形式。这样理解书法的内容，不符合辩证法。我认为，书法有它自身的形式，也有它自身的内容。书法是一种形式美。19世纪西方美学家汉斯立克说："音乐的内容是乐音的运动形式"，乐音本身在运动，既是音乐的形式，也是音乐的内容。那么，书法线条的运动形式，也就是书法的内容，而不是我们所写的素材。比如说，王羲之的《兰亭序》是用行楷写的，我们可以用草书再写一遍，文词还是这个文词，但书法的面貌却变了，所以说，书法的内容不是我们所写的素材，而是线条运行的书法形式本身。

英国美学家克莱夫·贝尔在他的《艺术》一书中说："在各个不同的作品中，线条、色彩以某种特殊方式组成某种形式或形式间的关系，激发我们的审美感情。这种线、色的关系和组合，这些审美的感人的形式，我视之为有意味的形式。有意味的形式就是一切视觉艺术的共同本质。"贝尔认为艺术是有意味的形式，那么，书法形式本身就是书法艺术的本质，既是形式，也是内容。

孙过庭有一段话，大家都熟悉（图5-1）：

图 5-1
孙过庭 《书谱》(局部)
▶

写《乐毅》则情多怫郁；书《画赞》则意涉瑰奇；《黄庭经》则怡怿虚无；《太师箴》又纵横争折，暨乎《兰亭》兴集，思逸神超；私门诫誓，情拘志惨。所谓涉乐方笑，言哀已叹。

还有《关尹子》中的一段话。关尹子是老子的一个崇拜者，他的思想跟老子是一致的。后来，在唐宋时期有人假托他的名字，写了一本书叫《关尹子》。伪著是不好的，但是伪著里面也有一些有意思的思想。《关尹子》"三极"一章中有这样一段话：

人之善琴者，有悲心，则声凄凄然；有思心，则声迟迟然；有怨心，则声回回然；有慕声，则声奕奕然。

这两段话，一段是说善书者，一段是说善琴者，可以说有异曲同工之处。不同的是王羲之写的这些文章，无论是《乐毅》《画赞》《黄庭经》《兰亭序》，都是用文字来表达的，用我的话来说，这些文字就是他书写的素材；但音乐，弹琴者的那种心态是在琴声里表达出来的，并没有具体的词。孙过庭在《书谱》中提到这些书法作品的时候，是把书写的文章和书法形式结合起来进行综合的欣赏；而音乐中的种种心态，是在声音里体现出来的，是纯粹的乐曲，相当于我们的书法艺术。所以我认为，书法艺术是独立存在的，所书写的文词并不能左右书写者的思想。书法不能够表现《兰亭序》文词中的那种思想，书法也不能表现你所写的任何一首诗词的思想，书法本身就是独立存在的形式美，但与文词结合起来欣

赏是很重要的。

宋徽宗楷书《千字文》写得好，同样的内容，他用草书来写，也非常好。《千字文》的内容给他同一种感觉，他用书法表现时，难道一会儿这个感觉，一会儿那个感觉？张旭为什么能够写出《千字文》的狂草？《千字文》有多少诗意？一千个不一样的字，凑成的一篇文章，没什么诗意，但张旭的狂草《千字文》，则是一种充满诗性的书法艺术。

所以说，书法本身的一种线条运动，决定着你的艺术。千万不要以为写的诗很好，就有了内容，或者写标语口号，就有了内容。不是的，书法艺术是独立存在的。这一点可能有的同志考虑过了，可能多数人没有考虑。请大家再深入去想一想。

书法本质的特点是纯粹审美的。有人说，甲骨文不是反映了当时占卜的情况吗？那是从文字的意义来讲，因为书法离不开文字，通过甲骨文可以了解那个时代的历史、生活，但从书法艺术来讲，它有自己独立的存在，它的形式美本身就是内容。书法的内容从本质上来说是形而上的，如果能从学术上去研究这个问题，那么我们在谈到书法历史的时候，就会进一步认识到书法风格的重要性。书法作为一种独立的艺术，有着独立的风格演变历史，并不是说，随便来一个重要事件，来一个什么运动，就有利于书法的发展。

书法是一种文化现象，但书法怎么进入文化？诗歌、小说、戏剧也是文化，书法进入文化首先要求书法是一门艺术。这种艺术有什么特点？书法艺术的本质是什么？这是需要我们认真思考和研究的。有人说书法是中国文化核心的核心，

我表示怀疑，一个命题的提出需要有逻辑证明和事实依据，需要详细加以研究。我希望当我们讲到书法时，一定要把它与文字的意义或作用区分开来。任何一个结论都要靠事实、逻辑，两者统一，才能证明这个结论能够成立。

精读：傅山《赠魏一鳌书》

傅山的草书十二屏《赠魏一鳌书》（图 5-2），白谦慎《傅山的世界》一书中附有这件作品，印刷得很小，原作大约是五六尺高，我请人用工程技术的方法放大到八尺高，挂在家里经常看，学习。我想分析这幅作品，跟大家讨论。我平常讲话不喜欢一二三四，但今天我想把自己的想法归结为七点。

今天我们看到的是这个十二条屏中的第十一条（图 5-3），所以只针对这条来谈，当然不能比作一件书法作品的整体。尽管如此，也有很多值得我们学习的地方。

第一点，融会各体。我们发挥原创力要融会各体，但不是牵强附会的拼凑。郑板桥的字也有一定的创造性，但是他的融合各体有些牵强。

这个条屏的文字：

醇之液也。真不容伪，醇不容糅。即静修恶沉湎，岂得并真醇而斥之。吾既取静修始末而论辩之，颇发先贤之蒙。静修金人也，非宋人也。先贤区区于《渡江》一赋求之，即静修亦当笑之。

图 5-2

傅山《赠魏一鳌书》

▲

图 5-3
傅山《赠魏一鳌书》
第十一屏
▶

傅山写的是草书，但其中很多字受篆书的影响比较大。比如"糜"（图 5-4）字，他写得像一座房子，有梁、柱，就像一座建筑，或者像一个完整的青铜器（图 5-5）。这种笔法，篆书里面比较多，他这个字的写法也是从篆书来的，但最重要的是，我认为不是从篆的书体，而是从篆书的笔法和意味来的。还有"即"字，也是篆书笔意。其他字里面的篆书笔法，也可以去体会。

图 5-4
糜
▲

第二点，虚实并举。这幅字里面的虚实关系很丰富。通常来说，虚是一种空间意识的表现，其实时间意识也可以表现为虚，这是中国艺术里面很独特的传统。

有一次我写了一首诗，有位诗人读后说，你这里面有虚，我很高兴。诗歌不能全是实写，否则诗的意味就不行。书法也一样，空白的地方可看作虚，但空白不等于虚。这一点需要大家慢慢用心去体会。另外，虚和实之间必定有一个中间地带。从一个字到一篇，都要有虚实，这样才有意味。

图 5-5
鬲
▲

第三点，拙巧并用。有的字拙，有的地方比较巧。像这些字，既有拙也有巧。

第四点，草书重势。我讲课说过，书法的笔法可以分为几个层次，笔法、笔势、笔意。笔法是最基本的，在这个基础上要有势。势是动感，有运动感然后才能产生势，有了势，才产生意。有的笔意在书法里能体现出来，有的是意在言外，在作品以外给人更多的想象，所以势很重要。从第一笔到最后一笔，要有一气呵成的感觉。有的书论里讲到，第一个字写出来后，要意识到最后一个字，就像是一笔写成，或者连着写下几个字，叫"一笔书"。其实"一笔书"本质的含义

图 5-6
欧阳询 草书《千字文》拓本（局部）
▶

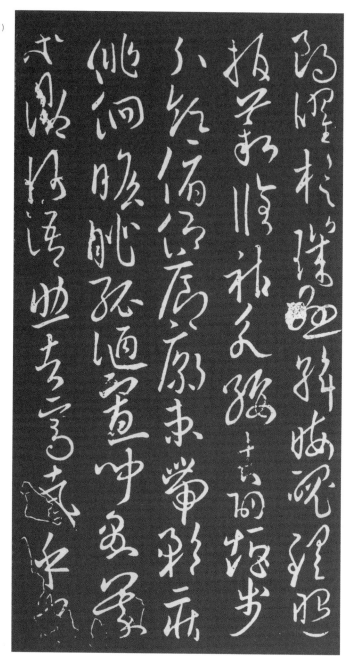

并不是这样的，如果真要把字都连着下来，像明代的解缙那样，就俗气了。我们要把草书看作一种特殊的艺术，不能说会那个字形就可以了。欧阳询草书《千字文》（图5-6），这个帖不是很有名，放大以后，笔法也不是很好，但是我觉得可以看一看。草书可以分为独草和连写两种，《书谱》是独草，字字独立，没有牵连。这个《千字文》也是独草，没有一个字是连笔的，但仍然是"一笔书"。这里面没有上字跟下字连着写的，但是它的气自始至终贯穿其中。这就是我所认为的"一笔书"。

《书谱》中"一点成一字之规，一字乃终篇之准"，一笔确定一个字的规矩，一个字确定一篇的准则。就是说，一件作品，自始至终有贯穿在其中无形的线，有有形的线，还有无形的线。无形的线靠什么来贯穿？靠势。

势是什么？就是笔的运动，走向。尽管有些笔意没有在纸上表现出来，但要有言外之意。古人说绘画，"三分画意新，七分画意浓，十分画意穷"，就是说如果画到十分，画意就没有了。画画要有言外之意，好的艺术都是这样的。与绘画相比，书法更要求言外之意。笔势和笔意，要深入去体会。谁都不会否定傅山的这张字是草书，但是傅山并没有把每个字都用草法来写。比如说"真"字，用的是行书的写法，"糅"字的右边也有草法，但是傅山没有按草法写，都是行书的写法。他不太在乎字体的统一，但是这里面有一种草书的势。所以，我们在评价草书的时候，不要强调每一个字都要符合草法，我的意见是，草法也要，但并不等于用了草法就是好的草书。

所以我有一个观点，草书的势比字体更重要。就像有些人识简谱，随便一首曲子，拿上来就能唱，节拍没有唱错，但是不见得是一个歌唱家。草书也一样，一个人对草法很熟，不见得能写好草书。当然，草法对于写草书也很重要，我的意思是说，关键要有草书的势。傅山不是不会写"糅"字的草书，但是他没有用，是为了不破坏整体的势，我们谁也不能说他写的不是草书。我虽然讲的是一件草书作品，但是一些原理、原则，写其他的书体同样是可以思考的，基本道理是一样的。

第五点，"气通于隔行"。行与行之间要通。这张条屏一共五行，每一行之间的气是相通的，和音乐中的和声差不多。如果写第一行、第二行的时候，每个字的笔画写得一样粗，每个字都是用一样的力道，那么行与行之间的呼应就不会形成有意味的形式。没有草书的动势，就很僵化，没有意味了。行与行之间的关系当然也包括上下之间的关系。

怎么才能"气通于隔行"呢？是不是第二行第一个字起笔的时候，与第一行最后一个字的"气"要相通呢？唐代张怀瓘有这样的说法，但更重要的是，行与行之间要有相互的关系。要在书写第二行的时候，充分考虑到和前面一行有一个对应的关系，这种对应是辩证法的对应，而不是机械的对应。就像写一副对联，不是说上联七个字和下联七个字互不通气，好的对联，上下联要有一个互相协调的关系。

第六点，相同的字不刻意求变。在一件作品中写同样的字，经常避开相同的形，特别是写草书更讲究变化。比如我要写"张"字，第一个字用了这个写法，第二个就要变化一

点,假如说一篇中有很多的"张"字,那么前后的字形、粗细、虚实,都要有变化的。《兰亭序》中有 20 个"之"字,都有变化,但是变来变去,大体上有两种:一种是最后一笔长一点,另外一种是短一点。

然而傅山不太讲究相同字的变化。像这个条屏里,"静修"两个字出现过四次(图 5-7),但没有字体的变化。其实"静"字的草书有很多写法,"修"字也有很多变化,但是在这张字里面基本上都是一个样。当然,在没有太大的变化当中也有变化,他的变化是随意的,像这几个"静"字,左边的"青",每个字都有细微的变化。

这给我们什么启发呢?傅山更注重大的气势,并没有十分注意到每一笔、每一个字怎么变。我感觉王铎比较注重变,与傅山相比,王铎是不同风格。王铎写字很严谨,傅山有时候不太严谨。例如这个"岂"(图 5-8)字,可能他是写错了,上面的"山"写得这么大。我们写字经常有这种情况,草书行笔快,脑子一下转不过来,就出现不严谨的情况。但是傅山发现错了,直接写下去,这样也很有味道,如果换一个人

图 5-7
"静修"两个字出现过四次
◀

是不是一定有味呢？倒也不一定。傅山有这个能力来驾驭它。

第七点，不拘一格。其实前面已经讲了，这个"岂"字的写法，可能写出来后，发现不对了，又接着写下去。还有"笑"字最后一笔，如果我们这样写的话可能不合适，另外这个"之"字怎么反方向呢？傅山写到这里觉得好，就这么写了。

有创作经验的人写字不局限于一种书体，真草隶篆从根本上说都是"一笔"。如果你习惯了帖，也可以再学点碑，总之是从另外一个方向，去找你所需要注入的东西。怎么去寻找？要靠自己去悟。从熟到生，再从生到熟的过程，还有很多方法。

有一条大家可以考虑，找一些你平常不去写的碑帖，或者你平常比较生疏的碑帖，再从里面发现好处，加入新的内容。齐白石即便到了94岁还在写《曹子建碑》，《曹子建碑》是有点潦草的，也不是最有名的，但这种生疏的碑帖，可能会给人带来新的感觉。有一个人曾经告诉我，他认为写碑就要写名碑，学隶书就要学《张迁碑》和《史晨碑》，不要去学没有名的。我不太赞同这个说法。不管这个碑帖有没有名，不管桌上放的是鱼翅、海参，还是野菜，只要喜欢吃，吃了对你有营养，合你的口味，你就吃，这方面不要有一个固定的框架。不是说学魏碑必须学《龙门二十品》，当然你可以学，但是要按照自己的兴趣来学。

全面地学习

还有一个建议就是学习应该注意全面地学。刚才问了好

几位同学，你写的这首《泰山诗》是谁写的，题目是什么。说不出来。如果你不了解书写的内容，那么很可能就会写错。按照我的见解，书法是纯粹的抽象艺术，形式可以独立于书写文词之外，但是把所写的内容，认真地学习吃透，写出来的感觉也会不一样。

图 5-8
岂
▲

　　另外学习是多方面的，如果写一首古人的诗，写一段文，要把谁写的、什么意思，都搞清楚。如果其中一个词，过去不知道，就要好好再读一读、学一学，起码文化又提高了一点吧。我自己有时候也是这样，有的词，过去我也大概知道意思，但是记不准确，于是找书查一查，这是很正常的。应该把做任何事情都当成一个学习的过程，每写一张字都是学习的过程，都是不断使自己的心和手相适应的过程。现在我仍然要考虑自己怎么突破现有的范式，怎么能做得比较好一点，我觉得大家都应该有这样的心态。

附问答

问：沈先生好，我提个问题，您刚才说书法表现的素材和书法的内容不是一回事，甚至不决定书法的形式美，国画是不是也一样？现在国展评画，很注重表现什么题材，实际上，我觉得绘画跟书法是一样的，不应该太看重题材。

答：凡·高的《向日葵》只是画一幅花卉，很多人都可以画，但是每个人有自己的理解和风格。凡·高的《向日葵》表现了生命，向日葵是旋转着的，过去没有人那么画，不能简单地以题材决定绘画的价值。我们用"艺术是有意味的形式"这个观点，可以解释很多作品。但是一些主题性的绘画，同单纯的花鸟画、山水画相比，从"有意味的形式"来解释，是不是有所区别？这个问题还可以进一步探讨，但是总体来讲，不能拿题材来决定绘画的内容，决定绘画的价值。

问：刚才看了傅山这张字，我感觉这张字内容挺多，有点杂，甚至里边的线质也很杂，我的问题是，用一种线质从头写到底，完成一张作品，跟这种掺杂在一起的线质完成一张作品，哪一种更适合草书？

答：艺术上无所谓杂不杂，假如各种线质、笔法、字体，东拼西凑，就叫杂，假如能融会贯通，就很好。我曾经帮厨做菜，做宫爆肉丁，最让我高兴的一句评语是，你做的这个宫爆肉丁很好吃，但不知道是怎么做出来的。就是说，我做这个菜的时候，是按照火候、佐料，加上我即兴的掌握，做出来的。

再做同样一个菜，就不是这样的。举这个例子是想说明，一定要学会融会贯通，不要怕杂。傅山本来就说过，融通是最重要的，没有融通的作品，在傅山的眼里就是"奴书"。

问：傅山的这张字，我觉得并不好。傅山有融合得非常好的字，但是在这件作品里面，拼凑的痕迹非常重。那么沈先生为什么拿这张字来谈呢？就是想告诉大家，傅山是怎么来的，从这张拼凑痕迹比较明显的字里，我们最容易分析、了解傅山书法风格形成的路径。也许将来沈先生会拿一张他认为傅山融合得很好的、没有痕迹的、很和谐的一幅字，再给大家讲评。沈先生拿这幅字来分析，是通过傅山这幅字来说明草书如何融合各体，融会贯通。包括欧阳询的草书《千字文》，也不是欧阳询最好的作品，而且不是原迹，是刻帖。沈先生要给大家讲欧阳询的书法艺术，肯定不会把这幅作为欧阳询的代表作品。所以我想，沈先生是拿了两件非常有特色的、能说明问题的作品来跟大家交流。我不知道理解得对不对？

答：说得有一定的道理。我们面对任何一件作品，都要去吸收它好的一面。一件作品可能有它的优点，但是你不要把它当作一个极致。从学习的心态上来讲，我们面对古人的作品，要有自己的取舍，要善于从中吸取能激发自己潜在素质里面最优秀部分的东西。这个学习的过程，一方面需要天赋，另一方面需要长时间的研究和潜移默化的吸收。像傅山这件作品，我是把它挂在书房里，每天看看，潜移默化地吸收我认为可吸取的部分。我并不把这张字看作是最好的，但

它确实是我很喜欢的，喜欢的程度可能要高一点。我刚才讲到的那几个方面，是在读这张字时受到启发整理出来的，一件作品能给我们这么多启发，即使有一点能吸收到自己的创作中，就很好了。

2008 年 11 月 8 日，中国国家画院

十六字方针

刚刚我请家新同志在黑板上写了十六个字，就是我们的学习方针："宏扬原创，尊重个性，书内书外，艺道并进。"（图6-1）这是经过上次精英班的教学和大家的实践，我反复思考之后提出来的。

宏扬原创

先说"宏扬原创"。艺术要有创造性，整个书法史就是一部不断创造的历史，那么为什么还要提原创呢？原创跟我们所说的创造有什么不同？我认为，提原创，是要让我们的艺术创作，能够更直接地从古人的源泉里获得灵感。我们说的原创，包含着对传统的尊重。《罗丹艺术论》开头第一句话就是："在菲狄亚斯与米开朗琪罗面前，我们要躬身致敬。"菲狄亚斯是古希腊的雕塑家，米开朗琪罗是文艺复兴时期的雕塑家，在这些伟大的先人面前，我们要心存敬畏。所以说，提原创不是不要传统，不是凭空创造，而是要真正懂得如何尊重历史、尊重传统，是从传统里面去发现精粹，去汲取对我们有益的东西。

"宏扬原创"，是说怎么能从传统中找到一个方面，加以发扬，变成自己的东西。传统的经脉很多，能够吸收的只是其中的某个方面。根据自己需要，有的人吸收得多，有的人吸收得少，有的人吸收这一方面，有的人吸收那一方面。天赋、个性不同，学习的重点也不同。

最近请一位年轻人帮我查了查，王羲之是没有学过金文的，金文就是现在所说的大篆。王羲之善草隶，这从历史现

图 6-1
沈鹏《书法教学十六字方针》

存文献中可以查到。过去的书法家应该也没有学过甲骨文，因为甲骨文是在 1899 年才发现的。我们今天能看到的东西，比以往任何时代都多，但是我们真正学到的东西，反而比以往任何历史时期都少。这就说明，我们在学习的时候，视野并不开阔。为什么会出现这种情况呢？除了社会风气的浮躁，是不是还有研究方法、学习方法上的问题？这是值得思考的。我觉得，只有提到原创的高度，才能更好地理解传统。

尊重个性

其次是"尊重个性"。原创要有个性，所以我提出尊重自己的个性。临帖，谁能做到跟原帖 100% 相像？不能。因为是人在临，不是复印机。在临帖的过程中，有个性成分，这是正常的。尤其是自己个性中美好的东西，要加以发扬。当然，个性中也有不好的东西，不要认为个性都是好的。像街上有些招牌字，也有个性，但大多数不能说是好字。既然个性有两面，那么扬弃什么，吸收什么，就要有所判断，这种判断往往是在潜意识当中形成的。潜意识当中怎么形成？第一靠天赋，天赋是客观存在的；第二靠学养，看得多，理解得深，自然知道哪个好，哪个不好，这是一个长期的学习过程。

我们要尊重自己的个性，发扬自己的个性，也要尊重别人的个性，不要都以个人的爱好来判断。书法发展是多元的，不是狭隘的。如果动不动就说这个不合于艺术的主旋律，那个不正统，这样说行吗？作品有好有坏，哪个叫主旋律？哪

个叫正统？哪个叫不正统？能用"主旋律""正统"判断书法吗？这些话不要轻易说，但是要善于区别好坏。

书内书外

再次是"书内书外"。这个"外"是无限的，就像我手中的杯子，杯子以外是课堂，再往外是北京、中国、地球乃至整个宇宙。书外功夫也是一样，要学习的东西太多了。当然我们也不能什么都学，人的精力毕竟有限。一般来讲，对于书法家来说，古典文学、古诗词，还有音乐、美术、戏剧、舞蹈，懂得越多越好；不仅要懂得多，还要善于吸收到你的书法创作中。书内，也是无限的。一个人有数万亿个细胞，每一个细胞里面又是无限的，小到粒子都是无限可分的。庄子说："一尺之棰，日取其半，万世不竭。"一尺长的一根棍，每天切一半，一直切下去，也是切不完的。书法里的"一波三折"，实际上不光有三折，还有无限的折，我们写的每一笔，都有无数的点在那里折冲运行。所以说，书内也是无限的。

艺道并进

最后我想提出"艺道并进"。古人也早就说过了："艺进于道。"苏东坡、黄庭坚都有类似的话。"道"是什么？各种不同的哲学见解对"道"有不同的解释。老子有老子的解释，孔子有孔子的解释。但是我们这里讲的"艺道并进"，按照我的理解，这个"道"就是精神境界，是我们对世界、对人

生的理解，对自然界的理解，也包括对伦理道德的理解。学习书法光有"艺"不够，还要有"道"。当然也要包含技巧。这十六字的学习方针中，并没有具体提到书法创作要有基本功，要有技法，但是，应该说都包含在其中。

　　"宏扬原创"是有两面的，既要有传统，又要有原创。原创就是前人所没有的，现在新添上去的，是有我在的。所以第二句就是"尊重个性"，评论作品，你要尊重别人的个性，可以指出这个字的哪个地方有缺点，但是不能否定属于个性的好的东西。"书内书外"，任何一门学问，"外"比"内"要多得多。你要说明书法是什么，先要说明什么不是；你要说明什么是好的书法，先要说明什么是不好的。多读古今中外的好书，提升自己的精神境界，对你的书法肯定会有益处，至少那些低俗的东西会少一些。"艺道并进"，一个"艺"一个"道"，由最基本的技艺进升到高层次的"道"的境界。这十六字方针是我教学实践的总结，也是我反复探讨得来的。

2009 年 3 月 16 日，中国国家画院

从丘吉尔说起

我昨天吃晚饭的时候，看到《参考消息》上有一篇文章，题目是《丘吉尔的经典演说遭遇难堪》。文章说，英国前首相丘吉尔的演说振奋人心，被后人列为经典读物，不过根据英国中学高级证书考试计算机阅卷系统显示，丘吉尔的写作因用词重复率过高、语法不正确，分数低于一般水平。丘吉尔1940年的这篇演说用了很多次"之上"和"我们"，还讲了不少次"在海滩上和他们奋战"。除丘吉尔外，荣获"普利策新闻奖"及"诺贝尔文学奖"的知名作家海明威的文章竟然也通过不了计算机阅卷系统，并被要求写作要多用心，要仔细。

丘吉尔是英国的著名首相，不光是个政治家，还是个文学家、历史学家，他还会画画。我看到过他的一幅不大的油画，不能说很好，但是还有些特点。

以现在的计算机阅卷系统，来检测丘吉尔和海明威的文章，结果是有很多问题，不知道大家对此怎么看？

（某同学回答：从书法的角度来说，我们不能用计算机来制定一个机械的标准，像海明威、丘吉尔那么伟大的文学家、政治家，也不是按照不变的一种模式来创作的，但他们的作品照样流传下来。所以艺术家就是要充分发挥想象力，发挥个人的特点，坚定地走自己的路，我的理解不知道对不对。）

我觉得你的理解很好，很可能有人看了以后会说：你看丘吉尔、海明威他们的文章也有缺点。如果要从丘吉尔的文章里面找出好多"之上""我们""在海滩上和他们奋战"这样的词，那计算机的本事要比人脑大，而且特别快、特别准确，但计算机毕竟是计算机，文章就是文章，不能以计算机的标

准来衡量文学作品和艺术创作。一般来讲，我们写文章要避免重复使用相同的词。比如说前面用了一个"美丽"，下面又是一个"美丽"，那就不好了，要用另一个词来表达"美丽"的意思。但重复用词并不是绝对不好。

比如说崔颢的《黄鹤楼》，"昔人已乘黄鹤去，此地空余黄鹤楼。黄鹤一去不复返，白云千载空悠悠"，一上来就连着使用了三个"黄鹤"。再比如李白的《登金陵凤凰台》，"凤凰台上凤凰游，凤去台空江自流"，第一句就使用了两个"凤凰"，或许也是受到《黄鹤楼》的影响。第二句再用"凤"字就有气脉贯通的感觉。至于像"红军不怕远征难""三军过后尽开颜"，两个"军"字，而且都是第二个字；"万水千山只等闲""金沙水拍云崖暖""更喜岷山千里雪"，两个"水"字，两个"山"字。一般来讲，这样的重复使用是很少的，但一定要看具体的情况，有些作品中的重复就很好。

我们看丘吉尔、海明威的原文，不见得会认为他们使用重复的词有什么问题，也就是说，计算机评为不合格，并不等于是艺术上的缺陷。艺术风格永远是特殊的。计算机不能代替人脑。比如"如此云云"的"云"字和"云彩"的"云"字，计算机都给变成上面有雨字头的繁体"雲"，那就不行了。我们搞艺术，要用艺术的眼光看世界，不能用计算机的标准，或者普通人的标准来看待艺术问题。现在都在讲"书法热"，但这是一种什么性质的热？有没有人为的东西？其中是不是也有泡沫呢？我给《共和国书法六十年》写了一篇序言，题目叫《书法的价值取向与本体》，涉及这方面的一些问题，大家可以看一看。

古之学者为己，今之学者为人

电脑测评丘吉尔演讲的故事，告诉我们考虑问题要触类旁通。傅山的那张条屏，里面有四个"静修"，但是"静修"两个字基本的写法没变。要是我写的话，可能变一变，但是他没变。当然，里面还是有变化的，我说的没变，并不是字的写法都一个样，都一个方向，笔画连带的地方和不连带的地方都一样，而是基本的写法没有太大变化。大家看完以后，会觉得傅山不是刻意求变，是笔势所到的地方很自然地形成一种变化。我们写字有时候也在求变，这当然不错，但不要刻意求变。刻意求变这种现象，往大了说，与我们今天的文化氛围有很大关系。今天的人写字是为了参加展览，为了让别人来接受、叫好，甚至为了加入协会，但古人并不这样。

孔子说："古之学者为己，今之学者为人。"他认为"古之学者"是正确的，"今之学者"是不对的。他说的"为己"，意思是说要出自内心。我们说的"为己"，往往理解为个人主义，不为人民服务了。不能狭义地理解"为己"这个词。曹雪芹写《红楼梦》就是"为己"，杜甫写诗、屈原写《离骚》也是"为己"，纯粹是自己的内心宣泄。与此相反的是"今之学者为人"，比如今天的人写字，一定要考虑人家怎么来接受，别人喜欢不喜欢，人家的口味怎么样，我的字挂在墙上怎么能够最先突显出来。这样做，有时会适得其反，刻意求好，反倒让人觉得是在搔首弄姿。所以，书法怎么样能够做到既是自然的，同时又很吸引人；有共性的，同时也是有个性的？这是需要大家思考的问题。

在 20 世纪 50 年代，我经常看美术展览，大家都有一个共同的感受：一个展览里面很多作品，齐白石的画不管挂到什么地方，不管画幅是大还是小，马上就进入你的眼帘，马上有一股气迎上来，他的个性是自然形成的。但往深处来讲，齐白石也未尝没有俗的一面，他的题材、笔墨有自己的创造性，但又未免较多地重复自己。

数学的美

原创一定要有个性，十六字方针的第二句便是"尊重个性"。现在我们的教学在尊重个性方面不够。有一次我对一位教数学的中学校长说，我的数学学得不够好，但是一些数学上基本的逻辑原理对我很有启发。我举了两个例子，一个是：

$$(a+b)^2 = a^2 + 2ab + b^2$$

这里面就有美，有对称。

还有一个例子是，小学六年级到初中一年级的算术题，里面大括号、中括号、小括号，怎么来解这一种题？先乘除后加减，先把小括号去掉，再把中括号去掉，再把大括号去掉，最后得出一个数，这就是逻辑规律。违背了规律，得出的答案就不正确。那位老师跟我说，你说的第一个问题，是我们在讲美学对称美时经常使用的例子。我听了很高兴，我确实没有看到书上这么说过，也没听人说过，这是我自己悟

出来的。第二个例子，就是大括号、中括号、小括号的问题，他说他没有联想到规律，以后可以引用这个例子。后来这位校长又说：我们的教学不要什么都教得太多。这句话我觉得非常好。他的意思就是说要因材施教，要启发式教育，不是样样都能，样样都会，什么都要面面俱到。现在的很多学校，每年考完试以后，报纸上都要来一版，登两张"状元"的照片。这种现象，我个人认为其实是封建社会遗留下来的问题。最重要的是培养德、智、体、美全面发展的人才，而且让学生善于操作，能够在实践当中发挥价值。教育要让学生摆脱自我的束缚，走向对独立品格的追求。美育的课程要超越知识范畴，显示人文思想。

有些人写出来的字，很熟练，没有明显的缺陷，但缺少什么呢？缺个性，艺术个性。今天有同学问我，这张字怎么样？我说挺好，我真的觉得有些作品写得比较完美，说不出什么意见，但是大家想过没有，一张字没有缺陷，也可能正说明抹杀了自己的个性。当然，我也可以对有些同学讲，这个字写得有点松，是不是可以紧一点？但我不想提这个意见，因为松一点也是一种风格，松紧要看具体的搭配。刚才我们说"宏扬原创"必然要尊重个性，就是这个道理。我们给一个人提建议的时候，要多看他的作品，多体会他的个性爱好，这就是尊重个性。

书外＞书内

我们提出的十六字方针里有"书内书外"，既要有书内功，

又要有书外功，要"艺道并进"。写字的艺术在日本叫书道，在韩国叫书艺，在中国叫书法。这并不是说中国就重视"法"，日本就重视"道"，这不对，不管叫什么，最根本的道理是要达到书法技巧和"道"的统一，也就是艺道并进。这是一个共同的标准。

具体到"书内"与"书外"，是"书内"重要还是"书外"重要？我觉得"书外"的学问远远多于"书内"。离"书内"近一点的重要还是远一点的重要？近一点的文学、诗词、绘画，远一点的天文地理，无所不包，这要看每个人的喜好。不管你喜欢哪一方面，只要跟你的书法能够融合就好。刚才我说的 $(a+b)^2$ 的例子，说到大括号、中括号、小括号的解题规律，对你的书法很难有直接的作用。但如果善于融会，善于把各种有意义的思维在潜意识里面融会，对你的书法，对你的文学修养，甚至对你做人做事，都有益处。

现在看，大家的书法确实比我想象的要好。我也可以说，这么多作品有好有差，但是我不了解你们原来的水平，展出作品稍差的同学，也许他已经比原来前进了一大步。所以，我不能在不了解同学原有基础和个性的情况下，提很具体的意见。

不像字帖的部分，可能有自己的个性在里面

十六字方针，从"教"来说，是这十六个字，但从"学"来说，主要是善于领会。我们讲到"宏扬原创"，怎么按照自己的个性发挥原创精神，这是需要大家自己去思考的。当你在创作时，不要怕哪个字写得不像字帖，要意识到，不像

图 7-1
即
▲

字帖的部分有两方面原因：一是可能没写好，二是可能有自己的个性在里面。要知道哪些部分是属于个性的东西，是个性的东西就要发挥；属于自己没写好的部分，可以改正。每个人都要不断地总结经验。哪个地方写得好，要肯定下来，牢牢记住，不好的要改进。也有的人写得很好，很熟练，于是会问：是不是太熟练了？这个问题很难回答。古人早就说过了，"熟"后还要求"生"，怎么能够"生"？我想有一条，那就是要不断寻找更新的感觉。当你找到更新感觉的时候，可能就比较接近"生"的境界了。

更新的感觉从哪里来呢？就书内功来说，可以从不同的书体里面找。比如，你学了方折的风格，再找圆润的学一阵；你学行草书久了，再练楷书充实一下基础……书法在行笔过程中，由上一笔到下一笔，时常是几分之一秒间的选择。记得何其芳说托尔斯泰写小说，由于人物众多、情节复杂，有些思维活动都是在几分之一秒中出现的。

就傅山《赠魏一鳌书》（参见图 5-3）来说，比如这一笔跟另一字的一笔都搭上了，按照传统的技法要求，两笔搭上有忌讳，但傅山不管。还有这个"即"（图 7-1）字，单独看很难辨识，但从上下文连起来读，应该是"即"字，写得不够好。还有的字，一下子很难辨认，我也是经过上下反复地看了以后，才认出来的。我们可以说他这几个字写得不太好，但他的个性就是这样。当然，从学习的角度来说，我们不要学他不严谨的地方。他能够按个性随意发挥，值得我们借鉴。

有了形似，还要追求神似

懂了乐谱，不等于能成为音乐家；学了舞蹈的动作，不等于是舞蹈家；画画懂得了形似，不等于就是一个好画家。有了形似，还要求神似。

前些日子我看到徐悲鸿画的一幅狮子，画的是雄狮受伤以后站起来的感觉，我看了以后非常激动。这幅画作于抗战的第二年，一种悲壮的、内在的情绪，通过一头狮子表现出来了，中国人已不是"睡狮"！只有大画家才画得出来。换成另外一个画家，可能把狮子画得更像，甚至比徐悲鸿画得像，但是画不出徐悲鸿这样的感觉。这就是匠人与大艺术家的区别。

2009 年 11 月 16 日，中国国家画院

自我解读

一

黄宾虹的讲课

听说黄宾虹在上海时到学校讲课，每次都带上他的一张画，拿他的画讲一讲，画讲完了，这一课也就结束了。我今天也效仿黄宾虹，把作品拿来跟大家交流。

今天带来两幅字，一幅自作诗横幅（图8-1），一幅《心经》。《心经》写了两张，一张给了我的家乡，另外一张就是墙上这幅，准备给浙江的普陀山。

据说，在公务员考试中，提到齐白石、黄宾虹，有百分之六十的人不知道。我想要是说小沈阳的话，不说百分之百，恐怕百分之九十几的人都知道。当然，小沈阳是当下的，齐白石、黄宾虹是上世纪的。然而，要代表一个民族的文化，从长久、深远的眼光来看，当然应该是齐白石和黄宾虹。我没有轻视小品的意思，但是应该承认，我们当前社会的文化是处在比较低俗的状态。

黄宾虹在课上讲他的作品时，肯定不会就画论画，他还要讲点别的，如果光讲自己的画就太简单了。另外，他在讲的时候不会光说自己的画好，也不会简单地教你学他那个画法，而是给你一些启发。我想黄宾虹应该是这个样子。我认为我有可以供大家参考的地方，但不认为大家就要学我的样子。一个模式，那是误导！

自作诗：《雾雪冰云》

先从我的自作诗横幅《雾雪冰云》讲起。这张作品因为

是诗和书法相结合，就增加了它的可读性。书法艺术是独立存在的、纯粹的，但是综合其他因素，增加了它的可读性，提高它的美学高度。我先把诗念一遍，一共四首，分别是咏"雾""雪""冰""云"：

<div align="center">

雾

老眼昏花若雾中，况逢浊雾掩真容。
糊涂难得难言说，曾记匡庐不测风。

</div>

<div align="center">

雪

晶莹洁白着新装，下有泥尘污垢藏。
一俟坚冰消解后，人间依旧探花忙。

</div>

<div align="center">

冰

厄儿尼诺性无常，六月飞霜冬暖洋。
最是惊心南北极，冰山欲恐坏鱼场。

</div>

<div align="center">

云

重重叠叠锁青天，日月昏昏长若眠。
奋起北溟双怒翼，冲霄直上破冬寒。

</div>

第一首，《雾》。人年纪大了，眼睛昏花，这是正常的生理现象。"况逢浊雾掩真容"，本来眼睛已经花了，再加上雾，那就更看不清楚了。"糊涂难得难言说"，由糊涂想到"难得糊涂"，糊涂难。"曾记匡庐不测风"，匡庐就是庐山的雾，

尼诺挂无常六月
飞飞霜冬暖洋寂寞
海心南北极冰山
谈恐塘鱼搪冰重
重叠、镇青天日
月盾、长若眠奋
起北滇假怒翼、
衔雪直之破冬寒、
云

老眼昏花若霧
中況是道邇霧掩
真容糊塗難得
難言說曾記匡廬
不測風露晶瑩澈
白著新妝下有泥
廬行岩岩一條壓
冰清解後人間依

由庐山的雾又想到曾经有过 1959 年不测的庐山会议。可能读到第三句的时候，谁也想不到还有这样的第四句。

第二首，《雪》，我是想到哪写到哪，并没有一个明确的主题。冬天看到白雪，就想到白雪把下面的脏东西都掩盖了。艾青的"雪落在中国的土地上……"有类似意境。可是春天该来的还是照样来，蜜蜂还要采蜜，人们该忙什么的还去忙什么。

第三首，《冰》，是写气候变化的，细心的朋友可能看到，这个"儿"字本来应该是"尔"，为什么我这里改了呢？因为诗的韵律，厄尔尼诺在西班牙语中是"圣婴"，秘鲁洋流冷水域反常升高，出现高温现象，科学告诉我们，高温将不利于生物成长。

最后一首是《云》，"重重叠叠锁青天"，冬天的云就像铅块一样，云把天都给锁住了。"日月昏昏长若眠"，太阳和月亮都昏昏然，像要睡觉一样。"奋起北溟双怒翼"，看到这种情况，觉得很闷。接下来，"冲霄直上破冬寒"，把这冬天的寒冷打破了。有人看到这首诗，与我的名字连起来，说沈鹏要打破什么……我说，写的时候只是想到《庄子·逍遥游》中的大鹏展翅，忘了自己。（图 8-2）

原本还有一首《雨》，因纸短写不下，也做个介绍："镇日飘萧寒气凝，客乡孤枕远离情。偷闲且得减行役，盼到当春乃发生。"

书体的三种概念

我们今天讲的主要还是书法，从观念上说，不要只想到"写

图 8-2
沈鹏《庄子·逍遥游》

字"。我不认为这件书法写得好，但也不算太差。我写字有个习惯，就是写完以后反复地看。不光放在桌上看，还要挂在墙上看，不只看一天两天，要看上十天八天，要发现自己的优点，也要发现不足，只有这样才能使自己提高。总体来说，这件作品是行书，不像草书随意、快速。

我们讲到书体通常有三种概念：第一，真草隶篆。"行"，一部分归"草"，一部分入"楷"。我认为"草"可以含"行"。第二，碑、帖、简牍、砖瓦陶文，等等。第三，颜、柳、欧、赵、苏、黄、米、蔡，等等。如果把一种字帖练上几百遍，你可以跟着它，也可以跟定它，但这不是融化，融化是要把学的东西变成自己的，这就要求你在临的同时还要悟。这样在创作的时候，有些笔法才能自然而然地流出笔下。还要临不同的帖，要吸收里面的精华，把它悟出来，变成自己的东西。一定要真正地进入自己的潜意识当中，不管你临了多少，悟了多少，不进到自己的潜意识当中，流露不出来，都不是真正的融通。

这幅作品是一个慢板，比如第一行"老眼昏花若雾中"（图8-3）这几个字，间隔距离差不多，大小差不多，那么到了第二行，中间就有一点参差，如果没有参差，那就和第一行"合掌"。写律诗时，倘若出现上下两联正反都是一个意思，便等于没说，或至少没有深入地说。"合掌"，这里我用来比喻书法上行与下行缺少变化。

字的大小要有变化，比如"庐"就比别的字大，整体看上去又和谐。再就是这个小字"雾"，也不能小视。在任何情况下，都要把它放在整个作品里面，大也好，小也好，我们都要从整体的效果来看。第六行又出现了一个"新"字，写

得稍松、轻快，和右边形成对比，这样的感觉在前面是没有的，所以能使人眼睛一亮。然而这种感觉不能再继续下去，否则就会流入另一个程式中，所以写到本行倒数第二字"有"的时候，又稍凝重。事实上，这种变化在创作中要经常出现。

有句话，叫"一点为一字之规，一字为终篇之准"（孙过庭），就是当你开始第一笔的时候，就已经暗含着后一笔的趋向了，当你写完第一个字的时候，也就预示着后面很多个字，无数个字的趋向。行与行之间的关系，就像是音乐中和声对位的关系，它不是前面简单的重复，而是能够融合在一起，形成更加丰富的内涵。如果每一行都没有什么变化，那就是另外一个状态了。真正的和谐不是整齐一律、千字一面，而是要在变化当中求统一，正所谓"和而不同"。

书法是纯艺术

差的作品要少看，真正好的东西看多了，融通了，水平也就提高了。我以前做大赛的评委，一天下来要看几千张，这个时候怎么办呢？当然要休息，好好安静一下，再拿点好的字帖来看看。就算不看字帖，读点书也好，不然就会很浮躁。

我有篇文章《书法，在比较中索解》，认为书法是纯艺术，不以它所书写的文词为内容，并不是所写文词的形式，所书写的文词并不能决定作品的情趣。一幅很工整的楷书，一幅很奔放的大草，如果以内容来决定书写形式，那前面提到的七绝《雾雪冰云》岂不是要用多种不同的书体来表现了吗？事实上，是书法本身的特殊性决定了书法的形式。乐音的运

图 8-3
沈鹏自作诗《雾雪冰云》（局部）
▲

动就是音乐的形式，就是音乐的内容，书法也一样，笔法运行构成字，这就是它的形式。比如一个"点"，你不小心掉了一点墨汁在纸上，那不是你书法中需要的点，因为其中没有"笔"。当然，即使用笔写，一"点"写不好，仍然不合书法中的"笔"。所以我刚才讲到书法的内容和形式，是有理论和实践的意义的。这个意义在哪里呢，就在于把书法当作一种独立自在的艺术。书法的魅力在什么地方呢？这就要从中国的文字笔法、结构中去寻找。所以我说，汉字是中国书法的第一推动力，任何时候都是第一推动力，书法的形式及内容让我们更好地从汉字本身找到它的规律，发挥它形式的美感，同时发挥我们书写中的情感。

韵律、融合与败笔

大家都知道，节奏感很重要。黄庭坚曾经说过"凡书画当观韵"。"韵"离不开节奏，但延伸于节奏之外，更有"味"。"韵"在节奏的基础上，又增添了一种中华民族艺术的特色。比如古琴讲究的"韵"，便是一般西洋乐器所达不到的。也许"韵"是更高的一个美学层次。一些好的文章、好的诗词，我们背了几遍就会了，很重要的一个原因就是它有韵律。

在这方面大家要善于体会，把自己学到的东西综合起来，把书法以外的东西融合起来。文学、戏剧、绘画、诗词、音乐，都能够融入书画。历史上的大书法家都讲融合。书法要是不善于融合，按傅山的说法，那是"奴书"。

我家里挂了一幅二玄社印刷的傅山的字，傅山跟王铎不

一样：王铎很谨慎，基本上找不出败笔；傅山能把他所学的融到笔下，不怕有败笔。像我家中挂的傅山那幅字。少说有三处修改，有的时候一笔写得不好，就再描一下，但描的速度很快，不像我们有时候慢慢去描，他不是，他一下不行，很快就再来一下。本来这一笔应该是短的，他一下写长了，他不管，继续写下去，在别的地方再找感觉，加以弥补，这样有了另一种完美，反而更有味道。不过要说明一下，我不认为败笔好，但也要得体。

书法不能给人以知识

再强调一点，书法不能给人以知识。这个观点不知道大家同意不同意。有人说，我读书法作品中的一首诗，不就得到知识了吗？其实，你说的是文字的表意作用，不是书法艺术本身。书法本身不给你什么知识，它只给你精神上的享受，给你一种感悟，提高你的精神境界。就像听一段乐曲，你得到什么知识？其实没有。它给你的精神享受不同于书法，但也是纯粹美的。我们通常把文字和书法混在一起，文字起表意的作用，书法担当着审美的功能，两者不能混在一起，但并不等于阅读的时候两者完全分开，相反，如果你欣赏一幅好的书法作品，像王羲之《兰亭序》，它不光字好，文章也好，会给你综合性的享受。就书法本体来说，它给人的感受是独立于文字内容之外的高超技巧和精神境界。

当人们看到杰出艺术作品的时候，其技巧之高就在于让你不知技巧之所在，让你不觉得它用了技巧。在"文化大革命"

的时候，我要帮厨做菜，那时候有人说沈鹏的宫爆鸡丁做得好啊，但你不知道他是怎么做出来的。我把这话看作最高评价。其实有的时候做菜也和写字一样，要有灵感，今天盐多一点，明天高兴了多放一点糖，不能老是一个味儿，但都要恰到好处。这当中就有一个"技"在起作用。

有一个字，"匠"字，匠人的"匠"，往往是贬义的，说这个人的艺术很匠气，但"匠"其实也可以很高。《庄子》有个故事，说是一个人的鼻子上有一点白土，一个匠人手拿一把斧子，一下子砍去，那一点白土被削掉了，而那个人的鼻子毫无损伤。这个技巧多高啊！齐白石有一方印，叫"大匠之门"，这个"匠"可太不简单了，不仅仅暗合他是木匠出身。技巧是不可忽视的，就看你怎么来发挥、怎么用，所以我们还是要注意学习技巧，同时也不要忘了发挥我们的个性，不要忘了提高自己的综合文化素养，进而达到书法原创的更高境界。

2010 年 3 月 28 日，中国国家画院

第九讲

自我解读 二

我要说明一下，我带来作品跟大家谈一谈，并不是要求大家学习我的书法，而是想从我创作书法的体会当中，总结出若干问题，和大家进行探讨。这一点比我具体的书法作品更重要。

这里挂了三张字，这边一张是今年到柬埔寨的吴哥古窟游览了三天，路上构思了《沁园春·吴哥古窟》，因为《沁园春》词牌的字数比较多，也比较容易有气魄。在路上已经有了构思，回来以后用一天的时间把它扩充，后来写的时候是另外一个机缘。毛笔的笔杆一般都是圆的，我那支笔有点特别，人家给我的，比较长。这个头是重的，写起来有点晃悠，但是你要驾驭它，然后你写的字也会有一种特殊的味道。这个字都是行书了，我感觉跟平常写的相比，有一些新意。

这张《苏东坡·临江仙》是草书，"长恨此生非我有，何时忘却营营"。

我重点要谈的是这张《陶渊明读山海经图》（图9-1）。这件作品是我在2003年癸未除夕写的。因为字数比较多，行数也多一些，所以我想把这张字做些解剖，找出一些规律性的东西，看看能不能给大家一点益处。"孟夏草木长，绕屋树扶疏。众鸟欣有托，吾亦爱吾庐。"开头的这几个字用笔比较重，但总体来讲是以中锋为主。

连体

"孟夏草木长"这几个字，一直写到"绕"字，这个"绕"字写大了，但紧接着"屋"。大家注意，这里出现了一个连

体结构，两个字连在一块了。大家都知道，草书要求快，这个连体结构也能产生美感。隶书的草体——章草没有连体结构，一个字就是一个字。王羲之的书法里面有变体，有了连体结构，多的达到四个字、五个字，好像没有再多的。在当时来讲，这是一个很大的突破。

　　"绕屋"两个字是连着的，而且"屋"字变小了，也许可以理解为我在写的时候，如果前面基本上是一个字一个拍子的话，那么到这个地方加重了，并且两个字连成一个字了。如果这两个连起来是一拍的话，那前面是2/3拍，后面是1/3拍。"树扶疏"这几个字没有继续像"屋"那样的笔道。"众鸟欣"，三字连体。写到这个"疏"字就扁了，能不能写长？

图 9-1
沈鹏 《陶渊明读山海经图》
2003 年
▼

写长也可以，我觉得在这情况下，写扁一点的更合适，更能连着上面。因为"众鸟欣"连续是长的，所以到"疏"字扁一点。

大家注意这个"托"字，我写的时候用了一个行书的言字旁，整个字也可以说是行书。草书里面并不等于每个字都要写成草书的样子。颜真卿的《祭侄文稿》可以说是行、草都有，并不是每个字都要草写，更不是像标准草书那种写法才叫草书。标准草书的得失，我现在不谈，但我认为写字不一定要有标准。要按照规则办事，但不要有标准。声音的"声"，在《草字编》（文物出版社）中，有127个草字，当然你也可以归结为大体上又分为几种类型，但每一个都不一样。

刚才我说了开头重，到"屋"字轻，和"绕"字连体，"众鸟欣"三个字又是连体，"疏"扁一点。"吾亦"这两个字又出现了连体，你要不小心的话，可能会误认为一个字。这种情况在古人那里常有。写到这个地方，我觉得写大一点好，大点压得住，能够把整行的气脉连贯，但是在连贯当中要有变化。和而不同，我们生活当中要和谐，有对比，但并不一样。而且正因为有对比，才出现和谐。我刚才说这个大，那这个为什么又小了？我觉得如果这里出现一个字跟它一样大并不合适，这是一条。另外我写到这里刚好就这么多退路，就像打球似的，如果你一个人出了线，那就不合适了，损害了美观。我也可以考虑把这个"穷"字写大，写到头，但是这样容易给人空的感觉。

第二行，"吾庐"两个字也是连体，"庐"字中间那一部分的笔画比较细。可不可以不用这个办法？我把里头填得满

一点，也不是不可以。但是要考虑到右边这一行的趋势，因为右边这行本来已经是那样一种笔法，"庐"字里边那一部分如果很粗，如果跟上下齐平的地方一样粗，那就失去了对比，没有味道。如果里面要填满，除非你有另外一种构图。

到了"既耕"两个字，出现了一种新的感觉，一个新的面貌，就是比以前所有的字都要大，而且有点虚。"亦已种""时还读我书"，这几个字又是连体。但是在这个中间，我认为这种连体还比较含蓄，它是在连，但是勾连的地方并没有很重。我认为"还"字里面有一些细微的变化，这部分向右一点，这地方又向左一点，这些小的部分有变化，我们在书写当中要注意。我只是以这个字为例，为什么这个要往右，如果这里继续往右不好吗？我没说不好，但我觉得，这里再左一点，那里再右一点，会更好。这样一种变化会形成平衡。假如老是一个方向，那就失去了平衡，单一化了。古人讲到美的时候说，增之一分太肥，减之一分太瘦。美学讲美在于形式，而形式在于多样统一。

繁简

"读"，这里我有意让它大一点，"我书"这里有意小一点，这个又大一点，中间又小一点。从笔画粗细来说的话，仍然没有超过上面这个部分，这个部分仍然还是最粗的。到这个地方，虽然没有变粗，但因为这个字比较繁复，比较粗，所以它能够取得协调。这个"种"字，我用一种最简单的写法可不可以？当然可以。然而，这些字都已经很简了，本来笔

第九讲 自我解读 二

画就少，那"种"字就可以写得繁一点，但是我把它写简，对于繁简，我认为在写的中间要随时加以调整。这并不是事先设计的。有人认为王羲之《兰亭序》中的20个"之"字是提前设计的，我觉得不是。他是有一些基本的考虑，但是哪个地方的"之"字最后一笔要拖长，哪个地方需要转，他随时都在写的过程中不断地调整。《兰亭序》本来就是草稿，不然为什么里头有错字，他还要去改一下。

战掣

"穷巷隔深辙，颇回故人车"，这个地方是比较慢的，而且中间还有战掣的感觉。这种感觉自然形成，增加一点趣味。这个地方可能大家也看到了，带点隶书燕尾的感觉，但也是自然形成的。"摘我园中蔬"，这字又小了。到这个地方，不能再小了，不能再往后退。为了不出边界线，我再写一个这么小的，那不好。这个地方的这个字比较大。

说到这里我再提一下，如果你要写的是一首诗，背熟了，那么你到哪个地方该写什么字，字该写繁的还是简的，写大一点还是小一点，你就会心中有数。如果你背不出来，那也得熟悉上下句。你写上一句时，基本上就记起了下一句，这样对书写是有利的。

墨

"摘我园中蔬，微雨从东来"，写到"园中"的时候墨已

经干了，不管，再往下写，写出个"蔬"。下面仍然没有再添墨，不要说换了一行就必须添一次墨，实际上用不着把一个字全写完以后才去添墨。可以写偏旁的时候是干的，写右边的时候又有墨了。"微"字好像没有那样，我还是干着写完了，再写下面的"雨"字。但是"微"字，因为快要没有墨了，所以在中间一竖的地方比较用劲，把墨用得多一点，否则就越来越干了，难以处理。这一竖怎么变得重起来了？我有两种考虑：一是，慢一点，多用点力；二是，注意用的笔的另外一面。老是一面写下来，这样不行。有人问我为什么要转笔、捻笔，道理之一就是你要把一个笔的多面都用上，那面用得不少了，把这一面再用用，这样你的笔法就丰富了。笔法丰富的同时，墨法也就丰富了。

"雨从"两个字是连笔，"东来"也是连着的。"好风与之俱泛"，细心人能看到，这几个字的笔法又重一点，比头两三行要重。实际上，这种变化是微妙的。

照应

俄罗斯 19 世纪伟大的作家、《樱桃园》的作者契诃夫说过："在你的第一幕，如果墙上挂了一支枪，后面几幕就得要出现枪声。"这个意思就是说要有照应，墙上挂了一支枪，便暗示着这个枪是有用的，以后的剧情中会再次出现，让人听到枪声。假如说开头的"孟夏草木长"这几个字，我写那样粗，就定了调；到后面如果不再有这样一种东西的回应，那在形式感上面就差一点。

到这个字，我认为它粗的程度跟上面又相呼应了。这个字为什么粗一点？这里有细的。"流观"，"流"字又粗一点了。右边这个"书"字已经写细了，所以我自然觉得"流"字要粗一点。"俯仰"，"俯"字又粗一点，"仰"，"终宇宙，不乐复何如"，"陶渊明读山海经图"。写到"图"字快没有墨了，继续写下去。但如果这个时候已经没有墨了，再写下去，可不可以？那就要感觉到乏力了，完整性就要差一些。

根据我刚才说的来看，显然我们要注意行与行之间的关系，字的上下要注意，每一行的左右要注意，左右之间有的地方要大，有的地方要小。这个已经很大了，假如这个"周"字也来这么一下，那就大煞风景。甚至也许整篇的字写得不错，但是如果我写这个"周"用的是"园"字那个劲，那就不行。古人说"气通于隔行"，就是气要在行与行之间体现出来，要互相贯通。行与行之间互相贯通靠什么？靠左右前后的照应，否则气就不贯通了。左右前后，俯仰上下，粗细都要照应到。

沈鹏书《苏东坡·临江仙》

下面说说，《苏东坡·临江仙》（图9-2）这张字：

夜饮东坡醒复醉，归来仿佛三更。家童鼻息已雷鸣，敲门都不应，倚杖听江声。　　长恨此身非我有，何时忘却营营。夜阑风静縠纹平，小舟从此逝，江海寄余生。

为什么"来"字写得那么细？显然为了跟上面有区别，到了"仿佛"的"佛"字又粗一点，假如那个"仿"字跟"佛"字一样粗，那中间就要有一种渐变的感觉。第二行，"童鼻息已雷鸣，敲门都不"这几个字应该说写得比较快，因为中间的笔法明显是为了要跟前面有区别。我们写字要有照应，但也有区别。

"倚杖听江声""长恨此身非我有"，写到"有"字时，这个字的笔法显然跟其他的又有区别，有点倔强的感觉。"何时忘却营营""夜阑风静縠纹平"，写到"縠纹平"那个地方，"小舟从此逝"，"平"下面也可以把"小舟"两个字连着，写两个小的，但我自己感觉要大胆一点，中间就让它空着。

"从此逝，江海寄余生"，"寄"那个宝盖显然是有一点问题，写的时候也许有几分之一秒走神了，没有很顺地连下来。但是在这个时候，我要想办法让它下面那部分有点变化，这样也能弥补上面的缺点。这种情况在古代，特别像傅山，是常有的。傅山写字有时候有点大而化之，因为他基本功好，各种字体都学了很多，再加上他的天分高，所以他可以随时把他不足的地方加以运用，这样有时候也会出现一种新的味道。但这是常人比较难以做到的。

我认为这个题款是成功的，"东坡临江仙。己丑，沈鹏"。我可以把题款写在"江海寄余生"下面，旁边有点白的，我裁掉点儿。我也可以把题款写在上面，但我觉得写在现在这个位置是很恰当的，刚好让整篇有一种完整的感觉，但是又有虚实。"海寄余生"上面该空的、题款下面该空的，都让它空着。"东坡临江仙""己丑，沈鹏"，本来可以连着的，"己丑"

图 9-2
沈鹏《苏东坡·临江仙》
2009 年
▶

写在那个地方，"沈"和"鹏"之间拉下来一笔，为了跟"生"字避开。像这样的落款，我自己认为还是很成功的。

讲这些具体的创作经过，重要的不是为了让大家学我的书法，而是探讨一些规律性的东西。平时养成的一些观念，在创作当中随时把它体现出来，随时加以调整，加以发挥。有时很成功，有时也会不成功，不成功再来、再写，没有一幅作品可以说是十全十美的。这就像宋代书法家的轶事那样，米芾曾说柳公权"师欧阳询，不及远甚"，忽而又贬低二人均为"丑怪恶札之祖祖"。我的书法不用怎么好，一张作品里头只要有几个字好，就不错。

沈鹏书自作诗《沁园春·吴哥古窟》

这张《沁园春·吴哥古窟》(图9-3)，供大家观摩一下。刚才我说了，那支笔是特殊的，所以有些地方，转的感觉比较多。善书者不择笔，意思就是说你要善于运用那支笔，发挥那支笔的特点。十支笔摆在那里，这是根本不行的。一般来讲，每支笔各有长处，你用一支笔就要发挥它的长处，然后你多用几种笔的时候，你的笔法就可以多样了。总体来讲，每件作品都要有一些亮点，要有一些总体的考虑。

比如《沁园春·吴哥古窟》的最后几句，"文明史，尽苍生汗血，睿智流芳"这几个字为什么这么特别？我就是到这里发挥一下。这在整体里面只是一个微小的点，但也因为这个本身就是个行书，也是一种发挥。多走一步、少走一步，哪个地方轻重、哪个地方粗细、哪里是空白等，都是一种发挥。

图 9-3
沈鹏
《沁园春·吴哥古窟》
▶

五个重点

一是"一笔书"。孙过庭说过："一点为一字之规，一字为终篇之准。"同样，清代的戈守智也说过类似的一句话，"凡作字者，首写一字，其气势便能管束到底"，你写一字就能气贯到底，"则此一字便是通篇之领袖矣"。过去讲王献之"一笔书"，讲陆探微"一笔画"，一般人理解"一笔书"就是从头至尾一笔连下来写。旧传为王献之，实际上是米芾临的《中秋帖》，22个字，每个字都连着。如果一笔一笔连下来写就叫"一笔书"，那倒容易了。"一笔书"的含义其实是指它的气脉自始自终是贯通的，是一气呵成的，开始的第一笔就暗含了后面的发展。就像贝多芬的《命运交响曲》一样，"当当当当，当当当当"，暗含着后面的一个宏大篇章的开始。所以"一笔书"是在发展中丰富，这是一点。

二是虚实。实是基础，没有实，哪儿来的虚，是不是？大家注意一下五代杨凝式的《韭花帖》。我认为它是楷书里很虚的。字与字之间可以空出一个字，甚至空一个多字那么大，行与行之间可以空出超过一行那么宽，还不够虚吗？但是它也有实，没实就没虚。我来写一下。我写的"实"字不是要跟他一样，稍微有点夸张，但是基本上差不多，他那个宝盖跟下面的距离非常大，他下面那部分向右偏，但很实，这样上面中间虚的部分才站得住。实是很重要的，但是虚更可贵。我有一次写一首诗，有朋友就说你这首诗好就好在有虚。虚是我们民族很重要的美学思想，从我们的京剧到民族音乐、绘画、书法，都展示了虚。空白的地方是不是虚？不

是所有空白的地方都叫做虚，有时候甚至是多余的。空得不恰当，就会空洞。虚以实为基础，给人一种联想。我想到朱自清的散文《背影》，看到一个步履蹒跚的老人的背影，谁都要掉眼泪了，这不是虚吗？如果只是写他的父亲给他买了很多桔子，两个人握手道别了，就没有虚。虚是无处不在的，是一个很高的美学境界。

三是疾和涩。疾，就是快。涩，就是战掣前行，相传为蔡邕《九势》里说的。在每一笔往前的时候要有一种往后的感觉，往右的时候要有一种往左的感觉，往左的时候要有一种往右的感觉，所以叫积点成线，有时候我们说这是一种屈铁的感觉。疾并不是简单的快，涩也不是简单的慢，这里头也有一个快慢之分，疾和涩的辩证关系需要多考虑。这个正如虚实一样，黑的不等于就是实，白的不等于就是虚。在这个范畴中，我认为疾更可贵，要快，下笔风雨疾，笔所未到气已吞。但是因为快，所以要有涩制约着。涩可以指涩笔，比如我写的字里头有飞白，是涩笔。但是有飞白，行笔慢并不等于就做到了涩，该快的时候要快，该慢的时候要慢。能速而不速，用孙过庭的话来讲就是"淹留"，因迟就迟那也不行。有些东西要大家去领会，按照自己的个性、自己的特点去发挥。

四是贯气。刚才我讲到"一笔书"的具体作品的时候也讲到上下相连、左右顾盼，"一笔书"的根本道理在于贯气。前些时候有一位同志拿出一张临怀素的《自叙帖》摆在地上，有20多米长。他有一个很好的体会，说写一行就等于写一个字。我说你这个体会不错，我还可以进一步跟你讲，写一篇就等于写一个字。我觉得要有这种想象力，然后我们才能

够把书法境界提高一些。贯气还是在于上下左右之间互相配合统一。书法就像算盘一样，整体看是全盘，单独看是一个一个的。写楷书也要贯气，像王献之《洛神赋十三行》有贯气，杨凝式的《韭花帖》，也有贯气。虽然字与字的之间距离很大，行与行之间的距离也很大，但貌不合而神在，虚可贵。

五是融合。融合也是我们常说的，从书面工夫来讲是各种书体的融合，在一定意义上也是"一笔书"。什么意思？就是用笔不能脱离最基本的方法。如果我们把这个最基本的方法掌握了，那怎么写都可以。当然还有一个书外的问题，任何一个事物的"外"远远超过它的"内"，书外的天地是无限广阔的，有一些东西我们看起来不能够立即应用到书法上面，但是能提高我们的修养，提高我们的素质，在我们潜意识当中保留着，它们就能够在书法当中不期然地流露出来。不能像小说、诗歌那样，也不能像绘画那样，书法只能够做到它本身所能够做到的，但是书法以外的东西要多学一点，储藏在我们潜意识的深处，在我们创作的时候它会浮到面上来。书法表面上看起来不过是一点一画的功夫，但实际上，只有一点一画的功夫是不行的。

我们多注重自己的个性，既然没有两片相同的树叶，那也就没有两个相同性格的人，没有两篇相同性格的字，一定要把自己原有的天赋发挥出来。个性里头有些东西并不好，所以要宏扬我们个性当中美的部分，值得宏扬的部分。我强调原创，但原创不是说把什么东西都推倒重来，不是这个意思，我认为要在整合前人的创造的基础上加入我们自己的那

一份。自己的那一份可能很小，甚至小得微不足道，但那是你的，是你自己所特有的。所以你要尊重自己的个性，同样你也要尊重别人的个性。

文学的节奏

我再给大家讲一个故事。查理曼大帝晚年爱上了一个德国姑娘，大臣们看到皇帝如此沉溺于爱情，不顾尊严，且不问国事，都忧心如焚。姑娘突然死去，大臣们松了一口气。可查理曼的深情并未随姑娘去世而消退，他把做过防腐处理的尸体搬进寝室，并拒绝离开她。一位大主教对此深感不安，他觉得皇帝中了邪，所以要检查那个姑娘的尸体。后来，他从那个姑娘的舌头下面找到了一枚指环。大主教把指环据为己有，皇帝就立即爱上了大主教，很快就把姑娘的尸体埋掉了。为了避免这种难堪，大主教干脆把指环扔到湖里。查理曼大帝从此爱上了那湖，成天守着湖不离开。

我读的是《新千年文学备忘录》。这个故事有节奏，很简练，有韵律。这个节奏和韵律的主线是什么？是指环，从姑娘嘴里掏出来的指环。皇帝先爱上姑娘，后来又迷恋大主教，后来又守着湖不肯离开，这是一条线。这里头有韵律、有节奏，所以不要认为只有诗、书法才有，小说、散文也有。

附问答

问：沈先生，您刚才讲的黑不一定是实，我不太理解。可以再深入讲一下吗？

答：虚实是一个美学的概念，黑白是一个分布的概念。比如说我写的字或者任何人写的字能没有黑白吗？没有黑哪来白？你写字总得有黑白，但并不等于一定有虚实。虚实的概念也是广泛的，比如说疏处可以走马，密处不透风，这就是虚实的概念。该紧的地方要紧，该放松的地方要放松。就像我刚才写的杨凝式那个"实"字，下面一部分很沉，很重，中间空的地方很虚，它有虚实。我记得李可染说过这样一句话，一大堆棉花跟一小块铁放在一块，可以形成平衡。如果说两块同样的铁放在一块，都是铁，就没有虚实，它是一种对称，只能是对称。怎么样去理解我们艺术当中的虚？有时候文学作品中光阴如箭，日月如梭，一下子几年过去了，但在写到一个具体事件的时候，比如说《红楼梦》里面林黛玉快要出现的时候，各种人物的表现。各种人物的态度和语言，都很实。

问：我注意到这三张作品，沈先生在处理上面有些不同。第一张是比较密的，后面两张中间有些空档，有些字眼是比较空灵的。第一张如果我们这样写的话，字很多就会感觉很堵，沈先生写的时候我觉得还是很透气。这种处理方法有什么诀窍吗？三张作品的处理方式不一样，我感觉这字里面有变化。

三张作品都出自您一人之手，但是您为什么要用这样不同的线条来表达？

答：怎么样表达？这个是在写作的时候有不同的心态、不同的场合、不同的契机。比如说有的是 2003 年写的，有的是今年写的。你心里面蕴藏的东西越多，接受的越多，你在用的时候就随时可以用。今天我发挥一下这个，明天发挥一下那个，储藏的东西越多越好。我最后讲的那个故事，有节奏、有韵律，你说读了以后对你书法有用吗？我看没有直接的用途，但是我们懂得了虚实的道理，它丰富了我们的内心生活，丰富了我们的学养，自然而然也会有用。当然不是说这个故事直接就会有用，不是这样的。不要把"用"功利化、简单化。

2011 年 5 月 5 日，中国人民大学

第十讲

自我的发现与肯定

一种新鲜的感觉

大家基础不一样，实践的基础、理解的基础、知识面的宽度和深度都不一样，所以每个人的学习收获也不可能相同。有一位年轻人买了一本法帖，我问他从中学什么，他说翻一翻，或许里面会有几个字对他有益，我同意这种态度。

一本字帖有几百字、几千字，只要真能从其中某一点得到启发，就很不错。如果从这里面什么都想得到，就可能什么也得不到。这样说可能较宽泛，因为"某一点"的"弹性"很大。我的意思是，学习的时候要真正从里面学到一些对自己有用的东西。创作离不开借鉴，离不开向古人学习，也需要从自己的作品中总结经验。创作中有时冒出一点新东西，要赶紧肯定下来，使它成为以后创作中一种比较恒定的因素，然后加以充实、积累。这样，以后发现了新的东西，又成为相对恒定的因素，然后再加以充实，从而不断积累。自然也还要"淘汰"一些东西，这与"充实""积累"相辅相成。为什么艺术创作会出现常说的"结壳"现象？其实"结壳"往往不是一开始就有的，它表现为过程的滞留。

在书法创作中，我们应当保持一种新鲜的感觉，这一点很重要。可能大家平常会有这样一种体会，比如说，每天都在不间断地练习书法，我设想在座的诸位从早到晚都在练，可能偶然有一段时间因为其他的事务或身体不适而没有"写字"，当再拿起毛笔的时候，可能会有一种"生"的感觉，但是"生"的另一面却是"新鲜"。这种感觉就很可贵。为什么平常就没有呢？因为平常每天都在写，甚至一天写几个

小时，你就逐渐进入一种相对来说近乎麻木的状态，只是觉得手在动。从这一点来说，手"熟"了，心却是"隔"的。因此生中之熟、熟中之生一向成为可贵的追求目标。

在艺术上，我们重视新鲜的感觉。比如大家每天看日出日落，看惯了，也不去想，也不去感受一下日出日落有些什么变化，就产生不出像印象派画家莫奈《日出·印象》那样的名画。画日出的人很多，为什么莫奈能够画出《日出·印象》呢？这跟当时人们对于光的认识，同摄影技术的发展，以及整个艺术思潮的变化都有关系。他能画出《日出·印象》，从他的主观感受来说，是由于他改变了过去的习惯性的眼光。如果他只是从别人的作品中去感受，就不会有新鲜的东西。

再比如花开花落是无数次被描绘、被吟咏的，但是有的诗很生动，有的则很老套。像《红楼梦》里林黛玉的《葬花词》结合她的身世，所以对落花有不同凡响的情感，运用了独特的语言。我们的书法倘若形成了老套的表现技巧，不再去多想，不再去突破，就会阻碍创作灵感的发挥。

优秀的表演艺术家在每次演出时，都要求自己保持一种新鲜的感觉。他前天、昨天、今天演奏的可能是同一支曲子，但每一次在演奏的时候，也就是说在传达原作的时候，应该是有区别的。他的灵感从什么地方得到呢？有很多方面，比如今天是些什么样的听众，这些听众现场的情绪怎么样。演奏家这几天有什么喜怒哀乐的事情，最近是否受到别的音乐的启发，看了一些什么书，或者说从自然界、从社会中得到了一些什么感受，因此，他演奏的尽管是一支"老曲子"，但又是常新的。

第十讲　自我的发现与肯定

假如说你写一首诗，昨天和今天都写，不可能写得完全一样，甚至你刚写过，接着再写，也不可能是完全一样的。但我觉得有一点很重要，就是要保持一种新鲜的感觉。齐白石画虾、黄胄画驴都不是简单的重复，更不是复制，不然不会形神兼备，更谈不上"神来之笔"。

技法要同特定的表现力相结合

怎样才能有新鲜的感觉呢？我想，方法有很多，比如多看各种字帖、多读书、对生活充满兴趣，另外还要善于多想、多观察。为什么有人能够从公主与担夫争道里悟得笔法，从蛇斗悟得笔法，从荡桨悟得笔法？这是以他的学习基础为内因的，所以对外界的事物，他能够有很高的悟性。这种悟性也离不开平时的勤学，离不开技巧的磨练，但是如果无动于衷，仅仅停留在"技"的层面，就不会从天地万物之变获得启发。古人把"技""艺""道"看作三个不同的层次，要求"技"和"艺"相结合，"艺"和"道"相结合，技要进到"艺"的高度，"艺"也要进到"道"的高度。我们往往比较看重技法，甚至片面重视技法，不是说技法不重要，但不要孤立地理解技法，认为只要掌握技法，书法的问题就迎刃而解了，实际不然。

技法要同特定的表现力相结合。如果我们把眼光放得高一点，从人生观、宇宙观、艺术观的层面驾驭"技"，"技"就可能达到更高的程度。有些东西阻碍了我们"技""艺""道"的发挥，比如临帖、读帖同创作之间的关系问题。

一本法帖摆在我们面前，这在客观上有一种威严的力量，

无论颜、柳、欧、赵，还是苏、黄、米、蔡，都非常完善，甚至无懈可击。于是在学习中，便容易产生一种"唯恐不及"的敬畏心理。抱着这种心态，只会想到自己哪些方面不及古人，而不会想到写出来的字虽然不及古人，却有着自己的特点，再分析自己特点中的优劣所在，汰去劣点，发扬优点，如是反复向高层次上升，便能形成自己的特色。遗憾的是，我们往往只看到古人范本作为参照系的价值（其重要性是无可置疑的），不能或不敢肯定自我价值，于是束缚了可贵的哪怕是萌芽状态的创造力。

宋代晁补之说："学书在法，而其妙在人。"这个"法"指的是普遍规律，尤其是普遍规律中属于技法的部分，这个"妙"指的就是特殊性、个性。艺术中个人风格的特点要靠自己去培养、发挥。"法"诚然是入门的阶梯，但事实上并不是掌握了"法"才进入"妙"，虽然初学阶段应当将"法"放在重要位置，但事实是，初学者从怎样的角度理解与掌握"法"，也就意味着如何进入"妙"，包含了对"妙"的理解与掌握。"技""艺""道"既是由低向高发展的三个不同的层次，又是不可分割的。哪怕较低状态的"技"，也不可能不内含"艺"乃至"道"的品位、观念。"似"帖又"不似"帖之间，一般人看重那个"似"，焉知"不似"中存有真意。硬把"不似"的部分抹掉，以"似"为标准，表现了创造意识的降低。

在古与今之间寻找自己的方位

欧阳询、虞世南、褚遂良的《兰亭序》摹本各有特色，"摹"

要求酷肖原作，却又不可避免地掺入主观成分。其特点所在，正是可贵之处。至于超越"摹"的临习作品，掺入的主观成分就更多了。历代帖派都宗二王，但凡有特殊成就的大家，无不具有个性。学习古人与今人有所取向，意味着在肯定别人的同时也肯定自身，意味着在古与今之间寻找自己的定位。

创造性思维的特征之一是逆向思维，比如苹果为什么不往上飞。书法艺术中有许多已经形成定向思维的东西，体现了书法美的相对稳定性。我们对传统的继承不能离开既有的思维定式，但所有已形成定向思维的东西并不都是积极的，这又回到上面所说"似"与"不似"古人的问题，"不似"可能有时比"似"更有积极意义。

前些时候，我在写一本楷书时，就有这样的体会。当我随意写书，觉得这其中有自己的东西，随后想起我曾在欧字上下过功夫，觉得自己的楷书中欧字因素比较多，但是从欧字来要求，我的"味道"不足，于是找欧字来参考，来弥补自己不足的方面。但当我这样做的时候，发觉我失去了一些什么，又回到欧字上去了。欧字法帖很完整，可以说是千锤百炼，许多方面是不可超越的，比如说它的严谨、它的挺劲，你达不到，超不过它。当觉得自己的书法里缺少这种因素，想从欧字里去补充的时候，可以有两种趋向：一种是以我为主去吸取，另一种则是越来越向他靠拢。照后一种做法，个人的东西越来越少了。如果我去吸取它，就要强化我本身。如果说我本身是一块铁，它是磁石，而它那个磁石又大于我这块铁，那我的这些小块铁屑就被它所吸引了。如果我本身是一块磁石，把它里面的一部分东西当作铁屑，吸收过来，

那它就可以为我所用。

"丢掉"一些东西

在古人已经很完美的作品面前，我们常常显得无力，显得软弱。笼统地说我们要学习古人，大家都没有异议，但我在这里想提出来一点：我们也应该舍弃一些东西，推开一些东西，然后才能学到一些东西。

你要懂得真理，当然要学习，包括读书、观察社会、从事实践，你要去学很多东西。但是西方有一个哲学流派认为，要真正懂得真理，不是仅仅要增加、积累多少知识的问题，还要"丢掉"一些东西，要"摆脱"一些东西。西方的一位哲学家胡塞尔，说要"括出来"一些东西。我们在学习书法的时候，要向古今的大书家学习，这是无疑的，要从他们那里吸取营养，但是我们还要"丢掉"，要"摆脱"，要"括出来"。要认识真理，包括曾经确定的各种被公认为定律的东西，都要按照事物原来的面貌来加以理解，而不受既定的框框约束。

教科书的弊端

我们讲到学书法的"法"，我参加过很多教材的编写，几乎每一种教材都离不开中锋侧锋、横平竖直……我看到许多教科书讲到怎样写一横、一竖的时候，是用许多箭头来表示的，先往左上，再往右，然后往这里拐，又往那里拐，

第十讲　自我的发现与肯定

像这样的示意图，要看好长时间才能明白，而且也不见得真能授人以法。当真要写字的时候，如果按照它所规定的箭头，忽而往上，忽而往下，然后再构成一个中锋，这样写出来的字就可能非常死板，就像我们依照书上的图示学跳舞一样，最后也不见得真能学会跳舞。

真正在写的时候，我觉得不仅是写行书和草书（图 10-1），实际上写楷书、隶书、篆书也都是一个生动活泼的过程。如果我们把"法"僵化，当作不可变更的，那么就会束缚创造能力。苏东坡说："真生行，行生草，真如立，行如行，草如走；未有未能行立，而能走者也。"对这段话的解释一般都着重于后两句，是就真书为行书、草书的基础而言的。但所谓的"基础"，应是相对而言的。站不稳当然谈不上快走，但反过来说，你站稳了，未必就能走得很快。真书有自身规律，那么行书有没有自身规律呢？草书有没有自身规律呢？都有。因此，我们还得学习行书、草书的特殊规律。"真以点画为形质，以使转为情性；草以点画为情性，以使转为形质。"（《书谱》）这句话指出了"繁而静"的真书与"简而动"的草书有很大的反差。最近我看到一篇谈行草书的文章，开头便说要按照行草书的规律、方法研究行草书，这就比许多劈头便说先练好楷书再写行草书的文章要高明些。

我记得有位研究艺用人体解剖的老先生出示他写的人体解剖的著作，我按我的直觉陈词，觉得这个解剖学有点脱离美术创作，甚至跟医用解剖学相差不大，因为医学要讲人体解剖，艺术学科也要讲解剖，人的身体是什么样的，骨骼怎么长，如果仅止于此，人们仍然与创作方法联系不上。人们

学艺用解剖的目的，是要表现人，而人体总是处在各种动态当中，或者走路，或者做某种姿态，绝不是一种僵化的存在。这位老先生当时跟我说，你可以想象他在动，我觉得这种说法不能解决艺术创作上的实际问题。懂得人体骨骼未必能画好人的动态，这也正如楷书写好了，未必便能写好行草书一样。单是"想象"楷书"行""走"起来，是写不好行草书的。

那么最基本的笔法呢？各种书体当然有共性。但刘熙载所说："草书之笔画，要无一可以移入他书"，表明了各种书体的特殊性；反过来说，"他书之笔画，草书却要无所不悟"，这里说的是"悟"，原来"他书"的笔画也是无一可以移入草书的。笔法的共性不能代替各种书体的个性，否则便否定或至少降低了作品的艺术水平。

传统是可变的，古与今相通的客观存在

书法家的创造是一种直接现实性的能力。按照黑格尔的说法，想象力、幻想力和感觉力同实际完成作品的能力在真正的艺术家身上是完美统一的。因此，如果要弄清楚"技"与"艺"的关系，就既要理解共性，又要掌握个性。有很多平常以为理所当然的道理，实际上也是需要重新加以考虑的，其中包含着束缚我们思想、阻碍我们创造的观念。颜、柳、欧、赵难道还可"怀疑"吗？苏、黄、米、蔡还可"怀疑"吗？当然，他们都是大书法家，但如果我们头脑里成天都装满这些，食而不化，就可能成为一种阻力。

小说《变形记》的作者、著名作家卡夫卡说过，歌德在

图 10-1
沈鹏《心经》
▲

语言上的地位可能成为前进的障碍。歌德是大文豪，他的影响太大了。他的语言已经形成了一种不可超越的力量，大家都学它，以它为最高标准，就有可能成为前进的障碍。当然，我们仅仅看到这种障碍是不对的。传统既是一种惰性的力量，又是生活中生动活泼的现实存在。

我们生活在传统之中，颜、柳、欧、赵、苏、黄、米、蔡既属于古代，也属于现代，不然我们读了颜真卿的《祭侄文稿》《争座位帖》，怎么会激动呢？西洋音乐中有以"草书"为标题的，不但表明"草书"与音乐有共通性，也表明中国与西洋在艺术欣赏上有共通性。如果我们不愿意成为虚无主义者，就不能不重视传统。

有位朋友说，西安碑林的石碑"站"了两千年，怎么就不能动一动？我说，这话看怎么讲。如果指推倒重来，痛快则痛快矣，却是人为制造"断层"，事实上是不可能的。如果指传统为今日所用，"推陈出新"，那就不应当是"推倒"，而应当把传统看作可变的、古与今相通的客观存在。

"活"法

对传统的理解有两个极端：一种是简单否定，一种是全盘照搬。

过去学书法强调临习古人，自然是有道理的，但在方法上全盘照搬的比较多。20世纪60年代的《北京晚报》有个专栏《燕山夜话》，作者叫马南邨，即邓拓。当时他在《燕山夜话》上一连发表了几篇文章，认为学书法不必要临帖，

可以按照自己的想法去写，照着描红本写，学会结体再求深造，这个意思说出来以后，当时马上有很多人反对。我觉得要反对他是很容易的，学书法怎么能没有字帖呢？这不是奇谈怪论吗？但他的意见是有价值的。后来，邓拓自己也说了，他并不是说不要字帖，只是初学的人可以不用，只要按照最基本的笔画来学，由此一步一步提高，然后（这下面是我个人的理解）去吸收古人的东西，再让它为你所用。

原来所谓"学书在法，而其妙在人"一语的"法"，也是可以从不同侧面去理解的。"法"既可以指最初步的执笔、运笔方法，也可以包括本体的"规律"，乃至书法各流派的基本特点。邓拓把"法"降到最低的要求，如此学习，我认为是一种可行的方法，起码是很多方法之一种。用这种方法写出来的字，起初可能有失通常意义上的规范，像"娃娃体"。可是我们不妨比较一下儿童学书法与绘画的两种状况：一般来说，教儿童学画画虽然也讲方法，但更注重发挥儿童的想象力；而教儿童（以及初学者）书法，则几乎一点不脱离现成的一套"法"。评选儿童书画时我常有这样的感慨：不少（不是全部，也不一定许多）儿童画还保留着天真的童趣，可是绝大多数儿童书法都是"小大人"的面孔。教学者只知授人以"死"法，而不懂得"活"法。"活"法才是真正从实践中得来并启发实践的，"死"法，脱离实际却貌似艰深，可能连教学者本人也不见得能弄懂。我在这里回忆起邓拓讲的学书方法，不仅因为它有异于前人，也因为它带有启发性。"法"要为"我"所用，不能把"我"捆绑在"法"上。

书法创造能力是一个直接现实性的问题。心手能否交合，

在怎样的状态下交合，直接决定书法创作水平。让"法"为"我"所用，其实是一个很具体的问题。比方我现在写一首近体诗七律，共56个字，其中有几个字不惬意，自然就要想办法写好。反复练习是一种办法，也可以去查一查《中国书法大字典》《草字汇》《草字编》等，从中找到一个字的多种写法，然后选择适用的，就是放在你那篇字里刚好能够用得上的，但不可能天衣无缝，因为你那篇字有那篇字的特点，从总体上说可能不及古代大家，但古人的字再好也很难直接移入你的作品中。直接移入会感到很不相称，但如果找出一个相近的字，加以改造，让它变成你所需要的字，你那写得不太好的几个字就有可能写得好一些。这里实际上已涉及临帖与读帖的问题。

异化为帖与以我为主

　　与其一味对临，还不如加上一些意临，再加上一些默临。死板地照字帖不求变化，这是一种方法。另一种方法则是按照自己的兴趣，按照自己的特点，把字帖作为一个吸收的对象，作为一个参照。这两种不同的方法，前一种是你完全异化为帖，后一种是以你为主体。

　　我每次讲课，或平时有人登门请教，总会遇到一个问题："我爱好（大多已练过一段时期）书法，请告诉我学哪一种字帖好？"这是一个似乎不需要大学问就能回答的问题，但绝不那么简单。据我所知，至少有两种答案：一种是罗列一二百种甚至更多的碑帖，规定每种临习数百遍，然后"读

书千遍，其义自见"，水到渠成；另一种是从二王、颜、柳、欧、赵等历代大家中指定一二家专门去学，必定有成。至于询问者的兴趣爱好、基础水平等，均不顾及。

面对上述问题，我觉得倒是需要反问一下询问者，你所喜爱的碑帖是哪一类或哪一种。我希望你从兴趣出发，不要从抽象概念出发。在很多字帖里，学哪个字帖好，这是很多人问到的问题，特别是初学者经常遇到的，我给他们的回答是：颜、柳、欧、赵、苏、黄、米、蔡，还有各种各样的碑、帖，你喜欢的是哪一家，你觉得哪一家与你性格更接近，你就学习哪一家。你不要因为王羲之先声夺人，于是去学王；也不要因为有人说赵字妩媚，还做过"贰臣"，就鄙薄之。这些想法在实际生活中是常有的，这就是一种框框，无形中束缚人的创造力。你内心真正喜欢什么便去学什么。要发掘你潜意识中的珍宝，它在每个人身上都是客观存在的，有的多一点，有的少一点。"天生我材必有用"，只不过有的人潜意识中的创造性因素过多地被压抑，有的人能袒露出来。所谓有没有才气，有没有灵感，常常就取决于此。

规律与镣铐

每一个人都可以开窍。人才学的研究者，认为一般人身上都存在着可以成为艺术家或科学家的素质，只是在许多人身上，这种素质被束缚住了。这还要回到刚才说的，怎样才能保持新鲜感呢？各种框框，哪怕这种框框是人们习以为常、被认为根本无可怀疑的，也是阻碍我们创造性思绪的枷锁。当然谈

到枷锁，也可以从不同的角度理解。比如有人认为书法要写汉字是枷锁，那么，绘画要反映客观物象，音乐要有乐音，都是一种枷锁了。如果说这也是枷锁，那么它意味着一种客观存在的规律，还是必须砸烂的障碍物？应当加以区分。

"五四"时期，陈独秀有一篇文章，说北京人有两大迷信，即"四王"和"谭叫天"。四王是清初四个王姓的大画家，谭叫天是当时的京剧名角。一般来说"五四"时期对京剧、对传统的文人画是全盘否定的。具体来说，比如旧体诗，特别是律诗，"五四"时期很多先进分子都是反对的，胡适对律诗也很反感，闻一多说过旧体诗是带着镣铐的舞蹈。一个人带着镣铐怎能跳舞？跳不起来，不能自由地、随心所欲地跳。

现在我们回过来再看这个问题，经过"五四"运动对过去旧文化的猛烈冲击，到了今天这个时代，我们对待旧文化的态度与当时那种激进的态度应当有所区别。我们需要更多的辩证法，从理论上进行科学、冷静的思考。四王山水总体来说有陈陈相因、脱离生活的一面，但是在笔墨技巧上发挥到一个高度，技巧本身也具有独立的美学欣赏价值，并且对创造新艺术有借鉴作用。现在爱好旧体诗的人还很多，旧体诗依然有它的生命力。倘说格律是镣铐，要取消，便是全盘抛弃旧体诗；但如果把镣铐当作一种规律，适应它，又驾驭它，就能写出如散宜生、鲁迅、郁达夫的不朽作品。

书法是不是一种带着镣铐的舞蹈，还要回到书法的本源上来谈。书法的本源意义可以有两种解释：一种偏于哲学的思考，书法作为艺术语言之一，其本源早于书法本身，在正

式文字产生之前已经有了本源性的存在；另一种是从书法艺术本身追究其本源性，书法来自于中国的汉字，如果没有汉字，就无所谓书法，如果汉字的结构不是像其已有的形态，也就没有书法这样一种艺术。所以如果说带着镣铐，就要追究到书法本源，书法从产生的时候就是带着镣铐的。但如果把汉字看成一种有规律的创造物，是一些方块，在方块里有点、线，并以此构成书法的形式美，从这个意义来说，就不能说是外加的镣铐，而是由内而外的一种特殊规律。由这规律产生特有的程式，形成美感。

旧体诗格律很严，它是根据中国语言特点总结出来的。如果能驾驭这种规律，你就可以抒情言志，有无限（相对意义上的）广阔的天地。这就不能简单称之为镣铐了。所以从书法本源的意义上来说，它是从汉字产生的，汉字本身可以产生特殊的美感，再加以特殊的物质材料，如宣纸、毛笔，就形成了一种特殊的艺术美感。书法有没有局限性？有，最大的局限性就是它离不开汉字。然而倘若说书法不能直接"画"出客观物象，那就离题了，因为书法非绘画，不应当以此为要求。

书法有局限性，同时也有长处，它的长处为其他艺术所不及。我们只能在有限范围内发挥，而不能摈弃其所长，强"补"其所短。我觉得我们平常可能对此缺乏理解。

有一种倾向是干脆不要汉字。比如抛开汉字的字形，把汉字都变成类似抽象画的东西，直至看不出写的是什么字。这在笔墨变化上有某种新意，但毕竟已脱离书法轨道。

还有一种就是把汉字变成类似于绘画的东西，暗示出生

活中的某种具体形象，比如自然界中的某一动物、某一种树，天上的云彩，等等。我觉得需要对两种不同的"形象化"加以区别。东汉蔡邕有一段话："为书之体，须入其形，若坐若行，若飞若动，若往若来，若卧若起，若愁若喜，若虫食木叶，若利剑长戈，若强弓硬矢，若水火，若云雾，若日月，纵横有可象者，方得谓之书矣。"这段话常被引用，由此可见书法虽然不能直接表现客观物体，但能够给人以客观物体的联想、幻想。然而这不是把问题倒过来，改变书法的本性，用绘画性代替书法自身的抽象性。若一定要这样做，倒应了孙过庭的批评："巧涉丹青，功亏翰墨。"

还有的朋友觉得汉字太单调了，一种颜色，老是那些字，也没多少变化，又不能推倒重来，于是就取用一些外在的东西来丰富它。比如把纸张做旧，做旧的办法有多少种，我还没有尝试过：有的拿茶水泡、把纸弄皱，有的在纸上不经意地打一些格，还有的在墨汁里掺一些颜色。这些做法我觉得大多属外部形式。任何事物都有它的内容与形式，两者共处于统一体中。纸张作旧之类，大体归于事物的外部形式。事物的外部形式，好比一本画册，本身也有它的内容和形式。这本画册要采用多大的开本，是 16 开还是 8 开，这属于事物外部形式的范围。又比如一幅油画，这幅画本身有它的内容和形式，现在我要给它加一个框，这个框就属于事物的外部形式。如果我们把一幅中国画或一幅书法裱出来，那么，用什么颜色的绫，裱成何种规格，这就是外部形式。它当然有助于增强作品的美感，但是并不影响作品本身的质量。所以我觉得，如果一幅作品，你在纸上染一下，或者加一些格子，

你做了一些努力，就是在外部形式上使它更完美一些。当然，做得好坏，还要结合作品本身来研究，如果弄得不好，反而会起破坏作用。但是，如果我们的注意力仅仅在这些方面，是不可能提高作品的内涵的。对于这一点，我认为是可以肯定的。因为从创作思想来说，作者对提高作品的艺术水平已颇有"无能为力"之感，再往深了说，是不太理解书法本身有极其丰富的内涵，需要我们去深入探究。外部形式向书法内涵的转化，只在有限条件与范围内才能实现，前者不能超越，更不能代替后者。

再有，写信札、草稿，如果有些涂改，是难免的。《兰亭序》，写到"岁在癸丑"的"丑"字很大，"崇山"二字为后补，"固""向之""痛""夫""文"诸字加重，把下面的字覆盖了，这是写错后自然形成的。颜真卿的《争座位帖》《祭侄文稿》的涂改就更不用细说了。这丝毫无损书法作品的价值，恰好可以窥见作者思想变化的轨迹、思考的过程，且增加了自然之美。但是如果出于故意，明明写得不坏，却把它涂掉，再在旁边注些小字，哪怕涂改处确是写错，也仍然有失真实。用一个成语比方吧：西施很美，她经常心口疼痛，她捧心、皱眉的样子更添风姿；东施觉得很美，也学着这样做，但她没有病，何况她也长得不美，那么"东施效颦"就成为笑话了。刚才举这些例子，就是要回到一点，我们需要去理解和掌握书法本源意义上的美。

图 10-2
《春天的瀑布》
（美国）安塞尔·亚当斯摄影
▲

预先想象

书法美是否具有装饰性？当然有，也应该有。但一般来说，装饰性不属于形式美范畴中的高层次。整齐、均衡、对称等，如果不是同内在气韵、精神相结合，就可能只停留在外在装饰层面上。美学家杜弗朗说过，"书法"没有达到审美的层次，而只表现了一种整齐和技巧的娴熟。他所说的"书法"，是指的拉丁文"美术字"。

将书法以"美术字"显现出来，中国古代也有。唐代韦续《五十六种书》罗列的"鸟书""虫书""云书""虎爪书""蝌蚪书"等，均属于外部形式上的变异。现在街上摆摊卖字的人，也有这样写的，为什么人们鄙其"俗"？因为它的花里胡哨跟汉字书法真正要求的那种内在的美不是一个路子，尽管写的也是汉字。我们认为真正的创造性，要合乎书法内在的规律。

为了真正发挥创造性，我们既不能裹足不前，也要排除盲目性。以偏锋和中锋来说，有人从概念出发，认定中锋就是好。什么叫中锋，可能自己还不是很清楚。中锋为什么好，也不清楚。至于能否"笔笔中锋"，就更不明所以。有实践经验的人懂得笔笔中锋是不可能的事。中锋要求书法的厚度、力度。倘是一张纸，它给人单薄的感觉，但如果是一根圆棍，它就比较粗壮，有力度，有一种浑厚的感觉。但并不只有纸单薄，如果是一把刀，那不也是很锋利吗？侧锋、中锋都有它们特殊的美感，书写者真正投入创作时，顾不到那么多纯理性的思考，而是集中全力发挥自己的主观情感和意趣。

前不久我读著名摄影家安塞尔·亚当斯的著作（图 10-

2），他提出了一个摄影中的"想象"问题，有时称之为"预先想象"。他说："所谓想象，具体地说，就是在未正式拍摄之前，先在自己的脑海中对所要拍摄的物体有意识地形成一个最后要得到的影像。"亚当斯的这个论点，同我们常说的"意在笔先"已很接近。但摄影最后完成于一瞬，书法则是在运动中，在时间的流逝中完成的。开始，先于"笔"的"意"处在朦胧状态，在创作过程中得到实际的体现。所谓"机微要妙，临时从宜"（崔瑗《草书势》），不仅草书如此，其他书体也是这样。无论是"预先想象"还是"意在笔先"，都揭示了一种规律，尊重它、适应它，便能获得良好效果。倘把预先的"想象"和"意"的作用过分强调、夸大，企图不折不扣地贯彻到创作的全过程，势必会走到相反的路上去。

<div style="text-align: right">1994 年 8 月</div>

第十一讲

诗歌与书法 一

《雨夜读》

任何一门学科，它的"内"比"外"都要小很多，自身之外的内容大大多于它自身的内容。哲学也是如此，哲学是包括社会科学、自然科学在内的另一层次的学问。专门研究哲学的人，用于哲学以外的功夫要远远多于哲学本身。当然研究书法也是这样。如果仅仅局限于书法本身，从长远来看，不见得能达到很高的水平。所以我主张"书内书外，艺道并进"，要从艺进入道的层次，进入哲理的层次、人文的层次。

从这样一个角度来看，诗歌与书法的关系是一个很值得讨论的问题。今天我从自己写诗的一些体会谈起。有一首五言律诗，题目是《雨夜读》（图 11-1），写我一次特异的经历。现在已经完全想不起来在什么地方，没有人陪同，独自一人在房间里面写了这样一首诗：

> 此地尘嚣远，萧然夜雨声。
> 一灯陪自读，百感警兼程。
> 絮落泥中定，篁抽节上生。
> 驿旁多野草，润我别离情。

下面略做解释。"此地尘嚣远"，这个地方已经离喧嚣的城市很远了。"萧然夜雨声"，"萧然"，有点凄凉的感觉，"夜雨声"，听着晚上下雨的声音。"一灯陪自读"，一盏灯陪着我一个人在读书。"百感警兼程"，许许多多的感受，警惕我日夜兼程，就是要继续走前面的路。"絮落泥中定"，"絮"

图 11-1
沈鹏《雨夜读》
2012 年

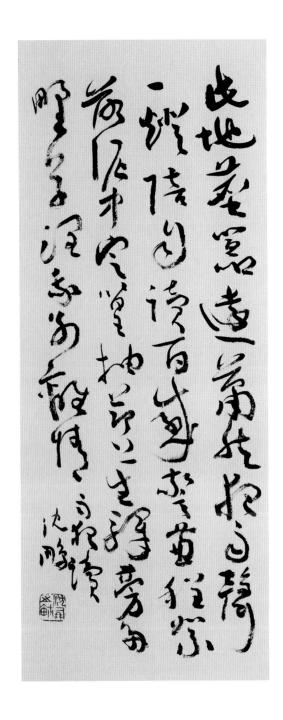

第十一讲 诗歌与书法一

就是柳絮、花絮，落到泥土的时候，就定下来了。此前柳絮、花絮是到处飞扬的，到了泥土里就不再飞扬。从这一句我们可以联想到龚自珍的"落红不是无情物,化作春泥更护花"，落花不是无情的东西，和春泥在一块成了肥料，然后它又使花长得更好。"篁抽节上生"，在春天的雨夜，竹子的生长是很旺盛的，所以有个成语叫"雨后春笋"。如果很安静，就可以听到竹子生长的声音。"驿旁多野草"，"驿"，驿站。"驿旁"，我在这里暂时住的地方。"多野草"，住的地方路旁有很多野草。"润我别离情"，"润"字开始用的是安慰的"慰"。后来想既然下雨,这草肯定湿润,我觉得"润我别离情"比"慰我别离情"要好。

陈子昂的浩叹

写完这首诗，我没有怎么修改，在非常寂静的环境当中很快就写出来了，字里行间好像微微有一点感伤。后来刘征先生看了说，这首诗有些陈子昂《登幽州台歌》的感觉。拿陈子昂的《登幽州台歌》跟我的比，我不这样想，因为陈子昂太高了，后来又想，如果说从情调、从意境讲也可以。陈子昂的这首诗是他在失意的情况下写的，他想做官来报效朝廷，做一些对老百姓有利的事，这一条仕途之路是过去读书人所期望的。但他在仕途上遭到一些挫折，于是在登幽州台的时候，发出了这样的浩叹："前不见古人"，古人到哪里去了，他说的古人，是三皇五帝、周公、孔子等，把他以前的人都包括在里面了；"后不见来者"，未来的人不可见；"念

天地之悠悠，独怆然而涕下"，就他一个人，天地那么大，感觉很悲伤。那时候天地的概念跟现在还不一样，头上看到的就是天，天覆盖在地上，天圆地方。而现在天的概念不得了，银河系里面像太阳这样的恒星就不少于1000亿个。太阳在宇宙里太普通了，人又何等渺小。陈子昂那时候连地球的概念都还没有呢，只觉得天非常非常大。"念天地之悠悠"，时空是多么不可测呀。我们读他这首诗，想到的是一种意境。这样一种意境，应该说是古往今来很多人都感受过的，是普遍存在的。

真正的思想家，必然有对终极问题的思考，比如说人到底从哪里来、到哪里去、将来要怎么样。再有是对宇宙的思考。宇宙，就是古人所说的天地，"宇宙"这两个字也是早就有的，公元6世纪梁朝的《千字文》开头即是"天地玄黄，宇宙洪荒"，但那个时候，人们对宇宙的理解与现在比还相差很远。现代人对宇宙的认识仍然很少，虽然人类又发现了100亿、200亿光年以外的星球，但宇宙中占96%的暗物质、暗能量是看不见的。可见宇宙是多么浩瀚，多么不可思议啊！也可以想见，人是很渺小的。而换一个角度讲，人也是伟大的，至少到现在为止，像人类这样的高智能动物还没有被发现。但与宇宙相比，人是很渺小的。

我觉得多想想这些问题，对我们有益处，就像康德说的，想想头上的星空和道德法则，时时刻刻心怀敬畏。陈子昂不是哲学家，也不是思想家，他是一个诗人，他是作为诗人发出这样一种古今哲人、有思想的人所共有的浩叹。这样来看，朋友把我的《雨夜读》说成有类似《登幽州台歌》的意境，

我也乐于接受。

柳宗元的意境

从陈子昂的这首诗，我也想到了其他很多诗，比如柳宗元的《江雪》，这两个字的题目高度概括。诗的题目一般来讲是比较简单的，越简单越好。当然很长的也有，比如说杜甫的一些诗，叙述从什么地方到什么地方，经过哪里，有什么感想，有的题目几十个字，很长，但一般来讲越短越好。诗的命名有很多办法，用诗第一句的头两个字，也可以用诗中的某两三个字，都可以。"千山鸟飞绝"，山上的鸟都消失了；"万径人踪灭"，没有一个人，什么也没有；"孤舟蓑笠翁，独钓寒江雪"，一个特写镜头，对准一只船，有一个老翁在垂钓。他在那里钓什么？鱼没有了，钓雪？雪又怎能钓？这是想象，诗人有没有看到天地之间如此寂寞，只剩一个人在那里钓雪，我觉得并不重要。但这首诗和陈子昂的诗一样，都有一个"独"字——"独怆然而涕下""独钓寒江雪"——由天地之大想到人的渺小，这个意境很具体也很悠远。

顺便可以说到绘画，绘画、诗歌、书法，都要表达情感，都要有想象力、表现力。陈子昂的诗、柳宗元的诗都极富想象力，都有很高的思维能力，但要画出那种意境却比较难。"念天地之悠悠，独怆然而涕下"，怎么去构图？当然可以一个人背着手站在那里，昂着头，但视觉形象表达不出陈子昂那首诗的意境。这就是诗和画两种不同艺术的区别。再如画柳宗元的《江雪》诗意，可以画一只船，画一个老翁在

图 11-2
马远《寒江独钓图》
▲

钓雪，然后再画一个很大的环境，什么也没有，四周都是雪，但要表达柳宗元诗中那样一种特殊的感觉是很难的（图11-2）。还有李商隐的"春蚕到死丝方尽，蜡炬成灰泪始干"，我也看到有人画了，画一条春蚕吐丝后形成一个茧子，画一支点燃的蜡烛像眼泪一样流淌，但仍然表现不出诗句原有的思想和意境。唐代王维的画是什么样子，现在看不到了，但苏轼说的"味摩诘之诗，诗中有画；观摩诘之画，画中有诗"，大家都熟悉。比如"明月松间照，清泉石上流"就很有画意。但只是意境之一种，不是说所有的诗都必有画意。随便举个例子："红豆生南国，春来发几枝？愿君多采撷，此物最相思。"分明是借红豆思人，很难借具体形象画出诗意。所以即便是

王维，也并非所有的诗里都有"画"，我们也不要认为一定要"诗中有画"，才叫好诗。

书法的语言

绘画的语言与诗歌的语言不同。如果一种艺术语言可以用另外的一种语言代替，那么这种语言就没有必要存在了。书法也有独特的，不同于诗歌、绘画的语言。它的语言就是线条，线条按字形有规律地运动。从东汉蔡邕《九势》到清末康有为的《广艺舟双楫》，有许许多多关于书法的譬喻，从日月星辰到花鸟树木，从道释仙佛到男女老幼，无所不包。有人觉得太"玄"，但是也体现了书法意象的特点。书法可以用各种形象做比喻，但最后书法还是书法本身。书法的艺术语言就是它本身，用别的东西是不能代替的。

书法，是用毛笔书写汉字的一门独立的艺术，是相对于书写的文字内容而独立存在的。要了解书法艺术，首先要对汉字有所认知。从造字角度讲，中国的造字由"六书"来完成，即象形、指事、会意、形声、转注、假借。"书画同源"首先指最初的文字是象形文字，用图画表意，后来形体各异。但"书画同源"又纳入了笔法相通这一层意思。像日、月、山、水之类真正的象形字很少，会意、形声占很大比重。段玉裁《说文解字注》说谐音的偏旁多与义相近，又说汉字中有"义存乎音""于声得义"，都是有规律的。现在推广简体字，"馀"简化为"余"。过去有人说书法与诗词之类是"馀事"，将"馀"写成"余"，是不是成为"我的事"呢？这里

是否存在汉字意美的缺失？好在原来的"餘"字也没有取消吧！"游"与"遊"现在是相通的，古代恐怕只有很少相通的。"遊人""遊子""遊山玩水"等，都不能用"游"。《晋书·王羲之传》有"游目骋怀"，但在王羲之写的《兰亭序》那里，"游"写成"遊"。我认为这两个字的内涵有微妙的区别。人死了，写悼词，原是"輓"字，现在统一用"挽"，我觉得不如以前那个字有独特内涵。汉字还有一个特点，同一个字，动词、名词、形容词、副词，有时是不分的。同一个字，既可以是名词，也可以是形容词，还可以是动词。比如"事情"的"事"，是名词，但是也可以作动词，如"事君"，就是侍候皇帝，给皇帝办事。"无所事事"，后边的"事"是名词，前边的"事"就是动词。中国的文字还有声音美，平上去入、阴平阳平，平上去入还可以有阴阳之分，所以四声可以分为八个声。据有人研究还可分更多，我就不懂了。书法艺术主要研究汉字字形的美，难道就不要文词美了？当然，书法是一种综合修养的体现。《兰亭序》是一篇很好的文章，如果文章不好，不就大为减色了吗？为什么书法家喜欢抄写诗词呢？我想，写诗更能同时体现意美、声美、形美，体现中国汉字综合美的优点，这大概是大家喜欢写诗的原因。

孙过庭说王羲之写《乐毅》《画赞》《黄庭经》《太师箴》《兰亭序》时，有各种不同的感受，那是指文章内容，书法本身不能生发"情多怫郁""意涉瑰奇"等情绪。然而写书法的时候难道就没有情感吗？当然有。颜真卿写《祭侄文稿》时，难道没有悲愤吗？当然有。但情感是具体的。一个人失去了恋人会悲痛，失去了父母也会悲痛，有人丢了钱心

里也难受，摔了一跤心里也难受。面对同一件事情，每一个人的情感又都不一样，都是具体的。同样，书法对于情感的表现，有它的特殊性。笼统地讲，艺术是有意味的形式，不同的艺术里面的意味，也是不一样的。书法跟绘画不一样，跟音乐不一样，跟舞蹈不一样，更不用说跟散文、小说也不一样。它有意味有情感，书法的情感就是书法艺术所特有的。书法艺术的情感如何体现，这需要深入研究。

书法的构成，我认为线是最基本的，再就是结体，无非就是这两方面的结合。再扩大来讲还有篇章，篇章也是结体。书法的对偶范畴有很多，比如动静、轻重、疏密、大小、快慢、抑扬、虚实、顾盼等。书法美就纯粹依仗这许多形式因素，给人情绪感染，提高人的审美境界。比如和谐、宁静、奋发、愉悦、畅神，具体到每一种字体，又会有区别。章草没有字体连接，以王羲之为代表的书家把章草变成今草了，所以可以连起来写。总而言之，书法是表达情感的艺术，书法家的情绪随着所写的文章也会有所波动。但是，书法还是有它自身的规律。我们追求书法的美，不要把书写的文词当内容，把书法当形式，要辩证地看，不要简单化。

相通处

诗歌、绘画、书法不能互相代替，但在更高、更深的层次上可以相通。相通在哪里呢？我想用古人两句经典的语言来说明，一句是扬雄《法言》中的"书，心画也"。这里的"书"不是书法，而是文章，但后来人们都把它跟书法连在

一起了。"心画"，用现在的语言表达可以说是"心灵活动的轨迹"，书法就是心灵活动的轨迹。另一句是"诗言志"。这句话要比"书，心画也"早得多，出于《尚书》。"言志"，不就是讲自己的真情实感、讲自己真实的思想吗？一个言志、一个心画，都是要表达人的思想、主观上的情感，这不就表明两者是相通的吗？只是表达方式不一样。恰恰在这根本点上，我们常常做不到。

现在有很多作品让你感受不到真情实感，比如写诗就把前人句子套用一下，或者拿一些词语生搬硬套。听说有人写书法时从古人墨迹中选字拼凑，合而成篇，看起来似乎写得不错，然而那叫什么创作？古代书家活着要争版权哩！

技巧

再进一步讲，诗歌、绘画、书法主要表现人的情感，那么技巧还要不要呢？技巧在诗歌、绘画、书法创作中占到一个什么样的位置呢？要不要推敲？古人作诗为了想好一个字，要捻断数茎须。但是王夫之认为推敲没必要，他认为你觉得敲好就是敲好，你觉得推好就是推好。现在我们为什么认为敲好呢？敲有声音嘛，一个和尚晚上回来了，在月亮底下推门，无声无息，敲门就有声音，也才有感觉。苏东坡也有这样的词句："夜饮东坡醒复醉，归来仿佛三更。家童鼻息已雷鸣。敲门都不应，倚仗听江声。"这时不用敲不行啊。王夫之属于性灵派，他崇尚性灵，推也好、敲也好，你怎么知道别人的心思，怎么知道他是想推呀还是想敲啊，就像说别人做什么梦我怎

么能知道，所以他认为没必要，这是一种观点。一般来讲推敲还是有必要，没有推敲是不行的，但最根本的还是表达意境和性灵。

我在《中华诗词》杂志上读到孙中山、黄兴、邹容、秋瑾的诗词，是他们告别家人的时候、就义的时候、在战场视死如归时写下来的。他们不是以写诗为职业的诗人，写的诗也很少，但他们的诗是真实情感的自然流露。正如所谓"喷泉里喷出来的是水，血管里流出来的是血"，他们的诗是真正从血管里流出来的。当时我写了一首诗（图11-3）：

字字苌弘血，都从炼狱输。

壮心能如此，何论数茎须。[1]

"字字苌弘血"，英雄死后血化为碧玉，碧血典故就由此而来；"都从炼狱输"，佛教讲炼狱，从地狱锤炼出来，他们诗的每一个字都是从炼狱当中出来的；"壮心能如此，何论数茎须"，他们在奋不顾身的时候告别家人，一切置之度外，在这种情况下，还来得及去推敲吗？还来得及捻断数茎须吗？据说秋瑾在就义的时候有一句诗"秋风秋雨愁煞人"，从她的全部人生看这句诗，她就是真正的诗人。他们的诗尽管没有很好地去推敲，他们也不以诗名世，但他们是真正的诗人。我们整天琢磨作诗，却没有抒发出真正的感情来，应该感到有愧。

[1]编者注：沈鹏先生一开始将诗的第四句写为"愧听数茎须"，后经反复推敲改写为"何论数茎须"。

图 11-3
沈鹏
《读中华诗词孙中山先生等耆旧遗音》
2011 年
▲

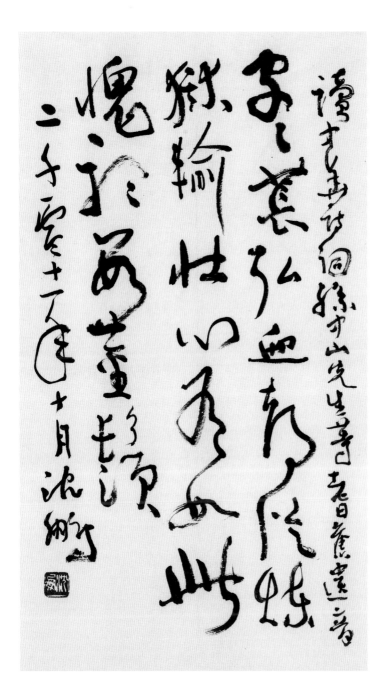

第十一讲　诗歌与书法一

节奏

我们重视艺术，有人说艺术是我们的第二生命，我说艺术应是我们生命的全部。一个人的生命什么样，他的艺术就是什么样。人的生命达到何等的高度，他的艺术就达到何等的高度。在基本的作诗、作字上没有达到应有的高度，就要进入道，怎么可能呢？写诗如果连基本的平仄都没掌握好，怎么能够进入高境界呢？反过来说，如果一开始就没有一个高境界，那么即便掌握了基本技法，诗、书的格调也高不了。我本人对自己的起点评估不高，但自认为对艺术始终抱着真挚的追求。

诗词要讲节奏，"平平仄仄平平仄，仄仄平平仄仄平"就是节奏，这是一个层面。另一个层面，意境中内含节奏。像我写的诗"絮落泥中定""篁抽节上生"动静结合，这也是节奏。还要看到词语的节奏。崔护的诗："去年今日此门中，人面桃花相映红。人面不知何处去，桃花依旧笑春风。"一般来讲，是不赞成在诗词中使用重复词语的，但是他为什么重复呢？这首诗前面出现了"人面桃花"，第三句里面又有"人面"，第四句里面又有"桃花"，他心里感到很惆怅啊，这里面就有节奏。第三句有"人面"，如果没有后面的"桃花"，先不说内容，单从节奏来讲，这首诗就大为减色。再如"昔人已乘黄鹤去，此地空余黄鹤楼。黄鹤一去不复返，白云千载空悠悠"，一连三个"黄鹤"，这也是一个例子。诗的节奏，一般七字句的是二／二／二／一，的当、的当、的当、锵；或者是四／三，当当当当、锵锵锵。"去年今日／此门中"，

四／三；"去年／今日／此门／中"，二／二／二／一，都有
节奏。五字句是二／二／一或二／三。我个人体会，有时同
一首诗二／二／一或二／三都能用，比如前面提到的《江雪》。
但像《红豆诗》只适合二／三，即"红豆／生南国，春来／
发几枝。愿君／多采撷，此物／最相思"。诗离不开节奏，
书法也讲节奏。罗丹谈艺术时有这样的说法，一条线贯穿始
终，贯穿到万物。我们的书法就是一条线贯穿始终。中间不
是有断吗？但是有一句话叫做字断意不断，欲断还连。孙过
庭的《书谱》，没有两个字是相连笔的，但它的整个气是相
连接的，这与诗词中的节奏有异曲同工之妙。

多因素形成一个总体

书法中几字连体，大体是从王羲之那个时代开始的。王
羲之有时连着写几个字，就像音乐由好几个音符合成一拍，
一个字的笔画比较粗，另外几个的笔画就要细一点，一个地
方的字长，另外地方的字就要短一点，这样互相呼应形成和
谐的总体。和谐不是平均对待，铁板一块。和谐是多因素的
融合，形成一个总体，这才叫和谐。

这里有我的两件书法作品。一件写的是"卧地成园看五
水汇流豪唱灌江东去，敬神仰圣访千古遗迹笑谈名著西游"。
"园"字外框写成偏方的，"园"字内部就写成偏圆的；"卧"
字写得比较重，到了"地"字就细一点；"成"字比较重一点，
"园"字再那么重就不行；"东"字转折比较方，是因为考虑
到前面有的地方比较圆；"敬神"取竖势，"仰"就比较歪一

点了;"遗"字的写法有一些想法,打破了常规;"遊"字走之的写法和"遗"字有区别,多少有些区分的意思。两个走之,如果写得一样,就缺少了变化。如果完全不一样,又显得没有呼应。

另一件写的是杜甫《登高》诗:"风急天高猿啸哀,渚清沙白鸟飞回。无边落木萧萧下,不尽长江滚滚来。万里悲秋常作客,百年多病独登台。艰难苦恨繁霜鬓,潦倒新停浊酒杯。"(图11-4)这张字第一行的"猿"字比较大一点,到后面还要有字和它呼应一下,比如第三行倒数那个"年"字,和它就有呼应。就像崔护诗,没有后面的"桃花"与前面的"桃花"相呼应,这首诗就会感觉不完美。

书法的笔法,有人主张多用中锋,但绝对的中锋是没有的,即便八大山人也不是笔笔中锋。笔笔中锋是不存在的。中锋好在哪里,为什么要追求用中锋?可能中锋比较有力度,大篆的中锋非常浑厚有力,是很美的。但不要有一种机械、固定的看法,有人认为"细若游丝"也是美的。

基本功

前面说到吟诗,为了一个字捻断数茎须,在艺术创作中,这种基本功还是要的。这里我讲几个关于书法基本功的问题。

有论者认为书法的基本功就是写字。这个观点听起来似乎无可非议,字没写好还搞什么书法?但书法的基本功会不会仅仅就是写字呢?我觉得我们要做的基本功是书法艺术的基本功,不是"写字"可以全部包括的,也不要用楷书的基

图 11-4
沈鹏书杜甫诗《登高》
2011 年
▲

沈鹏书杜甫诗《登高》

155　　　　　　　　　　　　　　　　　　第十一讲　诗歌与书法一

本功来置换整个书法的基本功。比如书法和绘画都讲形和神的关系，没有形就谈不上神。每一个人都有一个形，把形去掉，还有什么神？没有无神的形，也没有无形的神，形和神是分不开的。所以当我们谈到书法基本功的时候，必须要认识到我们说的基本功是书法艺术的基本功。

再一点，练习书法的基本功可以从多方面入手。一般来说从楷书入手比较好，楷书在书体中成熟最晚，有多种笔法。篆书也可以用来练基本功。刘海粟先生告诉我，康有为曾对他说练书法就从篆书入手。为什么呢？因为篆书是书法的源头，而且篆书的笔法都是中锋。这也是一种方法。另外大家有一个误解，好像懂楷书就有了基本功，那么行书、草书的基本功到哪里去了呢？或者是练了篆书，楷书、隶书的基本功到哪里去了呢？其实各种书体都有特殊的基本功。草书有草书的基本功，草书的基本功就是草书怎么写。这个还不够，如果把一笔分为笔法、笔势、笔意等多种层次，那就能发挥草书的魅力。草书有笔势，有笔的走向，还有笔意、转折。篇章的总体结构很重要，其余书体也都如此，不过在草书中更突出。孙过庭《书谱》在这方面有很多论述。楷书写好了，其他书体就一定能写好吗？不能那么说。有人说楷书还没练好，怎么练行草啊？照这样说，楷书这一辈子什么时候能练好啊？是不是我一辈子练不好楷书，就不能写行草书啊？或者说楷书没写好，就不能写篆隶啊？这些问题都是需要厘清的。有人貌似重视基本功，其实自己没有弄通，而是吓唬人的。

还有一种观点认为，真草隶篆、章草和今草不能掺和，这种说法其实是不对的。很多好的作品都是在互相融合中

形成的。大家之作由一种风格向另一种风格转化的过程中，会出现一些亮点，出现精彩的东西。草书可以当楷书看，楷书也可以当草书看，都有共通的地方。不要把各种书体简单对立起来，割裂开来，要善于融合。大书法家没有不讲究融合的。各种书体说到最终都是"一笔"。弄通"一笔"，各路皆通，不然便是"死法"。融合最关键的是不同字体在一起要和谐，做到如行云流水，天然无雕饰。20世纪80年代我临《散氏盘》后跋："此西周传世之宝，余以金文中草书视之。"基本功是毕生的事，齐白石到晚年还在临不知名的《曹子建碑》，写得很好。他把临帖看成对创作的补充和内在的需要，是一种兴趣。像王铎那样写阁帖，已经不叫临了，因为他太熟练了。基本功的问题不要看得很死，各种艺术的融通是相对的。有时人家问我临什么帖，我说我有时不太注意临帖，其实我不是没有临，我有自己的一些方法。我觉得我在哪一方面需要，或者对哪一方面有兴趣，就特地临摹一段时间加以吸收，然后再按照创作需要补充不足。学古人字不要只盯住几种名头大的，还要看是否适合自己。

两种不同的节奏

前面讲到诗词的节奏，那么懂了诗的节奏，是不是就懂了书法的节奏呢？未必。诗词的节奏和书法的节奏，是两种不同的节奏，有共同点也有区别，是两种不同的表现方式。否则，书法也就不是书法，诗也就不是诗了。所以写一首诗，

不能要求诗的节奏与书法的节奏同步。我不同意把书法当成书写文词的形式，因为这在理论上是背谬的。但是如果深入体会诗词与各种艺术的节奏感，潜藏到意识的深处，对我们的创作肯定是有益处的。

前面提到我写的那首诗"此地尘嚣远……"，为什么我在那样一种特定情况下，一首诗会在潜意识中流露出来呢？这这应该归功于平常的深入积淀。有了积淀，在特定的情况下它就会流露出来。毛主席谈他写《清平乐·娄山关》，结尾"苍山如海，残阳如血"，是他从长期兵戎生活中体会得来的，我们不要狭隘地看作仅仅是度娄山关那天傍晚的事。

书法的品评

最后谈一下书法的品评。唐代把书画品评的标准分为神、妙、能三品，三品又分上中下。到了五代宋初时期，有个叫黄休复的，在绘画里面把原来不入格的逸品放在神品之上，绘画与书法对逸品越来越重视。

逸品，神品，妙品，能品——能品放在第四位。当然，进入能品也不错，就有书写的本事，在笔墨方面很熟练、很高明，但是比不上神品。神品就要有精神、有神采，这是第一位的。逸，表明一种逸气，一种高尚的、脱俗的文人之气。宋以后一直以逸品为先。那么，与逸品相对的是什么？我经过反复考虑，认为就是俗。如果用一个简短的、扼要的、最关涉本质的词汇评论书法，应该是什么呢？我觉得还是雅俗之分。可能有人写的字也不见得有多好，显露拙、稚，但不俗。

可能有人经常写字，很熟练，不能说多么不好，但从气息上感觉到了市井气、江湖气、油滑气，就俗了。至于说到霸气，也有俗的一面，可能要具体分析。有一句话讲，"唯俗病不可医"，"俗"最难改。写字写熟练了容易俗，或谓多读书能够免俗，这话不差，但也不尽然。因为这还要涉及意识、思想境界等诸多层面。往深处说，雅俗之分也不那么简单，俗有时还怪可爱哩，但这又是从另一个角度谈问题。

附问答

问：沈先生，您书学思想里有很重要的一项内容，就是提倡原创，请您谈谈书法原创的问题。

沈鹏：书法讲原创，可能有人会问："文字怎能随意改变？"我想，字体与书体既有共同性，也有区别。不同的书体也是既有共同性，也有个性。在掌握基本规律的同时，不要忘记自我。这问题，前人说过许多，我们今天反倒望而却步。历史上所有的大家都是在原创方面取得成就的，在前人已有成果的基础上融入自己的东西。"不断超越自己，超越古人"，这是一个艺术规律。如果把这个艺术规律理解得比较深透，对当前一些现象、对自己的创作，都能够做出正确的判断。如果做出了正确的判断，认识也就提高了，创作自然会有进步。原创意味着个性，意味着对自己的艺术创作提出个性化的要求，而且必须提出个性化的要求，否则，艺术的本质就失去了。

问：沈先生，当今的书法风格，常常是由某种展览引领的。好多人为了入展盲目跟风，作者的心思往往用在揣度评委的好恶上，而没有真正关注书法艺术本身。您怎么看待这一问题？

沈鹏：孔子在《论语》里说："古之学者为己，今之学者为人。""为人"，有什么不好呢？我们不是常说为人民服务吗？但是孔子的意思不是这样，是说今之学者是做给别人看的，而不是真正出于自己内心的需要。中国网球选手李娜

在凤凰台接受采访时说："我打球是为我自己的爱好"，大概就是这个意思。据说这句话引起了网民的热议，怎么为个人呢？你没有为国家！但是也有很多人是同意的。凤凰台主持人说："不为自己，为什么啊？"我们不要一说为己就是坏事，对个人主义的理解不能那么简单。我记得19世纪俄罗斯车尔尼雪夫斯基小说《怎么办》中的主人公，那种"个人主义"是很高尚的。我们也不要一听说"为人"，就不加分析地肯定。我希望坚持书法审美的纯粹性。

问：沈先生，请您谈谈想象力和知识的关系。

沈鹏：如果一个人没有足够的知识，想象力也不会丰富。爱因斯坦说，想象力比知识更重要，要善于融通知识。相对来讲，知识越多，想象力越丰富，但假若不善于融通知识，那么想象力就无从产生。获得了很多知识并不等于就有想象力，想象力要依靠直觉，直觉很重要，还要依靠逻辑推理。有了直觉和运用直觉的能力，有了很好的逻辑推理能力，想象力才能够提高。这样一种能力，一部分靠天赋，一部分也要靠学习。

想象力在书法创作中的重要性，古人说得很多，如"折钗股""屋漏痕""龙跳天门，虎卧凤阁""怒猊抉石，渴骥奔泉"，这些都是想象。雷太简闻江声后悟到了笔法，不也是想象吗？有的人可能会说，这些观点过于空洞和抽象，不能直接指导创作。其实做到这一点有一个前提，就是深入研究笔法、深入创作实践，以提高自己的功力。不然，想象力自然是托空的。

但是反过来说，仅仅认识到要临摹、提高基本功而不懂得多读书、多发挥想象力的重要性，那么书法创作境界也很有限。

2011 年 12 月 19 日，中国国家画院

第十二讲

诗歌与书法 二

中国特殊的文化现象

文史馆给我讲座的范围，是诗词和书法。对于这个题目，我当然只能以漫谈的形式，不会像教科书那样讲。

既擅长书法、又擅长诗词的大家有很多，有的人可能大家不太知道，比如说李白，他的《上阳台诗》（图12-1）就那么一页，我看到的是印刷品，很少几个字，但是写得很好。还有杜牧的《张好好诗》，是一首长篇的古体诗。杜牧给人的印象，是一个风流才子，特别是通过他的诗来看。当然他有这一面，但杜牧是一个有历史眼光、有政治眼光的诗人，他的七绝写得非常清俊。除了唐代的李白、杜牧，还有大家都比较熟悉的，比如宋代著名大诗人陆游，陆游的书法也很好，字很老辣，我觉得和他诗的风格相近。

诗书画这样综合形成的一种风格，很大程度上是因为文人介入了绘画系统，特别是宋元以后文人画一直很兴盛。文人画要发挥诗、书的长处，避免写形的短处。在写形方面文人画应该说是有缺陷的，所以后来特别是在"五四"时期，批判文人画的人很多。文人画作为诗书画结合这样一种中国特有的艺术形式，以写意作为它的特点，对中国文化还是有贡献的，是中国特殊的文化现象。

画应该说是主体，有诗的画，诗是灵魂，可能有的画没有题诗，只写几句话或者写一个题目。书法和绘画的关系，过去论证很多了，特别是骨法用笔，谢赫认为书和画都是有共同之处的。

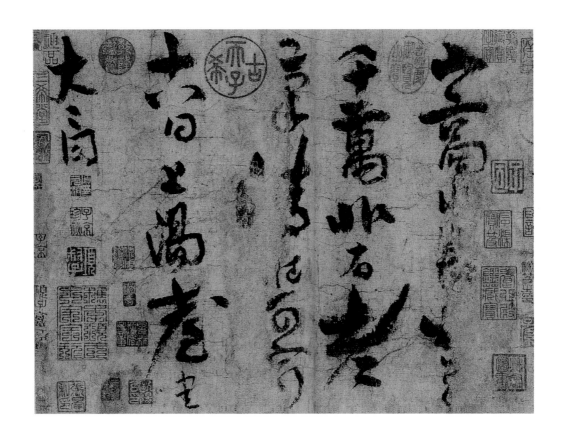

图 12-1
李白《上阳台诗》
▲

意美以感心

今天让我讲诗书，我还是先说一说书法。中国文字有它的特点，用鲁迅的话来说，有三种美。第一种，是意美，以感心。它有意美，感心，心就是思想，古人认为思想要靠心，中国文字的意美影响到人的思想。第二种，是音美，以感耳，感应到耳朵。第三种，是形美，以感物。形美就是这个字形的美，用眼睛来感受。中国文字有意美、音美、形美，这三种美决定了中国的文字不仅仅是一种工具，还有一种审美的感受，是文化很重要的一个部分。

当然中国文字之所以为文化，不仅仅因为它有美学价值，这个"意"字本身，我认为也是一种美。比如说我们讲意、讲意义，意义的意思就是和《易经》相通的。这个意，它有一种含义，有一种意趣在里面。意和义两个字虽然是相通的，但中国文字很丰富，意有义所不能包含的东西，它有一种美感在里头。

比如我们说山水画，如果要翻译成为外语恐怕很难，一个山一个水，山，mountain？水，water？不合适。用 river 的话，一个山一个河，你能得出山水的意义吗？笔和墨，你怎么翻译？恐怕不好翻译。pen？ink？翻译出来能体现中国的笔墨两个字吗？不能。有的就直接用拼音"bimo"来代替，这倒也可以吧，因为笔墨的含义太丰富了，你可以理解为一幅画的技巧，也可以解释为一幅画的意境。意境两个字也很难翻译。这就是我对意美的一点理解。

音美以感耳

还有音美，中国文字有音的美，当然外国的文字也有它的音美，但是中国文字有特殊的音美。我们现在作诗就要懂得运用平仄，平声分上平下平，阴平阳平。有的地方可以把四声或者阴平阳平算进去，有的地方还可以分成八种音（八调）。

还有韵，作诗必须有韵，唱歌、唱戏，也要有韵。音和声不一样，声一般来讲，我的体会就是各种的声音都包括在内，街上人讲话的声音、开车的声音、喇叭的声音，都是声。但是音具有一种美学意义，当然声也可以，但是音比起声来有所不同。刚才我说它要分平仄，它要有韵，它要有规范，那什么叫规范？要有 do re mi fa so la xi，不同的音。

形美以感物

中国文字的形很美，为中国书法创造了最重要的条件。外国人说音乐是乐音的运动。乐音就是各种音符。我们可以把书法理解成线条的运动。有些外国美学家也是这么说的。其实我们古人早有过这样的说法，书法是形式的美。康有为说过书法是形学。唐代的张怀瓘说过书法是无形之象、无声之音。为什么说它没有形呢？就是说它没有绘画所要的那种形，没有人，没有山，没有水，它用象来比喻。比喻的手法很常见，康有为把碑比喻成仙女。自然界里的各种山水树木，写了 46 个，像这个像那个。但是书法可以像水、可以像浪，

但不能说是水、是浪。无形之象，前面说的形是具体的形象。这是书法的另一个特点，它是在特定文字范围内的一种线的运动。有些已经让我们归结成为一种方法，"永"字，它的笔画都是线，都是线的变化，第一点就是一个形，也是一条线，它不是横画或竖画，但它是线的浓缩，是线的变化。线在特定规范当中按照特定的字形来运行，运行中带有动感，草书有，楷书也有。

王羲之的《兰亭序》，典型的行楷，当然有动感，王献之的《洛神赋十三行》也有，有这种动感很重要。我觉得平常对它的理解不那么准确，比如说人的心脏在跳动，跳动总是有规律的，如果没有规律，那就说明这个人有病了；如果说走路一步一步地，那它也是有规律的，也是有节奏的。但这样说还不够，应该把节奏理解为，前面一个运动为后面一个运动做铺垫，后面一个运动是前面一个运动的延续。

咱们还是以书法为例，我非常喜欢孙过庭这句话："一点为一字之准，一字为终篇之规。"他的意思是说一点下去，比如说"永"字一点下去，就是一个字的规范、准则，一个字写完了，它就是一篇字的准则。其中就有节奏，咱们需要感觉到一些有规律的变化，形式上有规律的才叫节奏，这是节奏的一种形式。写一幅草书，中间有抑扬顿挫，有起伏高低，慢慢写下去，有的字就越来越大，字头上面下面都顶住了，成为一个字了，原来一行要写好几个字，写到那里成一个大字了，这也是节奏。

王希孟的《千里江山图》，还有张择端的《清明上河图》（图12-2），都有节奏，我们可以去吸取，怎么样由近到远，怎

么样由比较疏松变得越来越紧密;《清明上河图》怎么样铺垫，而后一直发展到密密麻麻的人站在桥上面看下面的船这个场面，达到了画卷的高潮。我看《清明上河图》里的桥，后面画得那么大，当然真实的不一定是那样了。这就是节奏，从这方面来讲，书法同造型艺术、同诗都有共通之处。

图 12-2
《清明上河图》中的大疏密对比
◀

造型艺术在外国人看来，一般分为四种：绘画、雕塑、建筑、工艺。在中国，书法算什么呢？过去是书画并齐。但如果拿西方造型艺术的概念来衡量，艺术里没有书法。这也是过去有人认为书法不属于艺术的一个理由，这个不能算理由，书法是我们自己的民族艺术。

诗与书互相充实

诗书结合是我们民族艺术的一个传统。我们知道中国的文字有意美、音美、形美，为什么书法家比较喜欢写诗？我觉得诗可以把汉字的这几种美都体现在一张作品上面，比较耐看。诗当然要有意美，否则这首诗就成为一个空架子。诗还有语言的美，意美要通过语言的美体现出来，否则也就达不到一定的高度。语言是思想的直接体现。即便你的思想很高，但如果没有语言，那么这个美在哪里，别人也无从得知。作诗的时候反复琢磨，就是为了找到最恰当的语言来表达你的思想，使二者达到契合。这需要要下很大的功夫。

为什么书法家除了写字，还要写诗呢？或者说诗人为什么作诗还不够，还要写书法呢？因为一种艺术总有其局限性，就作者的心理来说，还需要另一种艺术形式加以充实。歌唱还不够要舞蹈来补充，书法还不够，有时候就要写诗、要作画。写诗不仅仅是为了说明这件书法作品上的诗是我的，而是为了达成这样一种目的：这件作品上面的诗、书、画，是我的人生观、世界观、审美观的体现，是一个整体。

有时候人家叫我写字，写一首七言律诗，我觉得有点长，

如果是一张小纸，写绝句好像还容易些。我有一首诗写过几次，回过头再来看看，我觉得这首诗还是有一些味道的。这是一首七言绝句（图12-3）：

> 竹丛黄雀声声噪，
> 拂面杨花人意闹。
> 好雨疏风一夜间，
> 山村围着余芬绕。

"竹丛黄雀声声噪"，我在城外住过一段时间，那个地方的门口有竹子，是一簇，如果人要抱的话，可能得三四个人才能抱住。竹子里头有麻雀窝，麻雀在喳喳叫，你不知道它在哪里，它突然飞出来了，又飞进去了，很有意思。这个"噪"字和美好的声音有点不一样，有点烦躁的意思，不是说鸟叫不好听，就是闹。"拂面杨花人意闹"，我想大多数人不太喜欢杨花，我自己有呼吸道毛病，更不喜欢，加上人多，闹，感觉很烦。不同于"红杏枝头春意闹"里的这个"闹"，大家可以自己领会。同时"闹"和前面的"燥"，又构成了呼应。第三句是"好雨疏风一夜间"，就像杜甫说的春天"好雨知时节"。"山村围着余芬绕"，山村就是我住的那个地方。这首诗叫《山村春晓》，因为经过一夜风雨，树木花草有一种香味出来，本来想写"余芬围着乡村绕"，后来我改了一下，"山村围着余芬绕"，这个山村就动起来了。这首诗里头有声音，有颜色，有触觉，有味觉，有时间，有空间，还有动和静，也许还有别的。

图 12-3
沈鹏 《山村春晓》
▲

图 12-4
沈鹏题《快乐老人报》
▲

诗可以表达的东西很多，诗和书有一种内在的沟通，刚才说到情感，诗言志，书化于情感，要有节奏，要有韵律。另外，书法和诗总体来讲都不能给人知识，有人把书法的文词或者诗当作内容，把书法当作形式，这是一种错误的理解。我举个最简单的例子，我给《快乐老人报》写了一个报头（图12-4），每次拿到报纸，我都很喜欢看。"快乐老人报"，我觉得写得还可以，如果我写一个"悲哀老人报"，我拿到手里不会很高兴，那是因为文字起到表意的作用，而不是书法本身。书法是一种独立的存在，不因为你所书写的素材而改变。比如说，《兰亭序》开头一段很高兴，到后面又感叹一番，有点悲哀，那你要用两种字体吗？书法是一种形式美，形美以感目，但是它不仅感目，不只止于眼睛，还要诉诸你的审美、你的感情。

如果理解了书法的本质，我们就能够区别书法和其他艺术，从而把书法的研究水平和书写水平发展到一定的高度。

2014 年 8 月 7 日，北京国谊宾馆，
中央文史研究馆"中华传统文化与诗书画讲坛"讲座

书法相对于文字内容
而独立存在

有教无类

我参加全国政协会议期间，写了个提案：《建议中小学停止三好学生的评比》。这个问题我考虑了好几年。我在写材料的过程中，在报纸上看到北京实验二小已经这样做了。当然还仅仅是北京实验二小，我们应该呼吁，争取把这种做法推向全国。为什么要提这个问题呢？"三好"即思想品德好、学习好、身体好。"三好学生"的评选活动，本来无可非议，但现在一些不良社会风气，已经侵蚀到学校里面，出现了一种不正常现象。为了评"三好学生"，家长拉关系、找捷径、请客送礼，甚至还要拉票。这对孩子的成长是很不利的。另外，有一种"三好学生"，不仅思想好，还是乖孩子，老师怎么说怎么听，但是缺少创新精神，这也不是一个好现象。更重要的问题是，我们的教育，是培养少数尖子呢，还是让所有人的素质都通过教育有所提高？

有这样一个小故事。我们有一个学校的老师到美国的一个学校访问，带了两个小礼物，给谁呢？给品德好、学习好、身体好的"三好学生"，一个男学生、一个女学生。但是对方这样说："我们这里没有这样的学生。我们这里的学生都是好的，有的体育很棒，有的某一门功课很好，我们没有最好。"我觉得这样一种教育理念，很值得我们反思、借鉴。教育学家陶行知说过："只有不好的老师，没有不好的学生。"学生在成长发育时期，有时候表现好一些，有时候表现差一些，或者不同的功课发展不平衡，这都是正常现象，不要因为评"三好学生"，把一部分学生排斥在外。这是一个教育

理念的问题。孔子也说："自行束修以上，吾未尝无诲焉。"他认为没有人是不可教的。他只是在相对意义上讲过，要因材施教，比如某人不具备学习书法的才能，就不要硬教他书法，他也许喜欢舞蹈、喜欢音乐，可以在其他方面多培养他。

为什么在座的各位同学，创作的书法作品字体多样、风格各异呢？就是因为每一个人的爱好、兴趣、禀赋、素养都不一样。作为老师，要善于发现，而大家也要善于自我发现。我们要知道在书法创作上，如何更好地表现出自己的优点，表现出自己的特长。自我发现，离不开总结，每写完一张字都要总结，发现自己的优缺点，好的地方怎么巩固，不好的地方怎么改进，要不断有新的考虑。

书法相对于文字内容而独立存在

我看了一下大家整理的材料，分两个部分：一部分是大家听完我上次课以后的感想，一部分是提出的一些问题。

先说第一个方面。

大家都认为我提出的十六字方针，能够有效地用于实践，触发大家对书法艺术有更多的思考。大家谈到，创作应该是在尊重书法艺术规律基础上的个性发挥。说得很好。当下，创作风格常是由展览引领的，好多人为了入展，盲目跟风，成了模仿秀。作者的心思，用在揣度评委的好恶上，没有真正关注书法艺术本身。没有考虑我应该怎么写，我要怎么发挥我的情感，怎样在书法里体现我对美的感受。光考虑别人，

为别人而写。做给别人看，不是真正出于自己内心的需要。

还有的同学认为，"宏扬原创"的提法是及时的，是有远见的。但是，我提出"宏扬原创"，不是因为当前存在的这些问题。对于当前存在的这些问题，我有看法，但我想得并不太多。"宏扬原创"，是从艺术自身发展的规律中得出来的。历史上的艺术大家，都是因为其原创而有所成就，不但都有自己的东西，而且不断超越自己，甚至超越古人。如果把这个规律理解深透，当前一些现象是否正确，都能够做出判断。能够正确判断，认识提高了，那么创作自然有所长进。大概15年前，有一次我在讲课的时候，有人当场站起来说："我们来这里，就是想把书法学好，要提高，我们不是没有钱，但是我们要学到东西。"说着就从兜里掏钱。他的意思是要学有所成，这没错。但是也要知道，有些问题是思想上的、观念上的问题，只有理解得比较深以后，笔下才能有长进。这一点是远水和近火的关系、长远和当前的关系，要想清楚。

再说第二个方面。

大家提出了一些问题。比如，我说过这样的话："书法本身是一种独立的艺术，离开了书写的特定内容素材，书法也是独立存在的。"那是不是意味着可以这样理解，书法创作用不着写古诗佳句，完全可以写一些低俗的言语，或者根本不需要文字？实际上，这不是我的本意。我想说的是，书法是一门独立的艺术，这一句没有错，而且，书法是相对于书写的文字内容而独立存在。这是我的基本意思。

音、形、意之美

汉字有音、形、义三个方面，从哪个方面看都很美。汉字的创造，有象形、形声、指事、会意、转注、假借，本身就能传达出一种文化内涵。按照外国美学来讲，文字只是一个符号，红，是一个符号，花，是一个符号，如果换成另外一个字，也可以代表花。汉字不是这样，它讲究意美。"花"，下面是一个化，化和花的读音是接近的，上面一个草字头，说明它是植物；再如"武"，止戈为武，戈就是武器，止，止住它，这就是武；"信"，人言为信。这都是会意。许慎在《说文解字》序言中讲了"六书"，大家可以读一读。中国文字，有它的文化内涵。然而，汉字的文化内涵还远远不止这些，现在不细讲，我自己也在学习当中。比如空闲的"闲"，原来有一种写法，门字里面是一个月字，现在都统一成为门里是一个木字。我认为这两个字是相通的，但是闲、閒有内在的区别。"莫等閒，白了少年头"，这里应该用"閒"。但是沈三白《浮生六记》里面的"闲情记趣"，应该用"闲"。现在的简化字，有得有失，有些可以简化，但是我们要知道它的内涵。在汉语里，同一个字或词，是可能有多重词性的：动词、名词、形容词、副词。比如说事情的"事"，这个"事"是名词，但也可以用作动词，比如"事君"，就是给皇帝办事。无所事事，后边的"事"是名词，前边的"事"就是动词。总之，中国文字的意美，是外国文字达不到的。但外国的语言，也有它的美，现在我们不说这些。

汉字还有声音的美，平上去入，还有阴平、阳平。所

以四声，可以分为八调，甚至十六个声。再就是形美，现在我们所从事的书法艺术，就是形美这个范畴里面的。难道就不要文词美了？当然要。那是综合修养的体现。《兰亭序》是一篇很好的文章，如果文章不好，字不就大大减色了吗？我们说书法本身是一门独立的艺术，就是从书法着重表现汉字的形美这一方面而言的。

书法不能直接体现文章的哀乐

我说过："书法不能直接体现文章的哀乐"，有的同学说从《祭侄文稿》中，可以感受到作者情感的波动，不是恰好说明书法可以传达情感吗？这个看法，我认为也要综合分析。我家里有一份《快乐老人报》，报头是我写的。每次看到这个报头，我都很快乐。我又是老人，我又很快乐。另外我自认为，这几个字写得还比较不错。但是我的这种快乐是源于书法吗？我个人认为，它有一种义的暗示，比如说不用毛笔写，而是用几个宋体字集成"快乐老人报"，也可以给人一种快乐的感觉。

文字对书法情感的表现，有它特殊的作用。艺术是有意味的形式，但意味在不同的艺术里面，也是不一样的，书法跟绘画不一样，跟音乐不一样，跟舞蹈不一样，更不用说，跟散文、小说也不一样。书法的情感，就是书法艺术所特有的。我们应该多从书法艺术的本体来理解它、发挥它。

书法的构成

书法的构成，一是线条，二是结体。书法无非就是这两方面的结合，其中线条是最基本的。再扩大来讲就是篇章，篇章也是结体。比如说，书法的对偶范畴有很多，轻重、疏密、大小、快慢、抑扬、虚实、顾盼、连体独体、中锋侧锋等。提到连体，章草不可能有连体，它是一个字一个字的，到后来孙过庭写《书谱》的时候，也是独体，虽是草书，但它是字字独立的。连体就是好几个字连在一起，就像好几个音符构成一个拍。现在人写草书，有的两个字连着，有的三五个字连着，要用得恰当。

总而言之，书法是有感情的，书法家在创作作品时，也是随着所写的文章，情绪会有所波动。但是，书法还是有它自身的一个规律。我们要追求书法的美，许多理论家都说过，书法的美是纯粹的。这好像又回到原来的问题上来，要把书法的形式和内容区别开来，要辩证地看，不要把内容简单化。书法给人的感受，是用笔、墨、纸、砚创造出来的，同小说、散文等给人的感受是不一样的，要从这一方面多理解。

想象力

还有同学提出想象力和知识的关系。他们认为，如果一个人没有足够的知识，想象力也不会高。知识作为一个抽象概念，其内容是有限的，但对知识的学习是无限的。有同学问：到底知识是想象力的源泉，还是想象力是知识的源泉呢？爱

因斯坦已经说过了，想象力比知识更重要。还是想象力重要。我想这个问题，是不是想问：知识是想象力的基础，还是想象力是知识的基础呢？这个问题大家可以考虑。知识也很重要，但对知识要善于融通。相对来讲，知识越多，想象力越丰富，假若你不善于把知识融通，那么想象力也就无从产生。获得了很多知识并不等于就有想象力，想象力要依靠直觉，直觉很重要，同时还要依靠逻辑推理。有了直觉和运用直觉的能力，有了逻辑推理的能力，想象力才能够提高。这样一种能力，一部分靠天赋，一部分靠学习。

想象力在书法创作中表现在很多方面，"折钗股""屋漏痕""龙跳天门，虎卧凤阙""怒猊抉石，渴骥奔泉"，都是。但有一点必须说明，我们还得认真临摹，深入研究笔法，投入创作实践，提高自己的基本功。不然，想象力就是空的。但是反过来，如果光有基本功，缺乏想象力，那么要想提高，恐怕也很有限度。

《兰亭序》

大家临摹的《兰亭序》，我看不错，下这么大的工夫，封闭式的五天，废寝忘食，像赵壹《非草书》里有一段："专用为务，钻坚仰高，忘其疲劳，夕惕不息，仄不暇食。十日一笔，月数丸墨。领袖如皂，唇齿常黑。虽处众座，不遑谈戏，展指画地，以草刿壁。"但是，光这样是不够的，赵壹还主张要广泛学习，"博学余暇，游手于斯"。

《兰亭序》里的字写错了，把它涂掉，这是正常的。像

"向之"两个字加重（图13-1），把下面盖掉，他涂掉的地方不是墨团，是淡墨。《兰亭序》前后两段，感情是有区别的。一幅字在书写过程当然会有变化：前面比较平整，稍微有些虚，空间比较大；后面字稍大一点，行笔比较重一点。《兰亭序》的收笔很微妙，要多注意。这一点可能最难学。收笔时是很细微的，然而，它是留有余地的，无往不收、无垂不缩，也是比较有锋芒的。这些地方要学到，很难。

2012年3月，八一集训队，沈鹏书法创研班授课实录三

图 13-1

《兰亭序》（神龙本）中的"向之"

▶

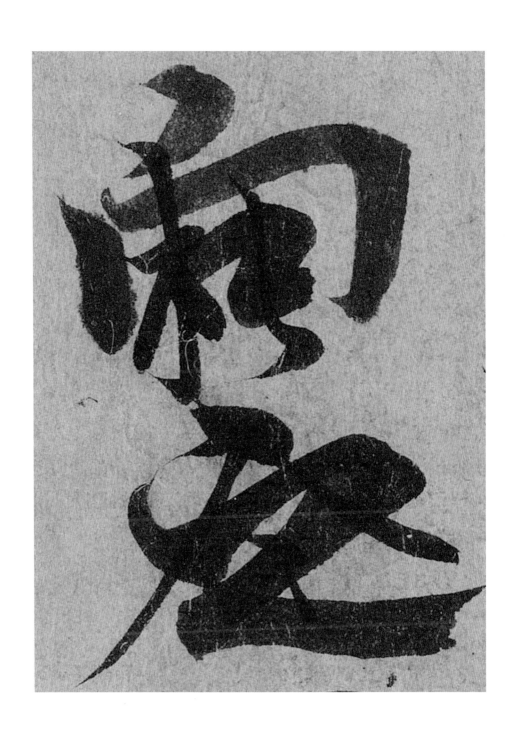

　　　　　　第十三讲　书法相对于文字内容而独立存在

第十四讲

王国维论治学三境界

我写了一件书法作品，内容是王国维论治学三境界，借此机会谈谈做学问的三重境界。国学大师王国维在《人间词话》写道："古今之成大事业、大学问者，必经过三种之境界：'昨夜西风凋碧树，独上高楼，望尽天涯路'。此第一境也。'衣带渐宽终不悔，为伊消得人憔悴'。此第二境也。'众里寻他千百度，蓦然回首，那人却在，灯火阑珊处'。此第三境也。"他所讲的治学三境界，是引自古人的诗词：第一段引用晏殊《蝶恋花》"昨夜西风凋碧树。独上高楼，望尽天涯路"；第二段引用柳永《蝶恋花》"衣带渐宽终不悔，为伊消得人憔悴"；第三段引用辛弃疾词《青玉案》"众里寻他千百度，蓦然回首，那人却在，灯火阑珊处"。按照王国维的说法，第二重境界引用的是欧阳修的词，实际上出自柳永。我的理解是，像王国维这样的大学问家对前人诗文烂熟于胸，肯定是不需要查书的，就凭记忆一般都引用得比较准确，但是有时难免也会有小失。这种情况在鲁迅的杂文里也出现过，无伤大雅。

第一重

王国维提出的治学三境界，有一些朋友是读过的，有的没有读过。没有读过的要学习，读过的也要再学习，而且要不断加深理解。我最近再一次重读，也觉得有些新鲜的感受。

先讲第一重境界。"昨夜西风凋碧树"，昨天晚上，西风吹来，绿树凋零了。这个"凋"字用得非常好，诗词里的动词十分重要，一般人可能用"残"，或者用"催"，抑或用"摧"，

也可以是吹风的"吹"，但是都没有这个"凋"字准确独到。大概到秋冬交替的时候，树叶就凋零了。"独上高楼，望尽天涯路"，独自一个人登上高楼，秋高气爽，能看到很远很远的地方。这几句话，原是写景、写人，借用来说明做学问的第一重境界。大家注意"独上高楼"这几个字，为什么要一个人上、为什么要独，我觉得至少有两层意思：第一层是居高望远，排除干扰，不与世俗同流，有独自的立场和见解；正因为这样，我觉得第二层就是讲要耐得住寂寞。"望尽天涯路"，因为站得高，所以看得远。王国维在这里强调的是做学问要高瞻远瞩，要有远大的志向、远大的目标。如果不是独上、如果站得不高，也就望不到天涯路，注定只能成为凡庸的人物，做平庸的学问。以上说的是第一重境界。

第二重

再讲第二重境界。"衣带渐宽终不悔"，古人的衣服多为宽袍大袖，束一条带。"渐宽"，为什么会渐宽？人瘦了。如汉代的《古诗十九首》第一首中有"相去日已远，衣带日已缓"，越走离家越远，人瘦了，衣带就宽缓了。"为伊消得人憔悴"，为了理想中的人、为了心爱的人，憔悴了。引申到做学问上面，就是说要刻苦追求，日夜不停地追求。做学问必须要经过这重境界，否则，第一重境界就空了。"望尽天涯路"，望得再远也没有用。"独上高楼"，上到那儿干什么？还要刻苦，还要全力以赴地追求。古人所谓"十年寒窗"的苦功，世界上再突出的天才也不能不经历这个阶段。

第三重

　　最后讲第三重境界。辛弃疾词，题"元夕"，极力写元宵节热闹的景象。"众里寻他千百度"，在人群里寻找心爱的人，"千百度"，就是无数次地找，人太多了，但还是要千百次地苦苦追求。突然一回头，"蓦然回首，那人却在，灯火阑珊处"。心爱的人，原来就在灯火若明若暗的那个地方，很有朦胧的感觉。或者，也可以认为已经找到了，但是还要进一步去追求，直到零距离地接近。"蓦然""阑珊"词很好，有时间、空间，给人联想的余地。

　　这三重境界，是相对独立的，在人生的各个阶段，可以同时并存也可以交替进行。比如大家这一次学习，也可以说就是第二重境界，"衣带渐宽终不悔，为伊消得人憔悴"，大家全力以赴在学习，集中精力，心无旁骛。然而第二重境界不会从这次学习才开始。第一重境界的起点或迟或早，或高或低，在志向高远的人身上总会有所体现。至于第三重境界，可以说是人生的大完美，但有时面对一个难题、一件难事，经过刻苦努力而蓦然有所获，也可以纳入第三重境界吧！王国维说的毕竟指"成大事业、大学问者"，所以我们要对自己提出高要求。

　　《孟子》中有一则故事："弈秋，通国之善弈者也。使弈秋诲二人弈：其一人专心致志，惟弈秋之为听；一人虽听之，一心以为有鸿鹄将至，思援弓缴而射之。虽与之学，弗若之矣。为是其智弗若与？曰：非然也。"是不是后一个人不及前一个聪明？显然不是。所以孟子说，下棋虽是小技，但"不专

心致志，则不得也"。"衣带渐宽终不悔，为伊消得人憔悴"，为什么不悔？因为有追求、有目标，要独上高楼，绝不半途而废、浅尝辄止，宁可为之憔悴，哪怕人都变瘦了，也还要坚持。经过不断地追求，到达理想境界。然而，这重境界也没有结束，还在继续着。三重境界的原意都与爱情有关，王国维取来比大事业、大学问的必经之路。王国维在引用之余作幽默语："此等语皆非大词人不能道。然遽以此意解释诸词，恐为晏、欧诸公所不许也。"

解读：草书《王国维论治学三境界》

再跟大家探讨一下我的书法作品，这是一件草书，写王国维的治学三境界（图14-1）。创作中有些想法借此交流，互相有益。过去我常讲，一幅字写完一定要反复看，但是放在桌上看、放在地上看，再挂到墙上看，感觉是不一样的。看作品一定要保持距离，随字的幅面与字体大小有区别。我有一个朋友，习惯把写好的作品放在地上看，随便往地上摆，也不讲横竖规矩。他说，既然能在墙上挂，为什么不能往地上放？实际上，把作品放在地上，而且是乱放，很难有好的效果。

不按常规于创造性思维有益，但有些共性的规律，是需要遵守的。比如黄金分割，即0.618，把长为1的直线段分成两部分，较长一部分对全部的比等于其余一部分对这部分的比，大体为2:3，3:5，5:8，8:13……一本书、电视、电影银幕的比例大致上就是黄金率，这个比例适合人的视觉

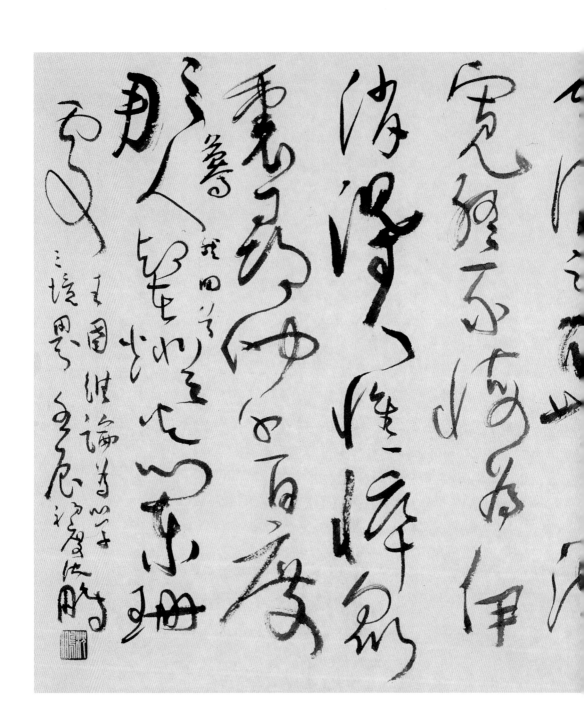

图 14-1
沈鹏《王国维论治学三境界》
◀

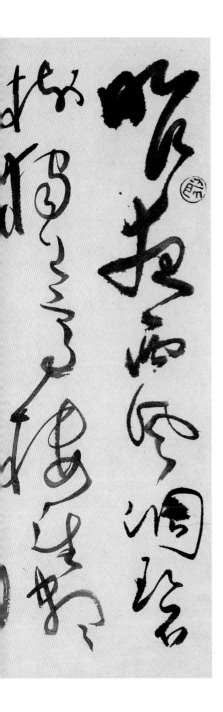

习惯。这些都是从古希腊以来人们研究得出的结论，不要轻易否定。但是有一些比例可以变化，不是不能变，在合理的情况下是可以变的。比如人体是对称的，所以衣服也是，但有些非对称的衣服，也有美感。但不管怎么说，衣服的对称美，仍旧是永恒的。我建议大家写好一张字，倘是比较大的，最好挂在墙上看，面对着它，还要注意远近距离，最好是既能看得全面，又不至于太远，以保证视觉的总体效果。并且要细看，看每一个字是不是经得起推敲，是不是有视觉冲击力，是不是够耐看。现在有很多作品，都是为展览而作，尺幅大、吸引眼球，"致广大"却较少顾及"尽精微"。

我把我写这张字的过程简单说一下。首先说一下它的形制，现在有些人的创作习惯，一般不是4尺整张，就是4尺对开。因为展览举办方不欢迎横式。这都属于作品的外部形式，然而成了习惯，也会有损于审美的多样性。我这幅字是随便裁了一块皮纸写的。开头"昨夜"两个字，墨涨得比较厉害，"昨"字的日字旁，墨涨开，"昨夜"写得比较大，继续写下去就要有变化。过去王铎、傅山写字常出现涨墨，有可能跟用的材料（绫、绢）有关。如果用墨太多，墨涨得太厉害，也可以弃置。但"昨夜"两个字写完以后，感觉还可以继续写。用墨的对比，我平时不够大胆，也许是缺点。第二行笔画比较细了，因为右边的"昨夜"写得比较大，粗重，如果还写得比较粗甚至还那么大，那就缺少变化了。这里面就有一个行气的问题，所谓的行气，就是要照顾行与行之间的关系，要有对比，在对比中形成变化统一。"独上高楼望尽"，这几个字连着写。"独上高"几个字稍微长一点，与右边"昨夜"两

字拉开距离。"独上高楼望"几个字一气下来，偏右，所以"尽"字重心往左偏一点，显得行气更好一些。第三行"天涯路""衣带渐"几个字，想尽量与右边有对比。"渐"字由三部分组成，三点水、一个"车"、一个"斤"，三点水和"车"拉开，"车"向右边一行靠，三点水向左边一行靠，整个字拉得比较开。

我记得陆维钊先生写字，比如说昨天的"昨"字，左边的"日"和右边的"乍"，中间空隙很大，"日"字往左边一行靠，"乍"字往右边一行靠，我觉得这是他的特点，我是受他的启发，也借鉴了这一点。偶尔这么写是可以的，但不能都这样，都这样又会形成习气。"伊"字写得比较正，比较宽绰，在总体上形成了虚实的对比，这也是一个变化。再下面"消得人憔悴"，"得人"写得比较重，和第一行的"昨夜"形成呼应。前面"昨夜"比较重，后面没有呼应会欠完美，但在什么地方形成这种呼应，事先并没有任何考虑，不过创作过程中会有一种感觉，就到这里形成了。"众里寻他千百度"，"那"字比较重一点，又是呼应，"人却在灯火"笔画突然变细了，字形偏小，"阑珊"的"珊"字和前面第四行的"伊"字一样，相对来说比较正。

一件书法作品，真草隶篆可以杂糅，但要做到整体的和谐。我临过几遍从篆书转变到汉隶这个阶段的作品，比如《阳泉使者舍熏炉铭》（图14-2）。书体在历史演变的过程中往往会出现新意。魏晋时代书法介于隶楷转化期间，别具一格。有些魏碑笔锋被刀锋淹没，趣味降低，我们要多看那个时期的书写体，看佳品。说融合，也不大可能在每一件作品中把各种书体融进去，但是随时要有一点加减，来丰富内涵。另外，

图 14-2
沈鹏临《阳泉使者舍熏炉铭》
▶

我觉得不一定每一件作品的墨色变化都非常大，但也不能没有一点变化。有时候变化是即兴的，即境生变，平常在我们潜意识中储藏的一些感觉，这个时候就用上了。这里说到底还是要有储藏，平时多学多看，不然新意从何而来？

补字

这件作品"蓦然回首"几个字，写的时候漏掉了。漏字或写错字这种情况，大家可能也遇见过。或是因为一点小事走神了，或是掌握得不够熟练，创作过程中可能漏掉或写错字。按照我的习惯，如果写得不大满意，撕掉拉倒，不觉得可惜，但这一幅字我感觉还可以，所以就又把漏掉的字给补上了。怎么补这几个字？这里面也挺有学问的，要做到尽管是补上去的，但要让人感觉是自然形成的，好像本来就应该是一件作品里面不可或缺的一部分。按照作品来看，补这几个字能利用的空间有限，不能写大，也不能过小，也不能写得很紧密，只能相对松一点。"蓦"字偏大，"然回首"较小，间隔大，全看整体效果。另外，后面"王国维论为学三境界"几个字也比较小，这也可以看作一种呼应的需要。

一件作品，我们要把它当成一件独立的、完整的艺术品，补上的字不要认为是外加的，要把它当成整体的一个有机组成部分，这是我的一点创作体会。当然，以上所说都是事后对作品的分析，写的时候有没有这个意识呢？要说没有这种意识，那怎么能写出来呢？但如果脑子里斤斤计较于"安排"的话，作品也就不能自然形成了，就显得生硬、做作。这种

意识应该在若有若无之间。古人名作、佳作，常有将字覆盖、涂抹、圈点的现象，无论怎样，都不损害作品的完美。

我家里挂了一件八大山人书欧阳修《昼锦堂记》五尺整张的复印件，个人风格突出，做得比较明显。我有文章《溯源与循流》做了分析。我问过王朝闻先生，石鲁的画做不做？他说"做"。我又问石鲁的字做不做？他说"更做"。其实，书画创作不做或完全靠做是不可以的。所谓的做，就是有意识地安排，但不能一心想着经营、安排，把功夫都放在这上面，作品的格调也不会很高。石鲁的画，在构思上着力，像《南泥湾途中》一类，还有晚期小品，都很有生活气息。苏东坡说得好，"无意于佳乃佳尔"，但也不可以完全无意，那样的话，"佳"也不会有。书画创作，要达到既有意也无意的境界。

做学问，起点要高

回过来再谈做学问的三重境界。做学问，起点要高，要看得远，而且肯下苦功夫，要"为伊消得人憔悴"，最后才能进入到理想的境地。也有人会说，我的追求尽管不那么高，但也不低，不也有了成绩吗？不想吃那么大苦头。然而王国维那段话是专门针对"成大事业、大学问者"而言的。我们应该知道"取法乎上，仅得其中；取法乎中，仅得其下"（《易经》），做学问还是要取法乎上，培养高的境界、高的思维能力。平常要多看经典的书法作品，提高眼界。严羽《沧浪诗话》说："见与师齐，减师半德。见过于师，方堪传授。"见识与老师一样，便只能获老师之半；见识超过老师，才能传道授

业。此话说到点子上了。

书法教学应当多元化

书法教学，我认为可以也应当是多元化的。培养人才的途径不是单一的。佛学讲修道的途径，"顿悟"与"渐悟"都成正果。十六字方针并不是我发明的，是从历代书法大师的经验中总结出来的。科学、文艺都是如此。"宏扬原创"意味着从传统的精髓里面找到你所需要的那一部分。下面紧接着就是"尊重个性"，尊重自己的个性也尊重别人的个性，这样就多元化了。光尊重自己，唯我独尊，就没有多元。你好我好大家好，也无所谓真正的多元。任何学科都是这样的。自己的所有个性也并不都是好的，比如创作过程中的习气，好吗？习气恐怕很难融入共性。共性里有个性，个性里也有共性。个性和共性的关系，我们一同认真研究。学优秀作品也不要局限少数几种。有人认为当前不少创作皈依"二王"，又仅得表皮，甚至陷入套路。这意见值得参考重视。

有两句话，很深刻。一句是马克思说的："任何领域的发展，不可能不否定从前的存在形式。""任何领域"，各学科门类都包括在内了，书法也一样，历史上的书法大家如张芝、钟繇、二王、苏黄米蔡等，也都是在继承前人的基础上又有所否定，然后再加上自己的东西。还有一句话是恩格斯说的："在辩证法中，否定不是简单地说不，或宣布一事物不存在，或用任何一种方法把它消灭。"以上两段话要合起来读。否定，不是简单地把以前的扔掉，消灭推倒重来。辩

证法的否定，是在继承基础上的创造。我觉得，这两句话把辩证法的方法论说得非常透彻了。

最后，希望大家在继承前人的基础上多融合、多发挥自己的想法。写完以后挂着看，好的地方保留下来，不好的地方加以改进。这里要掌握一个度。适度、恰到好处，是很难做到的，所以我们要培养比较高的审美境界。一件书法作品的好和坏，如果用最简单的语言来说，离不开雅和俗，不能否认这一点。今天看到同学们的作品，水平不一，总体来说还要注意加强基本功。有些人的字，你看了之后感觉将来有前途、有好的发展，虽然暂时写得不太好，但是会有发展的空间和潜能；而有些字尽管写得熟练，但让人感觉要进一步提高比较难。无论处在哪一种状态，都要学习。前一种不学习不行，后一种如果能够很好地学习、认真地改进，当然也能提高。治学三境界，中间一重非常重要。没有这一重，前一个落空，后一个也达不到。我平时与人谈问题，有人一听立即表示懂得，有人却懂得慢，喜欢怀疑、提问，再独自去想。我个人比较推崇后一种，对许多事常常处在"不甚懂"的状态。像饮食，保持一点饥饿感，这样比较好。

附问答

问：您在十六字方针中讲到"艺道并进"，这个"道"除了书法的内容，是否还包括别的内容？

沈鹏：道是一种境界，即人生观、世界观，直至对世界的终极思考。"技""艺""道"，是三个层面。没有技，即没有了艺，也无所谓道，然而最高层的道始终处在支配地位。技进乎艺，道在艺中，艺体现道，道带领艺，促其前进。不同的哲学流派，不同的学者，对道的理解也不一样。老子的"道法自然"与儒家的"天人合一"，异中有同，同中有异。老子讲"无为"，儒家讲"文以载道"，儒家注重艺文的功利性。历史上儒、释、道三家对书法都有影响。但书法的本体是纯粹的，书法有它的独立性、特殊性。讲儒、释、道对书法的影响，我想最好不要简单化。

问：书法创作讲究"计白当黑"，《书学漫谈》一书中有您许多书法作品，感觉您很好地处理了计白当黑问题，是不是技法解决之后，计白当黑就比较重要呢？

沈鹏：《老子》第二十八章有"知其白，守其黑"，疑为后人篡加，涉及治理天下之道。"计白当黑"，在书画创作中讲空间运用之妙，下笔着墨的时候，要让周围的空白充分发挥艺术效应，看作"黑"的不可分割部分。黑白表现为有无、松紧、疏密等，与黑白相对应的是虚实，白往往是虚的表现，然而，白和虚也不是一个概念，空白不一定就塑造了虚。虚

是一个高境界。黑白一般来说是墨色的运用、分布，因为黑白的运用可以造成虚实，但虚实是更高的境界，不等于有了黑白就有虚实。大家在创作实践当中要多体会、多研究。

你的问题，似乎把"技法"与"计白当黑"区分开了。技—艺—道，大体上划分为三个层面，实际上三者从一开始就不可能截然区分。哪有脱离艺的技，又哪有脱离技的艺？初学者起始阶段多注重技法，技法的高下也不能不体现艺术的高下。至于道，立足高、远，往深里说，与初学者也不会毫无干系。初学者起点的高下，不也可以与道相联吗？道也是多层次的。至于"计白当黑"，主要是书法艺术性的一种体现，既是艺，也含技。仅写一个正楷字，提按、收放、粗细、疏密之间，就有"计白当黑"。八大山人、齐白石画鱼，留下偌大的空间，黑白处理很妙，并且让观赏者的联想超出画面。"计白当黑"扩展到虚实、有无以及书外的境界，便与道相通。

2012 年 9 月 14 日，八一集训队，沈鹏书法创研班授课实录四

无意于佳乃佳耳

书意存焉

最近中国书协有个展览，我写了张字，有一点我可以说一下。因为身体不好，我是分两次写的。我不能一气呵成，写了差不多一半，休息一下再写另一半。如果说我写这个字有什么让我自己满意的，那不在于这张字本身，而是写完以后，中间哪停了，又从哪开始了，我自己都分不清楚了。当一张字要分两次写的时候，要注意，你那个气得管住。你在停止的时候，哪怕跟人聊几句话，也要保持你那个书意。就像米芾说的，虽然不在作书，也要有书意存焉。

否定与继承

今天来，本来是说见见面、拍拍照，后来又问我能不能再讲几句。君子赠人以言。我说中午一定要好好歇一歇，但是我也知道我休息不好，因为我家楼下在装修，惊天动地。不得了，这样的情况在前年差不多持续了十个月，不到一年，今年现在好像是旺季，又来了。由此，我也想到一个问题，什么问题呢？就是中国人什么事都喜欢推翻重来。做得不好的，你可以重来，但做得好的，你要继承。大家应该都读过《阿房宫赋》，项羽就把这个阿房宫全部烧掉，楚王一炬成焦土。华丽的阿房宫，消耗了大量的人力财力，项羽不管。

农民运动便是这样，前朝的这个门、那个桥、那个楼台亭阁等，全都要毁掉。文化是有继承性的，不能够把过去的都否定。过去文化有没有不好的东西？当然有。不好的东

西要否定掉，要扬弃。但是好的东西，我们必须继承。为什么过去一个时期里头，好像大家对国学比较感兴趣了、重视了，甚至有一点敬畏的感觉了？因为有些东西我们否定得太多了。但是在肯定的同时，我认为有时也未免好坏不分。

说一件小事，有人让我写字，我就很认真地写了一首苏东坡的《水调歌头》（图15-1），"明月几时有，把酒问青天。不知天上宫阙，今夕是何年。我欲乘风归去，又恐琼楼玉宇，高处不胜寒"，一直到最后，"人有悲欢离合，月有阴晴圆缺，此事古难全。但愿人长久，千里共婵娟"。这位年轻朋友拿回去看了，说先生的字写得好，但是里头有悲、离，高处不胜寒，还阴晴圆缺，这样好吗？我跟他解释，他说这是领导说的。领导要考虑这些，显然是另有什么目的了。我告诉他这是苏东坡的《水调歌头》，是经典，他说这个不是苏东坡的，是苏轼的。话说到这里，有点难以为继了。这个例子有点极端，这么经典的诗词，他这么来理解，那你怎么跟他有共同语言呢？我们现在社会上这种肤浅的、功利的、不正的东西，恐怕使我不能不想到更宽泛的问题。

我老家在江阴，那个地方很好。王安石有一首赞扬江阴的七律诗。诗前半段说江阴的物产有多么丰富，人情有多么好啊，后一半就是说他很想来江阴，想乞一官，乞就是求，求到江阴来做个官，但是他求不到，感觉有一点遗憾。那照这么说，如果要写的话，那我们只能请沈鹏写上面一半，因为王安石想到江阴当个官，没当成，不就不吉利了嘛。

现在我们的文化状态，我不能说去否定一些东西，但是至少我们应该清楚现在是处在一个低下的状态。写招财进宝，

图 15-1
沈鹏书苏东坡《水调歌头》
▲

把四个字拼为一个字，这个大家都知道，是不是？福禄寿喜财，大家也都知道。我们不能全部否定财，孔子也说了，君子爱财，但是君子爱财要讲道，也要讲义。我们也不否定要长寿，谁都希望健康长寿，现在报刊上，讲"怎么样让身体好""怎么样健康长寿"，非常多。可以做一个对比，我30多岁的时候，报刊上登"一不怕苦，二不怕死"的分量就相当于现在登的"怎么样健康长寿"。长寿并不坏，可以说人是的本性要求，但是如果我们不去想一想"人为什么要活着""生命的意义在哪"，如果不思考这些比较深刻的问题，那么我们的思想境界应该说是不高的。

《论语》里头有一段话，孔子批评一个人，说你这个人年轻的时候不讲"孝悌"，不懂对父母兄弟要好，年纪大了

你也没有"述"，孔子是讲"述而不作"，你没有述，你等老了，老而不死是为贼（这个"贼"不是做贼的意思）。我小时候就想这个老了不死就要成贼了，那时候我对贼的意思还不太懂，老了就要死了，好像也不大好吧。我看杨伯峻教授的《论语译注》里头，说一个人一事无成到老了白吃饭，那么这个人就是害人精。就是说人老了也要给社会带来点益处，仍然不能白吃饭。孔子说完这句话，拿着拐棍把那个人的小腿敲了两下，为表示重视吧。

并不是说越长寿越好，但也不是说人不要长寿。不顾特定的条件，硬要一不怕苦二不怕死，这跟年纪大了白吃饭做害人精一样，这两个极端都未必是人生的道理。

过去有一个说法，要继承民主性的精华，要抛弃封建性

的糟粕。这句话比较经典，而且流传比较广，大家似乎也都是这么认为的。这句话不能说不对，列宁也有过类似的说法，就是说每一个民族里头，都有两种文化。传统里面既有民主性的，也有封建性的，但并不是所有的东西都可以用民主性和封建性来简单地概括，也不是说凡是好的东西都是民主性的，凡是不好的都是封建性的，不能那么简单地讲。

《论语·学而篇》："学而时习之，不亦说乎？有朋自远方来，不亦乐乎？人不知而不愠，不亦君子乎？""时习"就是不断地温习，反复地去领会，不也是一件很愉快的事吗？有老朋友从远地来，见见面，畅谈一下不亦乐乎，多高兴啊！孔子说出了世间的一个普遍道理，一看就觉得孔子在讲真话。他也挺高兴的，他不是鲁迅曾经说过的，总是绷着脸。你看过去的图画、雕像上，孔子总是被刻画成一本正经、不苟言笑的圣人，但其实他有时候也挺幽默的，是很有生活情趣的，什么东西该吃，什么东西不该吃，腐臭的不能吃，有不好的味的不要吃。睡觉，"寝不语"，吃饭，"食不言"，他有很多生活上的道理。你不能简单地说，这个就是民主性的，那个就是封建性的。有一些东西，恐怕老百姓，尤其是贫困老百姓比较难做到，比如说隔夜的东西、有一点味的东西，在条件不好的情况下，你能一点不吃？就像我这个家庭也不算太差，我小时候也吃。有一点变味，煮熟了把它调调味再吃。那么你就说，孔子说的人不是一般老百姓，是比较有钱的人才能做到的，但是你能够说这就是封建主义吗？不能那么说吧。孔子的朋友来了，那孔子的朋友是什么人，孔子的朋友不都是有社会地位的人吗，不能那么说。就是一种普遍的人

情、普遍的道理。孔子也还说过，"吾不如老农""吾不如老圃"，我不如农民，我不如种果树蔬菜的人，他们懂的，有些我不懂。但是孔子又说"上好礼""上好义""上好信"，老百姓便服从了，于是"焉用稼"，自己不必种庄稼嘛！原来孔子还是站在统治者立场。

孟子说："民为贵，社稷次之，君为轻。""民为贵"，老百姓是高贵的。"君为轻"，君是轻的。"社稷次之"，社稷是第二位的。中间一句话，社稷就是东方社会。你看孟子都已经有这个思想了。《孟子》那本书里头反复地讲到君、民、臣之间的关系，他提到"君"有199次，提到"民"有160多次，他不断地在研究二者之间的关系，从而协调这个关系，使社会能够稳定下来。在孔子的思想中，大家都认为"仁"字是比较核心的。孔子的学生问他什么叫"仁"？他说"仁者爱人"，他说得很简单，用仁的心爱别人。假如你简单地去说，那你能爱敌人吗？凡敌人反对的我们都要拥护，你能爱敌人吗？不能这样简单化。

有一些话，应该说大家都不爱听了，比如说"唯女子与小人为难养也"。女子占到人的一半，是不是？把她们跟小人摆在一块，说难养也。这个"养"字什么意思？我想就是说难相处或难对付吧。也有人说，孔子并不是简单地轻视妇女，还举了一些其他例子。

学习要有分析。国学，中国传统的学问儒释道，很多都是交叉在一块儿，有的要加以融化，形成我们的传统。苏东坡就是一个儒释道兼有的人。《水调歌头》里头，既有儒家的入世思想，也有道家的出世思想。那么佛教呢？佛教是外

来的，然而进入中国以后，同儒家、道家融合，有了中国特色。禅宗就是中国佛教的特色，它也应该算作我们传统文化的一个重要部分。所以如果我们要讲国学的话，儒家当然很重要，另外还有释道，还有诸子百家。传统文化是多元的，孔子的思想本来也是百家中的一家。不过到了董仲舒那里，他要"独尊儒术"，后来就把儒家思想推为正统，排斥百家，于是学术在一定程度上就衰退了。

《非草书》

大家都很关心这么一个问题，传统文化跟书法有什么关系。我觉得书法繁荣的时期应该是思想多元的时期。孔子开课，他讲"六艺"，礼、乐、射、御、书、数。"书"，不就是书法吗？其实他当时讲的"书"还不是我们今天意义上的书法，主要是认字。"小学"，要学字，要懂得字的来源。字的来源是什么呢？"六书"，象形、会意、指事、形声、转注、假借，懂得这个字是怎么来的，当然也有个写的问题。那么这个写字怎么成为艺术呢，这又是后来的事。六艺里头的"书"，应该说还没有达到东汉以后书法的这样一种观念。不知道大家是否读过东汉赵壹的《非草书》（图15-2），当时，知识分子对草书处于一种狂热状态，一天到晚地写，把领子和袖子都弄黑弄脏了，把牙齿嘴唇都弄黑了，一个月要用好几块墨，狂热。但是赵壹不以为然，他认为草书既不是仓颉创造的，也不是先皇制定的，对于做学问、对于为政没有好处，所以要不得。他是站在传统的儒家立场看待草书，实际上也

是对待书法的一种态度，他认为一定要对政治有益处的才行。

但这样一种思想，"非草书"，"非"就是否定，否定草书，也有一点可取的地方。赵壹认为过去一些草书家，如崔瑗、杜度，都是有学问的，是博学余暇来从事的，即做学问空闲的时候进行书法创作。我个人认为赵壹站在传统的儒家立场，对草书是非议的。发展到后来的馆阁体，更严重了，就是直接跟科举考试结合起来，做文章必须要八股文，八个部分，有很严格的规矩，大大地限制了思想，越到后来，坏处越多。跟八股文相配合的书体是馆阁体，这是清代的叫法，明代叫台阁体。馆阁体要求写字整整齐齐，叫"乌方光"："乌"，乌黑、漆黑；"方"，方方正正；"光"，圆润，一笔下去，不要讲什么枯涩、浓淡，周围有一点模糊的感觉都不行。其实历史上好的楷书也不"乌方光"，王献之的《洛神赋十三行》，写得非常有味道。作为楷书，它每一个字的大小，大体上跟行书、草书的布局是一样的。在写的过程中，有很微妙的挪让关系，上下的呼应、左右的呼应，那是很微妙的。馆阁体当然不利于书法的发展，我现在把部分原因归咎于儒家思想，我个人是这样认为的，但也不是说儒家思想对书法就没有益处。就像我刚才说的《非草书》，赵壹反对草书——章草。但是，他说人家崔瑗、杜度这些大草书家都是在业余干的，都是有很高学问，然后才从事的。这个思想也是有益的，所以我们还是要多读一点书。

多读一点书，是不是马上对你的书法起作用？我可以简单地说，不会马上有用，但是非常有用。这个"用"看你怎么解释，要立竿见影地在你的书法里表现出来做不到，参加这一段学习，马上就把书法提高很多，也做不到。但是从长

图 15-2
赵壹《非草书》（丛书集成本）
▲

远来看，对于提高我们的修养，提高我们的思想境界、美学境界是有用的。当然，还要看怎么读。我们绝对不能像我刚才说的那样，对苏东坡的《水调歌头》那样来解读，那也太差劲了吧！

非关书也

严羽《沧浪诗话》中有一句话：“诗有别材，非关书也；诗有别趣，非关理也。”“诗有别材”，诗就是诗，它是另外一种体裁，“非关书也”，就是你读书跟它没关系；“诗有别趣”，“非关理也”，诗有另外一种趣味，跟理没关系。“诗有别材，非关书也。”这一句让我想到了刘邦，他几个大字也不认得，甚至拿儒生的帽子来小便，但是他能作《大风歌》：“大风起兮云飞扬，威加海内兮归故乡，安得猛士兮守四方。”他就表达当时的心态。诗言志，他言得很好，如果没有人生经历，他写不出这诗句来。我也写点诗，自己觉得有时候也没用什么典故，但是有诗情、诗意。有时候也能写出一些比较好的诗，但是确确实实我时常感觉到自己读书太少。对于“诗有别趣，非关理也”，写诗不是要你讲道理，是不是？诗不是理论文章。当然诗也可以讲道理，“半亩方塘一鉴开，天光云影共徘徊。问渠那得清如许，为有源头活水来”，这不就是理吗？但它不是写理论文章，而是有另外一种趣味。

前面严羽说到了一面，就是表达诗跟书、跟理没有直接关系，但是他接下来有个“然而”——“非多读书、多穷理，则不能极其至”。就是写诗如果不多读书、多穷理，就

不能极其至，就不能够达到诗的一个高度，所谓"不涉理路、不落言筌者，上也"。诗吟咏性情。"羚羊挂角，无迹可求"，就是没有痕迹，你看不出从哪来、到哪去，但是作出来的诗非常自然。它既有别材，又有别趣，你从诗里头不一定说直接看出作者读了多少书，但是读书跟不读书是大不一样的。就像杜甫说的，"读书破万卷，下笔如有神"，这是没错的。

但是真的读了书，就能写出好诗？那也不见得。有人学问很好，但他不会写诗或者写出来的诗很一般。因为诗是别材，是另外一种文体，所以你还要掌握它的特殊性，这里面有很多辩证的关系。我认为书法也一样，不能说你读了几本书，你的书法立马就提高了。但是也不能说，写字跟读书无关——"我不是照样写得蛮好吗""我不是照样可以得奖吗""我不是照样可以在社会上面有一定的经济价值吗"——如果有这类想法，应该说是思想的高度不够。读书多了，你就会知道，这样的想法是不够的，而且还差得很远。

有一些东西其实不是我个人说的，古代就有，值得我们认真体会。比如远水和近火的关系——你觉得远水救不了你的近火，你觉得读书解决不了你眼前的需求——不能那样说，近水如果不够量，也救不了火。读书是一个潜移默化的过程，"腹有诗书气自华"，日积月累，功到自然成，读书可以提高我们的思想境界、审美境界，所以我们还是要多读好书。

批评的态度

马克思的女儿曾问他：你最喜欢什么，你最相信什么？

　　　　　第十五讲　无意于佳乃佳耳

马克思说，他怀疑一切。怀疑一切，如果从绝对的意义上来讲，做不到。你一天就甭生活了——我怀疑一切，我坐在这里对每一件事情、每一个人都在怀疑——我还能活吗？其实马克思不是这个意思，他的意思是说，对于一切曾经存在过的，哪怕被认为是正确的事物、理论，我们都要以一种怀疑的态度去审视它，去学习它，自己真正地获得第一手的真理。

苹果从天上掉下来，从树上掉下来，它怎么不飞上去呢，谁去怀疑这个问题——牛顿就怀疑了。地心说——这样一个学术理念，统治欧洲1000多年，到了哥白尼才否定。哥白尼否定地心说，提出太阳是宇宙中心，地球围绕太阳转，太阳是恒星。当然今天我们又有了新的认识，太阳也只是太阳系的中心，天上的星系多得很，有多少亿的星系呢。已经存在的东西，我们都要科学地、认真地审视，然后再变成自己的真知。要真知，不要伪科学。我们得到的真知，哪怕是很少的一部分，那也是真正属于我们自己的。傅山说过，问别人哪个字好啊，人家都说王羲之，傅山也没有说王羲之不好，但是要经过你自己的认识，那么这种怀疑的态度也就是认真审视的态度、批判的态度，我想这是我们作为一个学人应该具备的。"批判"，尤其在政治运动里头——就是打倒一切的意思，凡是被批判的都是不好的了，不是这个意思，而是我们要分析，要研究。在英语里头的话，根据我的理解，就是批评。其实，这个词并非贬义。

来之前，本来想说得比较简单，来之后还是多讲几句。讲什么？说随便讲讲。我觉得随便讲讲最难。如果你东西多，这个兜里拿点出来，那个兜里又拿点出来，这个倒容易了，

东西少就不一样。另外苏东坡不是说了吗，"无意于佳乃佳耳"，但是无意于佳是刻意的结果，不要把无意的对立面去掉了，就像我刚才讲的严羽的那一段话，都是相通的道理。

<div align="right">

2014 年 6 月 19 日，中国人民大学，
第一届全国青年书法创作骨干高研班

</div>

人本身的价值

"问渠哪得清如许，为有源头活水来"，我因为身体原因，现在很少出门，读书也比以前少。源头活水少了，会影响到创作。今天带来的诗，就反映了我现在的状态。这首诗是《闲吟》（图 16-1）：

坐井天庭远，观书雨露滋。

三餐唯嗜粥，一念不忘诗。

搜索枯肠涩，重温旧梦丝。

闲来耽异想，随处启新知。

有一次吃饭的时候，我突然想到了"三餐唯嗜粥，一念不忘诗"这一联句。我现在喜欢喝粥，对于老年人来说，喝粥是养生的妙法。南宋诗人陆游就认为食粥可以延年益寿。他写过著名的《食粥》诗："只将食粥致神仙"。在他的《剑南诗稿》中，也有很多食粥养生的诗句。这两句诗出来后，我觉得似乎是律诗的联句，又写了首联"坐井天庭远，观书雨露滋"，现在我仿佛生活在井底，眼界受限，在家里干什么呢？读点书吧。四句写完，像是一首绝句，但意犹未尽。赵朴初先生有一方闲章"无尽意"，本是佛教用语。他给我写信的时候，用的信纸上面也有这三个字。宋人严羽《沧浪诗话·诗辨》云"盛唐诸人惟在兴趣，羚羊挂角无迹可求……言有尽而意无穷"，此处我说的"意犹未尽"，是指我的诗句意还未尽，后来又加上"搜索枯肠涩，重温旧梦丝。闲来耽异想，随处启新知"。

图 16-1
沈鹏《闲吟》
▶

书内书外：沈鹏书法十九讲　　　　　218

坐井天庭遠觀書雨

露瀼三疑唉耆衛一

念不忘兰搜煑枯腸

澀重溫舊茸夢綿間

來耿異想隨處啟業

五絕閒吟 丙申 沈鵬

书意

日常生活，虽然离不开饮食起居，但随时都要有艺术的感觉，这一点很重要。古代大书法家认为，在非创作的时候也要存有"书意"。再努力的人也不能一天24小时不停地写。但"书意"要存在平时的意念中，就像战士要有随时打仗的准备。写诗也是一样的。判断书法写得好不好，很大程度上是凭直觉，凭借对汉字这种特定物质形态构成的形式美的理解。书法家大多喜爱写诗，因为诗有音乐美，一件书法作品包含了中国汉字形、音、意三个层面的美，世代相传形成我们民族的审美观念和审美传统。

虽然我现在系统地读书少了，但是还有学习的意识。比如写诗或者写哪怕是很短的文章，里面有一些引用的词语、典故，如果记得不够准确，就把原书找出来，最低也要查字典或其他工具书。这也是学习。读书随时都在，思考也是随时都在的。孔子说"学而不思则罔，思而不学则殆"，就是说既要读也要思考。

人本身的价值

现在全社会都在提倡讲知识、讲文化，要提高人的素养。人们提得比较多的是知识，但很少有人去追究人本身的价值，去思考人文主义。

人的本性没有善的一面行吗？反过来说，人难道只有善的一面，没有恶的一面吗？中国传统的学说里，就有人性善、

人性恶两派。儒家认为"人之初，性本善"，人是善的，但是为什么后来变恶了呢？"性相近，习相远"，就是后来受外在的习染，离原来的本性渐远，恶的一面就产生了。荀子认为人性恶。荀子说"人之性恶，其善者伪也"，在他看来人性善的一面是虚伪的。这个"伪"字的意思就是"人为"，从六书造字来说，"人为"为"伪"，属于会意字。在这点上，荀子跟孔孟是唱反调的。但是荀子并不是光讲人性恶，他还提出以"师化之法，礼义之道"来规范人的行为，以达到善的目的。

而战国时期杨朱主张"拔一毛而利天下，不为也"，这个人自私到头了？也有学者认为以这句话概括杨朱学说，不合其原意，杨朱的意思是每个人只管把自己处理好，天下太平无事。《列子·杨朱篇》云："人人不损一毫，人人不利天下，天下治矣。"杨朱的这种思想，与西方的个人主义思想，也有相通的地方。个人主义常被某些人认为带有贬义，认为就是自私自利，这实际上是混淆了个人主义与利己主义。个人主义作为一种价值体系，就是高度重视个人自由。同样，道家思想也有强调自由的一面。

老子主张"无为"，不要有所为，"愚"不是一个坏事，大智若愚。百姓会自己来做主，不要圣人做主来控制。"我无为，而民自化；我好静，而民自正；我无事，而民自富；我无欲，而民自朴。"老子的这种"无为"理念，在汉代初年得到了实施，"无为而治""休养生息"，造成了"文景之治"的局面。老子的这种理念，被西方经济学大家哈耶克所称道，在哈耶克看来，政府的不干预和经济自由，是繁荣发展的保障。《庄子》有寓言："夫藏舟于壑，藏山于泽，谓之固矣。然而夜半有力者负之而走，

昧者不知也，藏小大有宜，犹有所遁。若夫藏天下于天下而不得所遁，是恒物之大情也。"这段话与老子的"无为"一致。儒家思想历来主张"入世""有为"，而"无为"又何尝不可以互补？

孔子、孟子、老子、庄子都有重视"人"的一面。孔子对普通老百姓，对民也有肯定的一面。《论语》中提到君子有100多处，他说的君子有一部分指的是社会地位，有一定社会地位的人才叫君子，但是绝大多数提到的君子是指有修养有道德的人。提到小人有20多处，小人有时候是指社会上地位低的人，但这样的情况在《论语》里只有4次，有20次说的小人是指人品不端的人。显然，在孔子眼里，君子和小人真正的区别在于道德修养和人品上的差异。而孔子所认为的君子的道德与修养，包含着独立人格、责任意识、入世意识等多方面。他说："三军可夺帅也，匹夫不可夺志也。""志士仁人，无求生以害仁，有杀身以成仁。"他反对巧言令色的伪君子，反对四面讨好、八面玲珑的老好人"乡愿"，说"乡愿，德之贼也"。孔子理想中的人格状态是"中道而行"，可是他又说"不得中行而与之，必也狂狷乎。狂者进取，狷者有所不为也"。"狂者"敢说敢做，"狷者"不随大流，独善其身。"狂狷精神"实际上就是个人意志的独立与自由。

孟子则说："居天下之广居，立天下之正位，行天下之大道。得志，与民由之；不得志，独行其道。""富贵不能淫，贫贱不能移，威武不能屈，此之谓大丈夫。"他的这种"舍生取义""浩然正气"，是历代仁人志士不畏强权、追求真理的精神指引。孟子还说"民为贵，社稷次之，君为轻"，他把"民"

放在最重要的位置。孟子的这种思想到了明末清初的黄宗羲那里，演变成对君权和专制主义强烈的批判，并提出以"学校"分君主之权，以"学校"为议政机关，通过教育手段改变社会风气，实行民主政治。庄子也强调人格精神的独立，"举世誉之而不加劝，举世非之而不加沮""独与天地精神相往来"。

总而言之，老子、庄子、孔子、孟子，不论无为还是有为的思想，都在不同程度上注重个人的人格独立，注重以人为本的精神。哪怕各有时代局限性，我想也应当纳入中国传统文化的精华部分。

书法当然也属于国学的一个门类，但不止于此。重要的问题是书法怎样影响人的精神境界，提高人的审美意识。

国学本质上就是"国故之学"，研究中国古代固有的学术文化，章太炎的著作就以《国故论衡》命名。对于国学研究的范围，古人有"经、史、子、集"四部分类。马一浮提出了"六艺之学"的概念："一切学术该摄于六艺，凡诸子、史部、文学研究皆以诸经统之。"研究国学的范围是一方面，吸取国学的精华是另一方面，而后者显然更重要。诸子百家各有精粹，不要只看儒家的。孔子授徒，传授"六艺"，即"礼、乐、射、御、书、数"。"礼"，道德及礼仪；"乐"，音乐，补"礼"之不足，跟政治有关，也与道德修养相关；"射"，射箭；"御"，驾驶；"书"，认字，后人解释与书写、书法相通；"数"，算术。孔子的教学是很全面的，有文、理、德、智、体、劳、美全面的发展。学习传统文化中的精华，不局限于知识层面，要提倡人文思想。即便是封建思想占据统治地位时，人文思想仍然是以特定形态存在的，而且是我们传统文化中的精华部分。

《论语》中有一段话：

子适卫，冉有仆。子曰："庶矣哉！"冉有曰："既庶矣，又何加焉？"曰："富之。"曰："既富矣，又何加焉？"曰："教之。"

这段话在今天很有现实意义。现在中国有 13 亿以上的人口，比起以前要富足得多了，已是世界第二大经济体。按照马克思主义的原理，生产力是社会发展的推动力，其中人是第一要素。生产关系反过来也会影响生产力的发展。但归根结底还是要"教之"，要重视教育、教化。当然，我们现在说的"教"和那个时候的"教"，在内涵和做法方面还是有区别的。我们缺少自下而上的启蒙运动，"五四"时期的"德先生"和"赛先生"还要请。"教"也应该从人文思想来教。孔子是伟大的教育家，"有教无类""因材施教"都包含人文观念。孔孟到处游说也是一种教育。孟子说："予岂好辩哉，予不得已也。"孟子不是喜欢辩，是不得已，是为了要说明自己的观念，要教化那些王者，要说服他们不要战争，不要见利忘义。"鱼我所欲也，熊掌亦我所欲也；二者不可得兼，舍鱼而取熊掌者也。生，我所欲也，义，亦我所欲也；二者不可得兼，舍生而取义者也。"这段话，语言非常美，有节奏，可以说是诗的语言。正如一首词，包含上下两片。舍生取义，杀身成仁，都是儒家思想里的精华部分，在一定条件下，我认为也与人文思想相通。荀子说人性恶，但是荀子又说"涂之人可以为禹"，禹指的是德行高尚的人。孟子说"人皆可以为尧舜"，这个"尧舜"也是指他们的德行。孔孟主张人性善，荀子主张人性恶，

但最后在教育这点上的认识是相同的。

现在我们的教育缺少什么？我认为，不可忽视人文思想。尊重人，尊重人格的独立性，尊重人的创造意识。要懂得爱。人文思想与书法有直接的关系，人文修养关系到美育和艺术欣赏水平。对于国家和民族的发展，长远来看，教育是根本。

我提出了十六字教学方针："宏扬原创，尊重个性，书内书外，艺道并进。"原创离不开继承，否则失去了根基。个性不脱离共性，离开了书法形式美的共性，也就谈不上真正的个性。要尊重并且善于开发自己的创造意识，还要尊重别人的个性创造。

独立人格

当代书法人文精神不足的一个重要方面，表现在创作者与观赏者、研究者独立人格的欠缺。在各类书法展览中，不乏揣摩评委喜好或追逐某种时风的现象。坚持独立思考的，相对较少。前面说到，无论是老子、庄子还是孔子、孟子，都非常重视独立人格。有独立的人格，才会有独立的艺术。回顾艺术史，在艺术上有巨大创造、影响艺术史发展的大家，大都是特立独行之士。对当代书坛而言，我们尤其要注重宏扬传统文化中的精华部分，即传统文化中的人文精神，同时要尊重艺术个性，尊重艺术发展的客观规律，提倡原创精神，树立包容、自由、多元的学术风气。

2016 年 5 月，中国人民大学，第三届全国青年书法创作骨干高研班

学习：一个永恒的主题

孔子的两大乐趣

孔子的《论语》，开头就是："学而时习之，不亦说乎？有朋自远方来，不亦乐乎？"（图17-1）一个"学习"，一个"交友"，孔子视为两大乐趣，这里有人生经验，有人生哲理。读《论语》，可以体会到孔子有幽默感。庙堂里的"圣人"总是严肃的，如鲁迅所说"从来不笑"，但实际上《论语》中有孔子与弟子互相玩笑戏谑的记录，把孔子神化是后来的事。

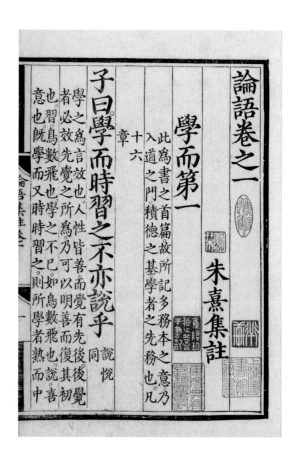

图17-1
《论语》开篇
▶

"习"有多种解释,一种解释就是练习。孔夫子开的课:礼、乐、射、御、书、数。"御",驾车,不练习,行吗?"礼",也含有操作的性质。"射",射箭。"乐",音乐。这些都有"技"的一面。"温习"的"习"也解释为"温故而知新",温习很重要,很有意味。不要以为温习只是简单的重复。任何一本书,你小时候可能读过,甚至会背,但到了中年、老年,体会不一样,不断温习,知识不断深化。"有朋自远方来,不亦乐乎",这个"乐"跟"说"(悦)有共同点,但是不一样。虽然情绪都是高兴的,但要体会其中的特殊性。任何一个词,都包含许多方面、许多层次,看用在什么地方,如何解析,还要看如何理解。

大家今天济济一堂,有的自远方来,有的虽然来自北京,恐怕也得赶个早吧。我的讲座,常叫"漫谈"。"漫"可以有两个解释:一个是"路漫漫其修远兮"的"漫",有长远的意思;"漫"也可以指随意,随便想什么说一点。前面一个"漫"字是平声,后面一个"漫"字是仄声。这两个字的意思有区别,平仄可以通用。

大匠运斤

图 17-2
齐白石"大匠之门"

▲

两千多年前的《庄子》这本书中可以说有很多都是寓言故事,非常生动,非常深刻,也非常有魅力。现在我讲一个"大匠运斤"的故事。齐白石有个自用印章,叫"大匠之门"(图17-2),暗用《庄子》典故,表明不忘自己木匠出身的经历,也有一种推崇精益求精、一丝不苟的意味。

《庄子·徐无鬼》云：

庄子送葬，过惠子之墓，顾谓从者曰：郢人垩漫其鼻端若蝇翼，使匠人斫之。匠石运斤成风，听而斫之，尽垩而鼻不伤，郢人立不失容。宋元君闻之，召匠石曰：尝试为寡人为之。匠石曰：臣则尝能斫之。虽然，臣之质死久矣！自夫子之死也，吾无以为质矣，吾无与言之矣！

庄子送葬，过惠子之墓（惠子是庄子的好朋友），庄子跟随从讲一件事。"郢人垩漫其鼻端，若蝇翼，使匠石斫之。"郢，在现今的湖北，春秋战国时是楚国的国都。这位郢人不小心鼻子上弄了一点白土，白土又细又薄，到什么程度呢？就像苍蝇的翅膀一样。要把白土除掉，叫谁来呢？这个人的名字叫匠石（名为石的匠人）。匠石就对准这一点点白土，苍蝇翅膀那么薄的东西，走上去，运斤成风。那个人站着，毫不动容，哼一下，砍掉了，而鼻子呢，丝毫不受伤害。宋元君，当时一个小国宋国的君主听到这件事，觉得很有意思，就召来这个匠石，说"尝试为寡人为之"。匠石说确实是做过这件事，他有这个本事，但是他的对象，刚才说的郢人，已经死掉了。"自夫子之死也，吾无以为质矣，吾无与言之矣。"这个人死了以后，郢人就没有对象了，就没有言说者了。

这一段故事，想象力非常奇特瑰伟。生活里面有没有这样的事？绝不可能有。这样的石匠没有，这样的对象也没有。有没有这样巧合的事？肯定也没有。但是我们宁肯信其有，不愿信其无。这个技术太难了，远超出了"技"的范畴。而

那位郢人（配合者）伟大的精神力量，绝对信任并且敢于迎上，其重要性决不亚于匠石。故事读到最后，令人感伤、悲壮。这个故事大约有三个层次：第一个层次是匠石砍去鼻端那点像苍蝇翅膀一样薄的白灰；第二个层次是宋元君要求匠石给他试试；第三个层次就是可惜匠石现在已经没有这个对象了。这样的石匠与合作对象，只可有一，不可有二。

席勒写过一篇叙事文，有个叫威廉·退尔的人与人作战，双方对打，对方把他的儿子抓去了，在他儿子脑袋顶上放一个苹果，在一百米以外，要威廉·退尔射箭，把它射下来，威廉·退尔竟然做到了。这两件事都引人联想。《庄子》中想象力的丰富、语言的纵肆瑰奇，真是不可思议。

艺术的接受

《列子·汤问》中"高山流水"的典故大家都知道：

伯牙善鼓琴，钟子期善听。伯牙鼓琴，志在高山。钟子期曰："善哉，峨峨兮若泰山！"志在流水，钟子期曰："善哉，洋洋兮若江河！"伯牙所念，钟子期必得之。子期死，伯牙谓世再无知音，乃破琴绝弦，终身不复鼓。

俞伯牙弹琴，钟子期听着。弹到高山的时候，巍巍乎若泰山，听到流水的时候，浩浩乎如流水。后来，钟子期死了，伯牙就不再弹琴了，把琴摔碎了，因为知音没有了。《庄子》中的"大匠运斤"和《列子》中的"高山流水"虽以寓言的

形式出现，却格外神奇瑰丽。它们给人更深层的思考，而且有很强的悲剧色彩。

艺术要有接受对象。有的对象可以是很宽泛的，也可以是比较窄的。不管宽也好，窄也好，如果真正是高水平的，那么，阳春白雪或者下里巴人，都有存在的价值。"对牛弹琴"，琴弹得再好也是徒劳，因为牛不懂。不过现代科学证明牛也能接受音乐的某些因素，乐声能教牛下奶，听指挥……当然，牛毕竟是牛。

假如一件作品产生了，但是从来没有与社会接触，这个作品实际上就不存在，因为没有特定的对象。只有有了特定的对象，才能够被接受。从这个意义上来讲，艺术的创造者和艺术的接受者是共同体，艺术家创造着接受者，接受者也在创造着艺术家，艺术要求被理解，也要求艺术的创造者能够给予别人好的东西，让接受者产生共鸣，并且得到提高。创造者与接受者是矛盾的统一体。接受者期待好作品，创作者有可能滞后；或者虽是好作品，接受者不识，甚或歪曲。这都是我们的社会文化现象。评论者要理解创作者，既非任意吹捧，也不要随便贬压。

对于这个问题，西方有"接受美学"，代表人物是姚斯、伽达默尔等。姚斯认为接受者的审美经验是创造作品的过程。艺术审美的进程是不断开放的、永远待完成的创造物。伽达默尔打通了美学与诠释学，认为解释的过程是作品的表现过程，同样也是一种再创造。比如他对艺术中"传统"的论述，可谓振聋发聩。他说："传统并不是我们继承得来的一宗现成物，而是我们自己的产物，因为我们理解并参与传统的过

程，从而也就靠我们自己进一步规定着传统。"在伽达默尔看来，后人对传统不断理解、诠释的过程，构成了传统本身。对于当代书法界而言，我们对传统的理解缺少辩证的认识。传统既是历史的积淀，也是当今现实的存在。它是开放的。传统在我们生活中，无时无刻不影响着我们。我们对经典的诠释和创造，不断丰富着传统这条奔流不息的大河。传统的伟大还在于它的丰富与多样，把审美眼光拘限于某家某派，没有"拿来主义"的气魄，难成大器。

在生活里发现美

我们应该以更加包容与开放的心态面对传统，面对古人、今人、世界，要善于吸收古今中外所有有益的文化艺术养料，同时还要善于在生活中发现美。比如书法，生活里面很多东西都可以给我们启发，远不只"永"字八法。公主与担夫争道，就可以启发古人书法的"笔法""笔势""笔意"。公主，是瘦弱的、柔的，担夫呢，推车，两人在一个狭窄的地方碰上了，互相碰撞争道，你要走这个路，他要走那个路。这也是一种想象，这种想象用在书法里面，就是宽和窄、松和紧、重和轻、虚和实、疾与涩等各种概念。韩愈《送高闲上人序》论张旭草书："天地万物之变，可喜可愕，一寓于书。"从创作与理论两个角度看问题，书法与天地造化以及其他艺术门类之间，都有广泛的联系。古人论书"万岁枯藤""千里阵云""惊蛇入草""飞鸟入林"，都是在自然中妙悟笔法。此外，书法的节奏与韵律，也与音乐相通，包括舞蹈。杜甫就说过"张

旭善草书帖，数常于邺县见公孙大娘舞西河剑器，自此草书长进"。一个书法家的成长，要重视对经典法帖碑刻的学习，还要重视在"字外功夫"上参悟，要书内书外、艺道并进。读书与游历，尤其是不可缺少的功课。

"读万卷书，行万里路"，这是董其昌跟他的好友莫是龙经常在一起形成的共同思想。明清以来，关于读书、行路，师古人、师造化，诸家书论、画论都有涉及。黄宾虹总结说：

> 凡病可医，唯俗病难医。医治有道：读万卷书，行万里路。读书多，则积理富，气质换；游历广，则眼界明，胸襟扩，俗病可去也。

读书与行路，不仅有增进知识的作用，还有提高气质、医俗的意义。那么，读书要读什么？当然少不了专业方面的，但也要读专业以外的。因为专业以内和专业以外，是互相联系的。"行万里路"，我看有的旅游者早超过万里了，国外跑了几十个国家，看了很多。但是读书和行路，要求不是一般地"读"书，也不是一般地"行"路。齐白石晚年"五出五归"，游历大江南北，饱览名山大川，这就是深入生活、师法造化，开拓了眼界和心胸，对其"衰年变法"有着重大意义。林散之晚年在《书法选集·自序》中回忆其壮年时期万里远游的经历，"行越七省，跋涉一万八千余里，道路梗塞，风雨艰难，亦云苦矣"，然而苦则苦，此行得"画稿八百余幅、诗二百余首"，拓展了眼界胸襟，其意义更是无法计量。今人出行，都是借助飞机、火车这些现代交通工具，与古人那种长途跋

涉，是不可同日而语的。然而，我们也要与时俱进，以新的审美眼光面对新事物，开拓新思想，运用新语言。顾炎武撰《天下郡国利病书》，发愤读史书、方志等数万卷，又实际调查，曲折行程数万里，写出标程百代的历史地理学名著。读书与游历，是有机统一的。我们不要把"行万里路"当做一般的游历，要深入了解社会，体验大众生活，由此提高自己的素养。

我们要研究书法本身的特殊规律，要懂得天地万物、自然界、社会界，一直到人本身，都可以启发我们在艺术上的想象力。丰富的人生经历对书法家来说，是非常宝贵的财富。没有丰富人生经历的怎么办呢？那就要善于深入体验生活了，体验人生的各种生活，观察社会的不同面貌，观察大自然，如黄庭坚说的"得江山之助"。从大自然和社会生活中汲取营养，是成就艺术家的关键。不仅艺术如此，科学也如此。我们不但要学习知识，更要善于提高和发挥想象能力。

书法的本体

书法的本体究竟是什么？这个问题大家经常讨论与思考。对事物本体的界定，对本体的追问，是接近事物真相的必由之径，同时也能提高我们的逻辑思维能力。比如商品，谁都知道，在资本主义社会里面，什么都是商品，连人的劳动力都变成了商品。那么，商品的本质是什么？马克思把商品的本质分析为使用价值与交换价值的统一，把最常见的、日常遇到无数次的东西，加以解剖，从十分复杂的关系中得出单纯的结论。我年轻的时候读了《资本论》里面的"商品"

一章以及长篇的绪论，许多地方不懂，但那种严谨的逻辑思维，大前提小前提，一步接着一步的推论，令人震撼，让人深感兴趣。对书法本体的思考，也离不开逻辑思辨。我认为书法是纯形式的，它的形式即内容。把书写的素材当作书法内容是一种误解，书法的历史本质上是书法风格发展史。只有在诗、书、画的异同中比较，按照事物的本来面目进行探讨，才能使我们的认识逐渐接近真理，而在这里，概念的清晰与逻辑的思辨是十分重要的。

数学，我学得不太好，但是我认为，数学里面的逻辑性对提高我们的思维能力很有益。比如说一个数学题，先乘除，后加减，先去掉小括号，后去掉中括号，再去掉大括号，最后得出一个简单的数字，这个我想读过小学六年级就已经知道了，这就是规律性的东西，就是逻辑。从美学意义上来讲，这是简朴又很高的美。古希腊的毕达哥拉斯学派从数学研究中发现了对称之美。爱因斯坦认为大自然中隐藏着"崇高庄严，不可思议的秩序"。据说在世界上真正能读懂爱因斯坦相对论原作的人极少，他的公式非常简炼：

$$E = MC^2$$

我记得好几年前坐车的时候，路过一座桥，桥梁上就有大字 $E=MC^2$，是装饰，更是审美，我觉得这也是我们文化提高的一种表现。可惜这几年早被越来越多的庸俗广告取代了。这个公式是美的，我的理解，E 是能量，M 是质量，C^2 即光速的平方，这么大的一个问题，浓缩在一个公式里面，

简练之中包含无比丰富的内涵，这就是美。大科学家有时候从公式的美或丑，来判断结论对不对。对科学现象中呈现出的这种美的兴趣，可以激发科学家的探索欲望，激活想象力。

判断书法写得好不好，很大程度上是凭直觉，凭借对汉字这种特定物质形态构成的形式美的理解。但是有的求字者的思想境界令人不安。有人喜欢"更上一层楼"，但他理解的"更上一层楼"是官再做大一点。还有杜甫的《望岳》最后两句"会当凌绝顶，一览众山小"，"登高"在这里也被阐释成了升官发财。升官发财，在中国传统国民性里深入骨髓。陈独秀曾给予尖锐的抨击："做官以张其威，发财以逞其欲。"就当今而言，全社会对财富的追逐、对物质的迷恋，更是变本加厉。如果论经济发展的成就，我们现在已经是世界第二大经济体，京、沪、深这些地区不比发达国家的重要城市逊色，但民众的人文素质堪忧。有人研究，康熙时期中国 GDP 在世界上排名第一位，但是没有民众的觉醒，没有现代的政治制度，从社会发展来说，仍是专制体制下的繁荣。我们没有经历文艺复兴，让哲学、科学从中世纪的神学下面解脱出来，我们缺少那时代提倡的人的觉醒、人的尊严。自由、民主到了"五四"时期得到发扬。"五四"运动是伟大的，但是没有能够持续下去。"五四"精神的核心就是"德先生"和"赛先生"，也就是民主和科学。"五四"运动对于民主的追求有待更深刻的探讨，因为日本侵华战争的爆发，使"救亡图存"成为当时的第一要义，启蒙没有完整进行下去。现在时常听到评议"五四"对传统批判"过头"的一面，对国学消极的一面，良莠不分甚至不加分析地以为只有中国文化才能拯救

世界。我们不要认为经济有了发展，中国就真正强大了。

回到刚才说的"大匠运斤"的故事。匠石、郢人在极不可思议的境界下互动。我们不能为了迎合读者，写一个福禄寿或把招财进宝四个字拼成一个字，长此以往，皆大欢喜，思想境界就会不知不觉地下滑。严格来说，艺术家本身的提高，比读者更重要，不然我们没有办法去影响大家。有人说"深入浅出"好，但是有的听众不理解，我们干脆来个"浅入浅出"。越来越肤浅，甚至低俗，那怎么行呢？所以对于这个问题，还要辩证地看。如果艺术家只顾及观众的"掌声""上座率""票房价值"，艺术家最能够表达真情的内心独白、个性化语言就被降到了最低限度。

王羲之完全没有顾及要"争取"那么多的观众，他不会料到身后有如此多的爱好者、追随者，或许可以说，正因为出于无意，所以才成就其伟大（图 17-3）。王羲之并不因为迎合社会才赢得人们普遍的推崇，也不因为张扬个性而失去共性。艺术的价值不取决于商品价格，不取决于一时一地的批评意见，更需要从长远的、超越时空的意义上加以确认。历史上杰出的艺术家都时常有孤独寂寞之感，追逐时髦者难以理解。黑格尔说"不要有什么作风，这才是从古以来唯一的伟大的作风"，苏轼的"无意于佳乃佳尔"，与之完全相通。

艺术家的作品的审美意义，要在与观众的互动中，才能得到彰显。但是艺术家不能因此迎合所有的观众，寻求知音也不要限于一时一地。黄公望自谓五百年后方有知音，黄宾虹说自己的画五十年后才有人懂。真正的艺术，是寂寞之道，其魅力往往要在时间长河中才能逐渐显现出来，一时的毁誉，

不足凭据。艺术家首先要着眼于自我的提高，自我提高了，才能提高别人。在文化艺术上，为什么要说"高峰"可贵？"高峰"体现时空高度，提高一代甚至几代人。一个文化艺术大师的出现，有个人的努力，还有时代的际遇。大师是应运而生的，既不能打造出来，更不能炒作、包装出来。当前的一个问题是人文思想缺失。所谓商品经济的浪潮对当代艺术的冲击，其实是人文思想缺失。虽然书法作品作为一种物质形态，可以用作商品交换，但更重要的是书法艺术本身。书法本身是无功利性的，书法也不能给人以知识，它只给人以美感，一种特殊的由汉字书写所形成的形式美感。这既是长处，也不可避免地具有局限性。

学习是一个永恒的主题

　　学习是一个永恒的主题，学而时习之，学了还要习。随便举一句话："子入太庙，每事问。"太庙是君王的家庙，孔子到太庙里，每看见一件事他都要问，这就是学习的态度。孔子说："十室之邑，必有忠信如丘者焉，不如丘之好学也。"就是十户人家的一个小地方，要说到忠信，别的人也像他一样。但是，他们不如他好学。人的一生，是学习的一生。要学的东西很多，学什么，如何学，如何深入下去，什么地方需要一带而过，什么地方需要深入，一切因人而异。陶渊明说的"好读书不求甚解"，应该从两方面看。什么都不求甚解，马马虎虎就过去，当然不好。但是什么都去去甚解，什么都要刨根问底，你有那么多的精力吗？有必要吗？我想，"不

图 17-3
王羲之《丧乱帖》（局部）
▲

　　　　　　　第十七讲　学习：一个永恒的主题

求甚解"是否也可以看作一种方法，即在读书时找自己感兴趣的、有用的，不要一律对待，"每有会意，便欣然忘食"，倘不是认真读书，是做不到的。作一首诗，有一词、一句突然冒出来了，赶快记下来，尤其像我这样年纪大一点的人，健忘，记下来，再慢慢想，再深入扩展。艺术需要灵感，灵感有时候如电光火石，稍纵即逝，尤其对于诗人来说，偶然得句，要记录下来。甚至有的诗人还在梦中得句，如钟嵘《诗品》记载谢灵运"池塘生春草"，这一被后世称为"万古千秋五字新"（元好问论诗）的名句，就是得于睡梦之中。当然，灵感得之在瞬间，但积累在平日，前面说的"万卷书""万里路"就是灵感的积累。

附问答

问：学书法要读哪些专门著作？

沈鹏：可以列出很多，上海书画出版社的《历代书法论文选》有阅读价值，包括了从汉代的赵壹、蔡邕，到清末的康有为等人的论断。孙过庭的《书谱》，议论精辟，词翰并美。有一点，就是要学习马克思"怀疑一切"的精神。比如《题卫夫人〈笔阵图〉后》并非王羲之所作，虽个别词语有价值，但不能因冠上"书圣"之名便顶礼膜拜。传欧阳询《三十六法》提到《书谱》一处，宋高宗三处，苏东坡一处，三者全在欧阳询之后，可定为伪托无疑。尤其可笑的是说到一个"褊"字，居然称"作欧书者易于作字狭长"，夫子自道，不可思议，《三十六法》的论述并多匠气鄙陋。对此采取怀疑的态度，不是打倒一切，不是随便否定别人，而是要站在科学的立场上。我现在不能给大家开一个书单，可是我们要求真学问。能够把若干经典著作的精神弄明白，化为自身营养，运用到实践中去，就很不容易。前人说的话有没有道理，自己要好好去思考，正如孔子所说的："学而不思则罔，思而不学则殆。"

2016 年 6 月 19 日，中国书协培训中心，
中国书协培训中心第九期导师工作室第一次集中面授

『美』与『丑』

先说点"题外话"。我收到过两封索字的邀请函，上面赫然写着："纪念曾巩同志诞生998年""纪念李时珍同志诞辰500周年"。虽然"同志"这个词在春秋时期就有了，但是将唐宋八大家之一的曾巩和明代药物学家李时珍称为同志，不知何等意义。像这类的事，不免让人联想到当代很多人用语不当，文化水平不高。又比如刚才我来的路上，看到围墙上写了很大的标语，每幅标语十到二十个字。但每个字都压扁或拉长了，仿佛照了哈哈镜似的。

书法，乃至绘画，古人早就说过"差之毫厘，失之千里"，"增一分则太肥，减一分则太瘦"，不能随便变形。像这样的事，我初次遇到时向有关部门提过意见，而且提的语气比较重，他们也觉得应该改，但久而久之，情况并未改变，甚至更严重了。报刊美编排版时用电脑把字压扁了、变胖了、变瘦了，也不在乎。对美的理解很重要，哪怕这个设计师、编辑不会书法，也应该懂得起码不应该让作品变形。不要小看，这样的事随时随地就在我们生活中发生。如果我们平时在现实生活中经常看到一些较高水平的好作品，"近朱者赤"，大家的审美素养也会跟着提高。但现在整个社会普遍存在审美意识下降的趋势，这是令人忧心的问题。

学习无处不在

刚才进来时，我突然看到"经典"两个大字，"经典"在英语里叫"classic"。"经典"是一种历史的产物，经过历史的考验，达到一定的历史高度、文化高度。孔孟老庄的著

作都是经典。现代对王阳明的学术有了新的阐述,对他的"致良知"学说提出了比以前可能更准确的评价,更深入地认识了他,这也有一个历史的过程。"经典"二字能滥用?会议主持人说他感受到当代文化界的"浮躁",比如说书画工作者动辄"朝学执笔,暮已成家"。对于浮躁的学风,其实古人也早有批评。有的大书画家自称他的画要多少年后才能被认识,他的书法多少年后才能被肯定,往往在当时人们并不理解。黄公望曾自谓其作品需五百年后方有知音,与其同为元四家的吴镇,很少从俗卖画,生活贫困,占卜为生。相传他与盛懋为邻,盛懋的作品因为画风精巧,为世所喜,门庭若市。但从格调境界上说,吴镇超越盛懋。经过历史的考验,大浪淘沙,吴镇被视为元代文人画的四大家之一。近现代山水画大家黄宾虹,其"黑、密、厚、重"的绘画风格(图18-1),也是生前不为世人所理解、接受,除傅雷等少数人外,绝少知音。随着时间的推移,其艺术成就被后人不断挖掘,公认为20世纪山水画的高峰。这样的例子,在美术史、书法史上还有很多。对于在世的艺术家来说,地位、名气都是一时的、相对的,只有不断学习,"一息尚存要读书",才是应有的态度。"经典"要经历史的考验。

其实人一辈子都在学习,也可以说每时每刻都在学习。比如我这次演讲之前,要看书,想问题,这就是学习。过去陈寅恪先生在清华大学文史教授中学问最大。当别人问他最近在干什么,他总说在备课,他很多时间都在备课,他备课的时间比他讲课的时间要多很多。陈寅恪之所以在史学上有那么高的成就,有那么多的著作,就是靠着他的勤奋,不断

图 18-1
黄宾虹《黄山图》
▶

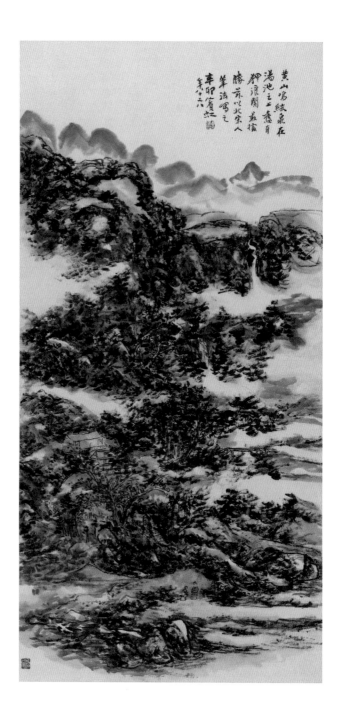

地积累材料，不断地梳理，逐渐建构出来的。刚出生的婴儿，会用一种新奇的眼光看世界，世界上的一切对他都是新鲜的。他在琢磨什么？比如对戴眼镜的人，他多看一看，因为戴眼镜的人少，他觉得很奇怪。人出生以后就在学习，慢慢上幼儿园一直到博士，上课以外的时间，也在学习，也要读课外的书，还要接触社会，读无字的书。学习，概括地说就是："读万卷书，行万里路。"不要只把读书看作学习，一切的社会活动都是学习。行路不是一般的旅游。徐霞客只是一般的游客吗？他更是一个地理学家、地质学家、文学家。旅游是一种文化，我们从旅游中扩充视野、提高精神境界。现在有人趁机吃喝玩乐，把天然美景、文物古迹都糟蹋了。行万里路，我个人体会是除了深入接触大自然，还要接触社会。你跟人谈话，都能发现有价值的东西。哪怕他谈话里有很多废话，还有些话说得不对，你用批判的眼光看待，用怀疑的眼光分析，也都会有收获，所以学习无处不在。

解读：朱熹《观书》

《观书》这首诗是宋代理学家朱熹（图18-2）的作品，我用家乡口音来吟诵。诗要吟诵，才能把它的节奏、韵味体现出来，体会才会更深：

半亩方塘一鉴开，天光云影共徘徊。

问渠那得清如许，为有源头活水来。

"半亩方塘一鉴开"，"半亩方塘"，方形的，如书本状，"一鉴开"，"鉴"，指水像鉴（镜子）一样可以照人。天光云影为什么能够在一鉴里徘徊？因为水是清的，如果是浑浊的，就做不到。还有一条非常重要，它是静的，你才能看得出来。这个"静"我认为很重要，是我们传统哲学里面的一个重要的概念。传统文化中儒、道、释三家，都强调"静"。《大学》里说"知止而后有定，定而后能静，静而后能安，安而后能虑，虑而后能得"。老子认为"致虚极，守静笃"，庄子强调"心斋""坐忘"。佛家亦以"戒""定""慧"为三学，其中，"定"就是静中功夫。对于"静"，朱熹也提出过"半日静坐，半日读书"的修习法，希望通过"静坐""读书"求得"虚静"之心，以"虚静"观照天地万物。他对弟子说："穷理以虚心静虑为本"，"读书闲暇，且静坐，教他心平气定，见得道理渐次分明。"（《朱子语类》）我在想，英语里面有没有与我

图 18-2
朱熹《致彦修少府尺牍》
▼

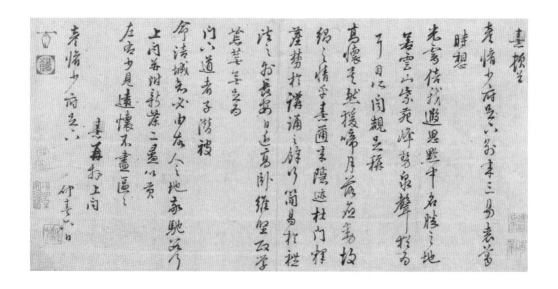

们古代哲学中"静"相对应的概念,英语里有"quiet""silent"等,但这些跟古代哲学里面的静,还是有区别的,可能"serene"比较接近。传统哲学中"静"的观念,我认为最重要的在于无个人功利地观察世界,才能够有一个远大的思想,才能洞彻自然运化的规律,才能"悟道"。这跟我们平常所说的安静,有没有共同点? 不能说没有,但又不能等同。

"问渠那得清如许",这个"渠",在这里是指"它",第三人称代词,即"方塘"。南方方言讲"它"的时候称"gai",这个"gai",就是"渠"这个字的吴音。"问渠那得清如许,为有源头活水来",有了源头活水,水才能清。这首诗,朱熹是描绘其"观书"的感受,讲他对读书的认识,全诗富有理趣,一直为人们所传诵。"为有源头活水来"是点睛之句,就是要不断读书、思考,接触新事物,才能够使自己的思想活跃。书法家不要以为能写毛笔字,有了一技之长便足以傲人。

霍金

英国天体物理学家霍金(图 18-3),21 岁开始患有卢伽雷氏症,当时医生说他只能活两年,但是他到现在已经 70多岁了,我对他非常敬佩。他一年到头坐在轮椅上,不能正常言语,但能够坚持做研究,在世界的黑洞理论和量子力学理论等方面做出了巨大的贡献。霍金说:"保持思维活跃对我的生存至关重要。一生有三分之二的时间被死亡阴影笼罩,这教会我充分利用每一分钟。"霍金这样伟大的科学家,考虑问题绝不仅限于他的专业范围。或者说,他以人文思想探

图 18-3
沈鹏《霍金》
▲

究宇宙，必然归结到人类命运的大问题。《参考消息》最近有一个大标题——《霍金警告人工智能或毁灭人类》。人工智能是帮助了人类，还是可能毁灭人类？它肯定帮助了人类，使得人类的科技达到了新的高度。它能够代替人类的劳动，不仅是体力劳动，还有脑力劳动，甚至要超过人类的脑力劳动。阿尔法狗（AlphaGo）就是一个重要的新动向，它的程序是人类制造出来的，但它自身也在发展，它会自我学习。但如果人工智能自身的发展不受人类控制，后果会怎么样？我觉得现在我们还没到那个程度，到了那个时候会有新的理论与实践。现在地球面临很多危机，比如有人说外星人需要星球时，就会来争夺地球，当然目前还没有发现外星人，但不等于这种忧虑就是毫无意义的杞人忧天。另外，地球本身也可能会遇到一些突如其来的变故，比如大规模传染病、气温变高、冰山融化、物种大量毁灭；尤其是动物，一种动物的消亡就会有很多很多的生物链遭到破坏。这些变故，有的正在发生，有的可能或者即将发生，如何面对这些问题，我觉得具有高度人文关怀的思想家、科学家，都会思考。

我最近在报纸上还看到另外一条信息，就是通过先进的科学技术，人的寿命可以大大延续。人能长寿到什么程度呢？能长寿到一二百岁。用什么技术？用纳米技术。纳米是非常细微的物质，一个纳米相当于一个毫米的百万分之一。研究人长寿好不好？当然好，造福于人类，但是整个人类将来的命运怎么样？《参考消息》又有一个大标题《霍金警告人类百年内要逃离地球》，地球面临各种危机，而且越来越严重，甚至超出我们能够承受的程度，而且发展速度非常快。所谓

逃离地球，并不是说全世界60亿人一块儿"大搬家"，逃到另外一个星球上去，而是在外星球建立人的生存据点，保持"人"这个物种的延续和繁殖。虽然，理论上推想浩瀚宇宙中别的星球上应该还有高等生物，但毕竟到现在为止，我们还没有发现，目前只知道地球上有人类，因此我们要敬畏地球、珍惜地球上的生物。霍金说："我认为人类不走向太空就没有未来。"当然也有人说，现在还没有到那个时候，而且机器人能够产生巨大的经济利益，亚洲人工智能每年产生1.8万亿到3万亿美元的经济价值。我觉得一个真正的科学家，尤其像爱因斯坦、霍金这样伟大的大科学家，他们的思想不会停留在那些"具体学科"上面，他们研究思考的问题，必然关系到人类的命运，关系到未来，这是思想的伟大。平庸的人就没有这些思考了，反正个人只要长寿就好。有许多人，他们求我写字，总是要求写一个"福"字，或者一个"寿"字，我没有说个人不要长寿、幸福，但是人的思想境界不能只停留在这个层面。时下媒体宣传也向这个层面靠拢，今年初，书法家写"闻鸡起舞"，远不如"大吉大利"受欢迎。难道"闻鸡起舞"的危机感过时了？

天地境界

大家在书法方面取得了一定的成绩，希望我谈谈如何进一步提高。一个书法家，如果只停留在书写的技术层面，就会成为古人所说的"匠"，"写字匠"。最近我重新翻看黑格尔的《美学》，他认为艺术不仅是一种技术，艺术作品还要

有一个高的境界。读书，可以说是让我们抵达高境界的重要途径。可是对此，不是所有人都能有正确的认识。"天子重英豪，文章教尔曹。万般皆下品，唯有读书高"，原来读书读到最后，还是为了升官发财。陈独秀愤慨地说中国人的骨头烧成灰，撒在空中，最后都是升官发财。"书中自有黄金屋，书中自有颜如玉"，不知道还要过多久，才能破除这种劣根性。

冯友兰认为人生境界可以分为四种不同的层次，即自然境界、功利境界、道德境界、天地境界。自然境界是顺着人的本能。功利境界则有世俗的功名利禄的追求。道德境界就是以社会道德为追求，"正其义，不谋其利"。天地境界就是人的境界与天地融成一片，参赞天地之化育。这几种境界是否互相渗透，有中间地带？读书是乐事，指的是精神层面，与感官刺激无关。欣赏艺术是通过眼耳感官，进入精神层面，不是生理刺激，嗅觉、味觉、触觉都与艺术美无关。苏东坡说"人生识字忧患始"，因为读很多书，所以有了忧患意识，对人生境界有了更高的追求。像"先天下之忧而忧，后天下之乐而乐""杀身成仁，舍生取义"，果真为个人功利吗？当思想境界到了一定高度，就会这样做。

文天祥（图18-4）《正气歌》里说他住的牢狱又脏、又阴暗，"或毁尸，或腐鼠，恶气杂出"，有各种各样的气，但他说他内心有正气，有浩然之气，可以抵御这些恶气，于是他就写了《正气歌》，令各种邪气和疾病都不能侵犯。所以，古人说"读书养气"。读书不仅能获取知识，更重要的是提升我们的人生境界，然后正确对待人生，对待万事万物。

图 18-4
文天祥《木鸡集序》(局部)
▶

不仅要读中国的书，还要读西方的书

读书，不仅要读中国的书，还要读西方的书。创作旧体诗要懂得格律，但不是说懂得格律就能写出好诗。读书之外，还要了解自然、了解人生，"功夫在诗外"。希望大家多读诗，理解诗。

朱光潜先生不是专业诗人，但作为美学家，他对诗的理解非常深刻。他的《诗论》用西方诗论来解释中国古典诗歌，用中国诗论来印证西方著名诗论。黑格尔也写诗，他对诗歌有着经典的论述。他说："诗，语言的艺术，是把造形艺术和音乐这两个极端，在一个更高的阶段上，在精神内在领域本身里，结合于它本身所形成的统一整体。"同时黑格尔还指出了诗歌在反映心灵、反映人的精神上的意义。他说："诗的首要任务就在于使人认识到精神生活中的各种力量。""诗的表现还有一个更高的任务：那就是诗不仅使心灵从情感中解放出来，而且就在情感本身里获得解放。"黑格尔的论述，与中国古人的论断一致。古人认为诗言志，"在心为志，发言为诗"（《诗大序》）。古人论诗，常用"情""志""意""心"等字，这些字在特定情况下的解释有区别，但有大体相同的方面。我希望大家要懂得诗、理解诗、爱好诗。诗与书法融通起来，于艺术、于人生都有很大的益处。

诗，重要的是抒情。诗者，情之所之。袁子才说："诗以道性情。性情有厚薄，诗境有浅深。"抒发情感是诗歌的第一要义，没有情感，堆砌辞藻，即便符合平仄法度，也不成佳篇。即便是叙事的古风长篇，抒情仍然是其最重要的特

质。比如说杜甫"三吏""三别"，堪称一代史诗。当时国家战乱，人民疾苦，作为诗人的杜甫，不是用散文记录历史，而是运用诗的语言，寓抒情于叙事，于叙事中抒情，寄托他对下层庶民深沉的情感。白居易的《长恨歌》写唐明皇和杨贵妃之间的爱情，是叙事诗，大量运用比兴手法，抒情还是其最主要的特点。抒情是诗歌的灵魂，古今中外的诗人，都有着深厚的情感和敏感的心灵世界，这是所有诗人的共性。

诗的题材

写诗，题材无论大小。有时候哪怕一件小事，如果你有境界、有情致，照样可以写成一首诗。我从报纸上看到引力波，写了一首诗。引力波在天体物理学里是重要的现象。我在中学读书，唯一有过一次不及格的科目就是物理，但是我后来对于天体物理、理论物理的常识很感兴趣。霍金的《时间简史》真不好懂，但它能促进我的想象力，促进我思考。两个黑洞相当于 62 个太阳碰撞，经过 14 亿光年到达地球。光的速度一秒钟能围绕地球 7 周半，相当于 62 个太阳的黑洞碰撞后的引力波传到地球，这是一个伟大的天体物理现象。我作了一首诗，平常喜欢旧体诗的我，怎么写了一首新诗，是否与题材有关？后来有一个朋友给我写信，把我赞扬得不得了。他说我这首诗写得比物理学的专家还要高、还要深，我能做到吗？我永远也做不到，但是我在懂得基本原理的基础上，发挥想象力，对大自然的好奇心，在无边黑暗的宇宙当中引发了。还有常说的对大自然对宇宙的敬畏心理，我以这

样一种心态写这首诗。我物理学的知识比不上一般学生，但是我发挥想象力，用诗的意境来表达。

遇到一些小事也可以写诗，比如说有次我把眼镜放在床上，一不小心压坏了，我急了，我可不能离开眼镜。"昨夜心神何所之，无辜目镜损容仪。纵横扭曲情难忍，扑朔迷离景大奇。视力苍茫赢懒惰，功夫深浅决雄雌。且将闲杂束高阁，斗室行空独运思。"损坏了眼镜，我就索性贪懒，什么事都不做，也不读书。有些书并无价值，不如束之高阁，发挥奇思异想，比读那些浅薄平庸的书籍好得多。

诗的题材有别，但是诗的意境，不因此分高下。王国维的《人间词话》谈意境，有"有我之境""无我之境"之分，他认为"采菊东篱下，悠然见南山"是无我之境，"泪眼问花花不语，乱红飞过秋千去"是有我之境。也许前一例的"我"比较内向，后一例则相对外向。"有我"和"无我"，不能断然分开，景与情互相观照成"意境"。"意境"二字，总的来说，就是主客观的统一，是心灵在自然界的映射，是主观精神和自然的交融，像石涛说的那样，"山川使予代山川而言也"，"山川与予神遇而迹化也"。王国维还有另外的话，他说："一切景语皆情语，一切情语皆景语。"那么刚才说的"有我之境"和"无我之境"不就是相对存在吗？

我有一首诗《夜游黄浦江》："十里洋场夜未央，楼船来往织梭忙。骄阳消息寻何处？散入吴淞七彩光。""十里洋场夜未央"，上海素被称为十里洋场，"夜未央"，就是还没到晚上12点，但也快到了。"楼船来往织梭忙"，指黄浦江上华美的船只来回穿梭。"骄阳消息寻何处？散入吴淞七彩光"，那个时候霓虹灯

铺天盖地，异彩闪烁，太阳七色隐入黄浦江（吴淞江为入海口）里去了。这首诗是触景生情，信手拈来，我觉得有景、有情、有色彩、有时空，也有想象力。

"美"与"丑"的标准

再说点有关评论的问题。优秀的评论，影响当代，以至到后世，成了经典。因为它深入艺术的本质，个性中见共性，而没有陷入局限性、片面性。好的评论应当是严肃的，与人为善，对作者负责，也对读者负责。好的评论也应当有较高的学术水平，包括专业水平。好的评论既有原则性，又不失包容性，包容不是"包揽一切"，原则也绝非"棍棒相加"。马克思说的"怀疑一切"，可贵在为真理而斗争的批判精神。那种一见到"怀疑"二字便与"邪恶"与无理的"叛逆"混同起来的想法，可能是不加分析地"维护传统"在作祟。我认为马克思的本意是要人们对一切现存的结论，经过独立思考再加以取舍，肯定或否定，当然在这中间还有许多数不清的中间环节，绝不能简单化。所谓"一切"，应该没有禁区，不设框架，纯粹站在学术立场。有人指出评论不能从私人恩怨出发。我想，端正了学术态度，几乎无所谓私人恩怨，唯有追求真理是共同的目标。歌德说："一件艺术作品是由自由大胆的精神创造出来的，我们也就尽可能地用自由大胆的精神去观照和欣赏。"由此可见培养独立人格的重要。

一方面，我们的评论存在低俗和不负责任的现象；另一方面，更缺乏独立的批判精神。这同全社会风气有关，同时

也不能否认我们还缺少对社会的使命感与责任感。"思想自由"崇尚人格独立性，也必然要求"兼容并包"。

审美的多样性与书法传统的多元化具有一致性。"帖学"与"碑学"都是传统的重要支流。经书、陶文、竹木简等各种形态的书艺，都是中国书法传统的重要组成部分，足资借鉴。传统是历史积淀，它属于昨天，延续到今天。每个时代都是在前代基础上增损补缺，也有的创造一时不被认可，但从长远来看具备了超前意识。传统不限某家某派（比如崇帖抑碑或相反），不能陷于单线思维。书法批评要从艺术本体出发，要具备宽广的史论视野。

评论者要善于与人在平等立场上交流。评论的主体性不排斥包容性，它与文艺的多元化并行不悖。当前书法的批评中，时见"丑书"二字，这个概念的含义不是很清晰。丑与美对立，在生活与艺术中，都要看在何等意义上使用。美学中的"美"不等于漂亮，艺术借视觉、听觉传递，无关嗅觉、味觉、触觉。借助形式而非即形式本身。凭着缺乏理性为基础的直觉判别美丑，必定缺少科学分析。把自己不喜欢的作品统统归入丑书行列，并不是科学认真的态度。在舞台上，"俊扮"未必因其"俊"而掩盖内在的"丑"，"丑扮"也不因为脸上画的道，而理所当然地丑，可能更体现了美的本质。美与丑都是从美学意义上区分。书法诚然离不开书内的基本工夫，但是最受重视的还是出于自然、发乎内心。矫揉造作、争奇斗艳，表现出格调低下。"眼高手低"被指责为自视甚高而出手低下，从另一角度来说，此等眼力并非真高。有了真正的眼力，"手"也会跟上去。"手高"而眼力低下，达不

到高境界。张怀瓘说："从心者为上，从眼者为下"，相对"眼高手低"，张怀瓘说的"心"相当于"眼"，而"眼"则相当于"手"，本意相同。赵之谦则极而言之："书家有最高境，古今二人耳。三岁稚子，能见天质，积学大儒，必具神秀，故书以不学书，不能书者为最工。"真是慨乎言之！此处"三岁稚子"尚不能握管，"积学大儒"也未必一定以书家扬名，但一个天生赤子之心，一个"大人者不失其赤子之心"，由此达到共同境界。有些书家，以一技之长自诩，甜腻浮华，剑拔弩张，夺人眼珠于艺术之外，还不如"不学书、不能书"，反倒"最工"。从深层意义来说，诗人与其他从艺者，又何尝不是如此。书家一旦成为"职业"，便有了从本质上失去自我的危险，成为笔墨的"奴隶"。这是一种"异化"现象。《大瓢偶笔》的作者杨宾说，"愈矜持愈见其丑"，因为矫揉造作而失去了天然之趣，这才是真正的丑，它与美的追求背道而驰。

从美学意义上涉及"丑"字，一定要厘清概念。杨宾说的"丑"，既指作者品性，同时也指作品格调，显然与"真""美"相对立。傅山著名的"四宁四毋"中的"宁丑毋媚"，则直指一个"媚"字。"媚"与"俗"不可分，或者说是"俗"之一种。历来论书，特别是宋代文人进入书画领域后，最反对一个"俗"字。苏轼、黄庭坚、米芾都曾发表激烈的言论，贬斥俗书，说百事可为，唯不可俗，"俗便不可医也"（黄庭坚）。韩拙《山水纯全集》谓："作画之病者众矣，惟俗病最大。""动作无规，乱推取逸。""诈伪老笔，本非自然。"总之，无论书画，都反对俗。俗，便失却自然，失却真意。不过，《山水纯全集》所论人物画的粗俗，又与对象的身份相混，"所贵纯雅而幽

闲，有隐居傲逸之士，与村夫农者渔父牧竖等辈，体状不同"。论者思想大受局限。书法不同于绘画，书法的形式即是内容。从这一点来说，书法之为艺术也是更为纯粹的。

书法评论倘若一定要引入"丑"字，要从美学意义上确立标准，为此当然先要确立"美"的标准。米芾《海岳名言》批评柳公权师欧，不及远甚，而为"丑怪恶札之祖"，"自柳世始有俗书"，继之又说"柳与欧为丑怪恶札祖"。论点前后不一，缺乏认真分析，在我们崇尚科学的时代，不足为训。

2017 年 5 月 17 日，中国人民大学，
第四届全国青年书法创作骨干高研班

第十九讲

雄心：Ambition

自有我在的气概

尼采曾经说过一句话，大意为：我的野心，是用十句话说出别人用一本书说出的东西，说出别人用一本书也没有说出的东西。野心，在英语里是 ambition，可以理解为野心，也可以理解为雄心。

我们能不能做到用一句话表达出十句话的意思？想要做到这一点，光简练是不够的。简练，只是偏重量的变化。除了简练，还需要什么呢？还要有内涵，有自我。如果没有内涵、没有自我，怎么能够做到超越别人呢？这当然很难做到。但是仔细想来，也不是没有可能。我们要相信，"天生我材必有用"，每一个人，都有独自的才能，没有这样的才能就有那样的才能。在座的各位都从事书法创作和研究，每个人都有自己的专长，是不是？

尼采的话，不要仅仅看作是讲话技能的问题，还要把它视为一种生活方式、一种哲学，这里面蕴含着一种精神的力量，一种自有我在的气概。如果我们多下功夫，我认为在一定程度上是可以做到的。

心灵活动的轨迹

前几天在中央文史馆有一个讲座，我着重讲了"书，心画也"。这是扬雄在两千多年前说的话，他对"心"的理解，跟我们现在的理解，有很大的不同。我读了他的原文以后，确认他说的"心画"是指书籍。

弥纶天下之事，记久明远，著古昔之昏昏，传千里之忞忞者，莫如书。故言，心声也；书，心画也。（《扬子·法言》）

言是心声，书为心画，把说不明白、理解不透的事情记录下来，书籍在这里是作为心的一种"画"存在的。但是，现在大家都认为，扬雄所说的"书"，也可以理解为书法，甚至于现在我们更乐于把它解释为书法。但是，当我们把"书"解释为书法的时候，也应该清楚，其原意指的是书籍。

"心画"是什么呢？就是心灵活动的轨迹。古人认为，思维活动靠心。当然，人类后来逐渐认识到，人是通过大脑来思考的。大脑皮层里有很多区域，分管着不同方面的思维活动，这些区域互相沟通，然后构成一个特殊的有机体。现在，人们又发现人跟动物有很多相似之处，比如说人有同情心、有情感，人会互相帮助、会制造工具等，经过研究发现动物也都具备。当然人和动物一样，也互相残杀。叔本华讲过，人比猴子还要猴子，因为猴子不会使用武器去杀害另外一帮猴子。

简单地说，"书"是心灵活动的轨迹，这样一个基本的理解到现在看来还是正确的。"心"，实际上包括的范围很广。蔡邕《笔论》中的一段话可以证明"心"表现的范围和它的力量：

为书之体，须入其形，若坐若行，若飞若动，若往若来，若卧若起，若愁若喜，若虫食木叶，若利剑长戈，若强弓硬矢，若水火，若云雾，若日月，纵横有可象者，方得谓之书矣。

　　　　　　　　　第十九讲　雄心：Ambition

"为书之体"，蔡邕在这里讲的不是书籍，而是书法，这从前后文可以看出来。"须入其形"，书法要进入"形"，什么"形"呢？坐和行、飞和动、来和往、起和卧、愁和喜，这些在"书"中都可以看出来。不仅如此，还要像虫食草木、利剑长戈、强弓硬矢以及水火、云雾、日月。"纵横有可象者，方得谓之书矣"，也就是说，"书"可以表现天、地、人，以及各种器物、各种动作，静的动的什么都有，够宽泛吧？

我想试问一下，也包括问我自己：我们平常对书法有这么多想法吗？我们平时写字，不就是拿起笔来，在宣纸上哗哗哗就写出来了？不是说每写一个字都要想这么多，但是从理念上，是不是应该有这样一种开阔的思想？在这一点上，应该说我们做得都不够。我们平时的思考、读书、行路，这些都会间接地影响到我们的胸怀，进而影响到我们的书法创作。行路不只是到各地去东看看西看看，也是指生活实践、社会实践。我们对书法要有一种宽阔的认识，而不应该仅仅理解为写毛笔字。现在我们知道了，"书"的包容性竟然如此之大，那么，这究竟是为什么呢？为什么我们在谈别的艺术的时候，比如某一部戏剧，莎士比亚的《罗密欧与朱丽叶》、曹禺的《家》等，我们不会有这么多想法？这是因为书法的特殊性。书法是一种抽象性的艺术，是一种纯形式。书法的内容就是书法的形式，一定要把书写的文词和书法的内容分开来看，古人早就懂得这一点了。

清代翁方纲有句话"世间无物非草书"，他认为世间万物都是书法，都是草书。草书，是各种书体里最能表现书写者情性、个性的。翁方纲的这句话与蔡邕的话，用外国哲学

家的话来概括，就是有意味的形式。对于书法的本质，我们要多想一想，要力求理解得深一点，这对我们的创作是有益处的。

"有意味的形式"与"书为心画"

"有意味的形式"，是克莱夫·贝尔的一个观点。后来有人认为，用来谈论艺术，"意味"两个字力度不够。相对于"意味"，艺术作品往往更有力度、更有表现力，也就是更强调一种主观的能动性。另外，也有人认为"意味"这两个字的意思比较模糊。其实"意味"也很好，内涵丰富，具有一种不确定性，这种不确定性恰好是书法所具有的。"有意味的形式"，与我们常说的"书为心画"是相通的。实际上，"书为心画"也不仅仅是指书法，谈到音乐、舞蹈、诗词等，我们都会提到一个"心"字。绘画略有不同，还要强调形，我们的祖先在岩石上画画，画一只羊或者画一头猪，首先强调的是形。但是在宋代文人画兴起以后，就要讲到"心"了。"论画以形似，见于儿童邻"，论画不要光讲形似，光讲形似就跟小孩一样，说明你不懂，要有"心"。相比较而言，书法具有更纯粹的形式美感，它的表现力靠的就是形式，像音乐一样。音乐的美，就是纯粹靠节奏。有的音乐家做过实验，同样一支曲子，既可以表现很愤怒的内容，也可以表现爱情的内容。写字也是一样，同样一种书写风格，既可以写一首哲理诗，也可以写一首抒情诗。书写是纯粹的，书法的美就在这种形式的纯粹之中，与书写的内容往往没有多少关系。

我们小时候有一首歌，歌名是《教我如何不想她》，大家知道吗？

> 天上飘着些微云，
>
> 地上吹着些微风，
>
> 啊！
>
> 微风吹动了我的发，
>
> 教我如何不想她？

这首歌是很抒情的。但是用这支曲子填上不同的歌词，完全可以表现另外一种情感，完全可以表现激昂的情绪，而曲子本身不做任何改动。

"书为心画"，人的思维、情感等各个方面都在我们写的字里。我们现在所理解的人的思维、情感，跟两千年前也不一样了，因为现在我们对人有了科学的分析，一分钟之前的我就不是一分钟之后的我，身体内部的各种元素都在变化。最早，科学家发现了原子，后来又发现了电子、质子、中子等基本粒子，最新发现了光子、轻子、介子、重子四类新的基本粒子。那么还有没有？肯定有，因为有的哲学家认为物质是无限可分的，科学家也认为微观世界还有必要去探索。霍金是我崇拜的人，患有重疾还取得了那么高的成就。他说别去碰外星人，因为你不知道外星人的智力有多高，在他们眼里，也许我们这帮人就像蚂蚁似的，轻轻一下就把我们抹掉了。但是，我认为地球上只要有人，只要有科学家，就要没完没了地去探索，这是人的一种本能，也就是好奇心。好

奇心有益于培养创造力，刚才说到若水若火、如虫食草木之类，没有想象力、好奇心行吗？

学习"拿来主义"

"书为心画"，"有意味的形式"，都落实于形式。这两者有区别，也有共同点，不要只讲区别，还要讲共同点。人类文化之所以存在，就是因为有共同点。我们往往比较乐意讲中国的特点、东方的特点，其实对国外的艺术思想、美学思想，我们都要研究，都要吸收，因为有共同点。我们要学习鲁迅说的"拿来主义"。

书法跟音乐一样，没有具体的内容，但是有动感，楷书静、草书动，动里有静，静里有动，动感是重要的。书法的线条，可以概括为"永"字八法的"侧、勒、弩、趯、策、掠、啄、磔"。书法的用笔，不是直过，直过就相当于用铅笔沿着尺子画一道，没有内涵，而"永"字八法中的任何一个笔画都是有动感的，一画要像"千里阵云"，一点要像"高山坠石"。当然，一点也可以写得不像"高山坠石"，往柔美这个方面来发展，但是要注意动感，要有节奏。节奏是什么？节奏是一个动作跟另外一个动作的联系，在一种美的原则下的连续，不要把节奏简单地看作是一种机械的重复。我小时候多病，躺在床上看墙壁上的雨水渗透下来留下痕迹，我老觉得它在动，后来学了书法，知道这叫"屋漏痕"。静中还要有一种动的感觉。反过来说，动中也应该有静的感觉。笔画是静的，但它由无数个点形成，点本身是运动的。

原创，就是要有我在

平常我看书看报，发现了一些新名词，觉得不喜欢。我们欣赏音乐、书法等艺术时，诉诸视觉、听觉，而不是味觉、嗅觉。虽然美学家早就已经阐明了这个问题，真正的艺术享受是通过眼睛和耳朵完成的，但是，现在我们很多人看了一出戏剧，感觉很不错，就会说享受了精神大餐、艺术盛宴，古时候还有秀色可餐这样的词，这个境界不高。用味觉、嗅觉、触觉代替听觉、视觉，也就是混淆了美感与快感。

换一个角度来看，新的词汇肯定也有好的一面，往往会包含原创性。原创性不是什么神秘不可测、不可攀的东西。原创，就是要有自我，创作里面要有独立人格。我写得不太好，可以改进，怎么改进？提高精神境界。读书可以增加我们的知识，也可以提高我们的精神境界和独立思考能力，培养独立的人格，然后把这些综合起来，运用到我们的书法创作当中，我们的创作水平就提高了。读书不能直接对书法创作产生作用，就像明代的一个人说读书不能直接让你写出诗，但是肯定对写诗有益处。

从事创作，要有想象力，要有好奇心、童心。小孩子刚生下来眼睛左看右看，觉得一切都是新鲜的，我们对待书法艺术、对待自己的每一件作品，也要有婴儿一样的眼光。

2018 年 10 月 11 日，北京胜利饭店，
第五届全国青年书法创作骨干高研班

问：您为什么热爱书法？

答："爱"是一种情感，"热爱"就是情感的高度昂扬了。大凡人处在情感高度昂扬的状态，要凭理智说出"为什么"，往往比较困难，再说书法艺术本身，是直观的、感性的、情感的。书法创作过程可以看作是情感活动的轨迹，书法家（如张旭、颜真卿）的一生可以说是借书法表现情感活动的历程。一个人热爱书法不见得保证能创作出笔跃气振、淋漓尽致的作品，但是可以断言：一个人如果不是真的热爱书法，肯定不会成为一个真正的书法家。

说到这里，也许你认为我还是没有正面接触到你的问题。但以上是我首先想到的和要告诉你的。至于说到个人为什么热爱书法，我只想说，我不仅热爱书法。我爱生活，爱生活里正直、勤奋的人，我也爱大自然，并且非常爱好诗歌、音乐等各种文艺知识，常自惭知之甚少，而这一点，我觉得问题是由于我热爱文艺的缘故。

问：您认为近几年来形成群众性"书法热"的原因是什么？

答：群众性"书法热"从一个侧面反映了我们时代昂扬进取的精神，反映了广大群众对于丰富、深邃的内心生活的追求。群众性的"书法热"实际是群众性向民族传统寻"根"的热潮，表现了我们民族具有强大的自信心，有能力将几千年的古老文化加以继承、改造、发扬，成为新时代的一个精神支柱。从最近十年的情况来看，"书法热"也是对于禁锢思想、束缚个性的做法的一种反叛。在艺术创作的广阔领域里，人们既要求真实地再现生活，也强烈地要求把创作才能转化为物质体现，把创造性的行动同创造性的成果同步实现。

问：楚辞、汉赋、唐诗、宋词等皆因时而替，书法艺术却历转千年不衰，原因是什么？

答：事实是书法艺术也同样因时而替。诗歌经历了辞、赋、诗、词的发展，书法不也经历过篆、隶、真、草的递变吗？然而正如辞、赋、诗、词的更替不但没有使古代诗歌变成别的什么，倒是更丰富了诗歌的内容和形式，篆、隶、真、草的更替，好比百川归海，蔚为波澜壮阔的形势。我们常说，祖国书法源远流长，要知道祖国书法的深厚与博大，是在"源"与"流"的发展中实现的。而几千年来的汉字特点（所谓方块字）的保存，则是书法艺术赖以存在的根基，当然还要加上书写工具、材料等因素。

问：您是不是说，书法艺术的发展、丰富，是各体递变所产生的？

答：一方面，篆、隶、真、草各体递变，为书法的发展与丰富奠定了基础。一个字形、一个笔法，都随字体而变化。康有为说："书法与治法，势变略同。周以前为一体势，汉为一体势，魏晋至今为一体势，皆千数百年一变；后之必有变也，可以前事验之也。"把"变"作为一条规律，鉴已往而知来者是真知也。然而察其本意，还停留在书体的变异，从周到汉，再到魏晋至今，也即从篆到隶，再到真、行、草，书体的变异造成书势的变化发展。

另一方面，我们看到历史上特定时代书法艺术的面貌，同那个时代的精神特征、风气习尚、审美观念等有深层的内在联系。所谓"晋人尚韵，唐人尚法，宋人尚意"，同是一种书体，晋人、唐人、宋人写出来的面貌不同，特定的时代赋予书写者特殊的气质。比如隶体，清代人写的同汉代人大相异趣，主要不在字形，而在于"书势""书意"。对"书势"和"书意"起决定性作用的，不是别的什么，正是属于主观精神范畴的东西，化为书法中的"神""气"。当然，书体的变化，引起笔法、结构的变化，是作品"神""气"的客观基础。

由以上所说，你是不是也可以找到一些有关创新的线索？

问：有人认为书法艺术可以脱离汉字独立存在，能否谈谈您的看法？

答：脱离汉字而独立存在的书法历史上还没有过。彩陶上的符号，许多是古老文字的雏形，如果说那也叫书法，至少是贫乏、单调的，远没有后来的甲骨、大小篆富于美感。书法艺术的美，以字形与笔法的多变为条件。

日本的少字数书法成为公认的创造，是因为在一个或极少几个字中追求位置的经营、笔墨的情趣，有丰富的内涵。

　　有友人说，在一个方块字里只要有点、划、撇、捺的合理组合，就可以形成美感。我认为，倘以此说明汉字之所以美的原因未尝不可（其实那么多的汉字尽可以举例作证），倘以此证明书法可以脱离汉字存在，我不明白这理论的实践意义是什么。

　　完全脱离汉字的书法作品，我看到现在为止还没有。有的作品离特定的汉字很远，笔画组合离奇，连文字学家也难以猜透。其实书写者心目中还是以某个字的原形为依据。比如写鬼，是由人形想象出来的。书法作品到了这步田地，也照样有人欣赏，起码有作者自己和他的同道在，不过大多数人看不懂。这里我借用鲁迅的一句话："中国的雅俗之分就在此：雅人往往说不出他认为好的内容来，俗人都非问内容不可。"

　　认为书法可以脱离汉字，恐怕目的倒不一定在于真的不要汉字，而是离汉字的原形越远越好。但这样做算不算拓宽了书法的道路？书法作品还要不要具备文字的表意作用？这些问题，我自己还在探索，很希望有机会听听你的意见。

　　问：《中国书法》改版问世，您想谈点什么吗？

　　答：学术面前人人平等。我们需要积极努力、善意批评，在书法篆刻界树立良好的学风。我希望《中国书法》帮助我们进一步懂得什么是美和怎样创造美。

《中国书法》，1986 年第 1 期

附录二 中国书法事业的可持续发展

中国书法是独特的传统文化。从汉字诞生起就有了书法，汉字是书法的原始推动力。书法本体是书法赖以存在和发展的本质力量。书法文化既包容历史、文学、艺术等各门学科，又对各门学科产生了重大影响；既是展示性强、受众面广的大众文化，又是富含意蕴美、哲理性和变革精神的精英文化，在中国文化史上占有重要地位，是先进文化的组成部分。

中国书法家协会组织制定的《中国书法发展纲要（2001—2020年）》（以下简称《纲要》），确定了中国书法艺术事业可持续发展的方向、任务和具体工作事项。带有前瞻性以及当代书法发展宣言书性质和可操作特点的《纲要》的制定，在中国书法史和中国书协史上都是第一次。《纲要》制定的意义在于真正把书法纳入国家文化艺术发展的轨道中，切实推动书法文化艺术事业全面、协调、有序地发展。

以下略谈书法教育、书艺创作和书学研究三个方面互融共进的有关问题。

一、建立多层次的各种形式并存的书法教育体系

　　教育是根本，是基础。京剧地方戏注意到了这个问题。书法也是一样。陈云同志说过："书法要从小学抓起。"从小培养孩子对书法的兴趣，书法与绘画、音乐等一样是素质教育的重要组成部分，要让学生懂得什么是书法的美，长大后进一步提高生活的美学理念。大力倡导潜心研习、循序渐进、审美视野开阔、创新思维活跃的学风。全面建立以中国书协为龙头的书法教育网络系统，除了小学教育，还要重视成人教育。从事书法者大多是业余的，对他们集中培训，系统提高，很有益处。当前全国已有40余所书法大专院校、研究单位培养高级书法研究、创作人才，今后还要创造条件，建立全日制中国书法艺术学院，与高校系统的书法教育部门合作，创办书法研究院，同时在全国各地广泛建立业余教育、函授教育等书法教育网络，建立更多的书法培训基地，创建100个书法之乡。书法教育应具有多种方式。要编写结合实际、生动活泼的书法教材，加强对不同年龄、不同职业、不同人群的书法教育，从而形成稳定的日益深化的书法教学体系，培养和造就更多的书法艺术人才以及广泛的社会基础。学习知识固然重要，学习掌握知识的方法更为重要。带有规律性的学习方法，可以举一反三，事半功倍地领悟模糊的问题，提高个性和创新的能力。

二、改善书法本体环境，繁荣书法创作

　　提倡以传统、创新、个性相融的书风为审美取向。在全国各地开展丰富多彩的群众喜闻乐见的书法艺术文化活动，不断完善各项书法艺术活动的申报程序，逐步营造综合协调、宽松宜人、净化有序的书法发展环境和氛围。要清醒地看到当前社会风气中浅薄、低俗的一面对书法艺术的不良影响。要树立精品意识，多出精品力作，认真抓好"一个工程和三个发展"工作，即努力培养德艺双馨的书法艺术人才，完善培养、凝聚、提介人才的激励机制，设立独立的书法职称系列，把开发人才资源、优化人才结构作为书法事业发展的基础工程；充分发掘中华优秀的人文资源和传统书法经典宝库，促进书法学科发展；建立书法中介机构与经纪人队伍以及相应的市场行业协会，引导书法产业发展。中国书协拟向政府财政部门申请专项资金，启动20世纪书法大师精品抢救与收藏工程，通过研究、展示和出版等形式，推动书法多元发展。真正优秀的艺术，总是来自生活，尊重传统。要坚持并完善展览体系、考评制度、市场运行机制，先要集中力量办好已有的《中国书法》《中国书法通讯报》等报刊，促进全国20几种专业书法报刊提高水平，创办《书法评论》《书法教育》等报刊，编写《中国书法史》《中国书法美学》《中国当代书法家》等系列丛书，并建立中国书协互联网，进一步发挥社会专业媒体的舆论宣传作用，不断开拓书法艺术的传媒形式，努力创办中国书法出版社，在国家有线电视数字化平台开设书法电视频道，早日建成集收藏、研究、展示和交流等功能

于一体的中国书法艺术馆或中国书法博物馆，从各个方面促使书法本体环境步入良性循环。由中国书协参与推动、在中国美术馆基础上扩建的中国书法博览馆预计在 2007 年完成。

三、注重书法理论研究，提高书法学术水准

书法史论应重视多元化、原创性，提倡书法艺术多元化与个性化。中国书协支持各种类型的在共产党领导下的群众性书法组织，平等相待。中国书协要强化自身各级书协的职能建设，有条件的乡镇也要建立书协组织，充分发挥其主力军作用，适时开展各种类型、形式、专题的书学研讨活动，充分展示书学研究成果，逐步构建现代书法理论体系，同时要积极介入书法艺术的文物遗产保护工作。提倡书法家利用法律武器，维护知识产权，反对和制止假冒伪劣赝品的滋生泛滥。加大书法艺术在中外文化交流中的力度，加强与日本、韩国、新加坡、马来西亚的交流，加强海峡两岸书法艺术的交流，加强内地书法艺术与香港、澳门特区的交流，与世界各地华裔的交流。要让世界了解中国书法艺术的特点和优点，并通过中国书法宣传中华文化。条件成熟时成立国际书法组织。

提出可持续发展，还要着眼于全社会的大环境，要让全社会越来越多的人懂得什么是书法，书法与写字的异同，书法的美与丑、高雅与低俗、审美性与实用性、文化艺术价值与社会经济价值……种种问题，既是专家研究的对象，也具有普遍性意义。因此要从普及与提高的辩证关系上不断深入，在最基本的方面求得相对一致的共识。这对于提高全民文化

素质，有极大的益处。

书法事业的可持续发展，是一项综合工程，需要全社会协调配合。其中书法界自身的建设应是关键。书法界要从书法艺术纯粹的审美特性当中真正体认自己所从事的事业的崇高意义，摒除时代躁动、浮华的颓风，获得精神上的升华。

《中国书法》，2005 年第 5 期

萧 丽

编后记

　　沈鹏先生是我们的老师。

　　2008 年我们整理出版了沈鹏先生授课讲稿《书学漫谈》。今年用一年的时间整理编辑《书内书外：沈鹏书法十九讲》。思绪也随着讲稿的节奏延展。

　　2007 年 9 月 18 日，沈鹏先生开始在国家画院书法精英班授课。我们每每去接他，先生早早就准备好。他穿西服，把围巾端端正正地放在领子里，一个巴掌大的小本本装进左兜。倚靠在门口，将脚往鞋里一蹬就准备好了。

　　先生上课时通常要带上一张字、一首诗或者近期看到的一份新闻报纸，悠悠然地开始讲点什么。讲课有时在国家画院，有时在人民大学，有时在中国书协，有时在来德中心，也曾远赴泰山。

　　日常生活中的先生总是笔耕不辍，时而用毛笔，时而用

钢笔。他在对艺术的深度思考，书法理念的提出、完善以及否定之否定的推进中，通彻了"内观"和"无二"的法门。这具体表现在他提出的"形式即内容"这一对书法本体的阐述和书法十六字教学方针"宏扬原创，尊重个性，书内书外，艺道并进"上。在整理先生的文稿时，体会他反复说到的形式与内容的辩证关系，甚至说"形式即内容"，我得以领悟到沈先生是以哲学思维认知到形式与内容的关系是无二不离。在形式产生时就有了内容。形式和内容没有时间的先后次第。正如烦恼即菩提。

"形式即内容"也正如王阳明所讲的知行合一，知和行也是同时，不是先有知后有行，它们之间是不离。"只说一个知，已自有行在；只说一个行，已自有知在。""知之真切笃实处即是行，行之明觉精察处即是知，知行工夫，本不可离。"（王阳明《传习录》）正如形式变化时，内容也会变化。书法的神奇便在于形式上一撇一捺的变化造就了内容上的千变万化。"形式即内容"启发了我从多个角度思考形式与内容的关系并进一步理解书法进入文化中的身份。

先生给我们授课，不是把前人的理论重复一遍，而是将思考、实践中，体察、悟到、做到且得到的点滴传授、分享给我们，启迪我们思考。先生提出宏扬原创，同时自己也是原创的实践者。比之创新，原创不为标新立异，但更在于强调自我的觉醒。宏扬原创精神是让人拥有活泼的心灵，是勇敢地表达出自我意识，是人的智慧的显现。原创既没有开端也不会有去处。

日常去先生处请益，先生也常常会讲讲自己的诗。

缘何芳翅独留寓，岂有疏桐违素心？

……

——《蝉》

"缘何芳翅独留寓，岂有疏桐违素心？"先生问它："你有什么不高兴吗，是不是你歇息的桐树不容你？"读到此句，在先生的诗海长河中，我也是独此一瓢饮。

慈悲者护生，贪欲者弯弓。

求我买与卖，只当耳边风。

旋又改道行，紧搂可爱之精灵，视如亲子两心同。

——《放龟行》

先生家养一龟，想将它放归湖海，路上遇到不少贪婪、图利者的脸相。这首诗让我联想到杜甫的诗《缚鸡行》，"家中厌鸡食虫蚁，不知鸡卖还遭烹"。先生平生最爱二杜，因为先生为二杜诗中知苦去苦更知苦中苦的人生境阔和兴发蓬勃的生命而感动。先生说自己崇尚仁爱。"紧搂可爱之精灵，视如亲子两心同。"先生带着个体的温度，观照世间的一草一木，透视人情世态，平等地凝望着无处不在的小生灵，内心柔软而敏感。我想先生的仁爱心境已超越了人类之间，而升越至世间万物吧。

先生以诗词、书法名世，然而我们在抻纸、研墨、钤印，游历四方随侍左右的时候，却是常常被先生问到"大数据""区块链""引力波""奇点"。这些让我们看到一个艺术家如何

怀着赤子之心看待事物、研究事物。清代书画篆刻家赵之谦有句很有深意的话：“书家有最高境界，古今二人耳。三岁稚子，能见天质，积学大儒，必具神秀。故书以不学书，不能书者为最工。”先生的好奇心与想象力，造就了他触类旁通、大巧不工的艺术境界。

写诗，先生崇尚情感的真，他认为，真正的诗人甚至没有意识到自己在“作”诗。诗是自己跑出来的：

> 字字苌弘血，都从炼狱输。
>
> 壮心能如此，何论数茎须。

正所谓“从喷泉里喷出来的都是水，从血管里流出来的都是血”，诗的不朽是因为诗人意志的不朽，正如同革命的不朽是因为革命者生命的不朽。真正的诗人是用真实的生命来吟咏的。然而为了一个字“捻断数茎须”的诗意状态，也是先生日常的时光。一张张小纸片，记录着片刻的灵感，推敲、琢磨、誊写，诗意无时不在其胸中萦绕，成为他排遣忧患、病痛的力量，也是其欢愉、有味的人生。诗的语言便是诗的自身，诚勤无碍的行者也是诗的自身。

春节我们给先生拜年，先生与我们谈到他的书学讲授，激起了我们整理编纂先生讲稿的愿望，得十九篇。为使先生的语气、神情、课堂氛围跃然纸上，令人有亲聆师授之感、促膝长谈之情，除了将十九讲每章加以标题及小标题外，标题也是从先生的讲稿中择意而注，我们没有掺杂别念，尊重先生语言特色，尽量保留了先生漫谈式的表述。这些细节、

语气，缓缓而来，可以穿越时空，细细回味。有些已超越了具体事物以及词语本身，涵盖了广泛的意义。

在编辑过程中，先生身边的人问我："你们给先生编的什么书？这段时间先生每天都在看，一看就是一上午，不动地方。"这些讲稿，从跨越二十五年的教学中淘沥而出，又不止于此。这是先生书内书外的人生……

在编辑本书的过程中，我常常赞叹先生语言中蕴含的能量。正如先生经常引用的尼采说过的一句话："我的野心，是用十句话说出别人用一本书说出的东西，甚至说出别人用一本书也没有说出的东西。"

关于书名——"书内书外"，沈鹏先生上课时常指出"外"大于"内"，同时他更强调"古之学者为己"，原创、个性，皆关注内心的力量，源出自我人格的完善，心灵的真、善。先生也明确提出："不妨将书法视为一种生活方式、一种哲学，其中蕴含着一种精神的力量，一种自有我在的气概。于书艺，内外不离，于书道，艺道不离。"

本书的出版，得到了中国书法家协会陈洪武、郑晓华等领导的支持，北京大学出版社徐丹丽、赵阳，设计师赵妍，特约编辑衣雪峰、韩少玄，以及张静、亢小娟、张牧之等诸位同道热心协助，在此特别感谢。疏漏之处，恳请读者朋友指正。

书内书外，内外不离……

晨起时当"沈鹏民生奖学金"评审前日

2019 年 10 月 26 日

编后记